365 天有花相伴

365 Days With Flowers

JOJO 主编

中国林业出版社

365 Days with Flowers
365天有花相伴

策划编辑：何增明　印　芳

责任编辑：印　芳

装帧设计：刘临川　张　丽

图书在版编目（CIP）数据

365天有花相伴 / Jojo主编. -- 北京：中国林业出版社，2017.5（花·视觉）（2019年3月重印）

ISBN 978-7-5038-9005-5

Ⅰ.①3… Ⅱ.①J… Ⅲ.①花卉装饰－装饰美术 Ⅳ.①J525.1

中国版本图书馆CIP数据核字(2017)第085817号

中国林业出版社·环境园林出版分社

出　　版	中国林业出版社
	（100009 北京西城区刘海胡同7号）
电　　话	010－83143565
发　　行	中国林业出版社
印　　刷	固安县京平诚乾印刷有限公司
版　　次	2017年6月第1版
印　　次	2019年3月第4次印刷
开　　本	710毫米×1000毫米　1/16
印　　张	20
字　　数	600千字
定　　价	88.00元

热爱你的生活，什么时候开始都不晚

我家朝南的阳台很窄，宽度大概不到一米的样子，北方地区为了保温，基本上公寓的阳台都是双层玻璃门，这样，我家阳台自然地形成了一个封闭的空间，每天太阳一照，这个"真空层"的温度能到40℃以上。冬季，每天中午我最爱干的事儿是铺个瑜伽垫儿，带块毯子，敷层面膜，放着花粥的歌，抹层防晒油，戴着墨镜，躺阳台来个阳光浴，大概一小时多。期间，什么都不想，就是躺着晒太阳，听音乐。我先生戏谑称：会生活，在哪儿都是马尔代夫。

生活不止眼前的苟且，还有诗和远方，这句话让大家误以为自己真正想要的生活是在远方，而当下的所有都是苟且。越来越多的人抱怨生活的各种不如意，想着到各种地方去放空自己，可是出去旅行一圈又如何？回来还是得面对真实生活的一切，什么都没有改变。其实，认真地去过当下的生活才是人生最重要的课题，努力让自己的每一天都美好起来。我们的生活虽然没有其他人那么光鲜，但它也带着自己的温度。

"花视觉"系列之《365天有花相伴》这本书精选了全国优秀花艺师作品365例（每天1例），并附带一些简单的步骤。如果你愿意，你可以选择其中某个作品，照着它来装扮你的生活，无论何时，无论何地，只要你想，你都可以过上有花相伴的美好生活。真正地去热爱你的生活，什么时候开始都不晚。借用泰国某家花店贴在玻璃门上的话作为这本"花视觉"的开头吧——

"Flowers can't solve all problems but they're a great start."

JoJo
2017年4月1日

PS 特别感谢陶文时代为本书中的大部分作品提供了器皿。

目录 Contents

3　热爱你的生活，什么时候开始都不晚

6　插花固定方法之胶带固定法

8　插花固定方法之花泥固定法

10　插花固定方法之鸡笼网固定法

12　插花固定方法之剑山固定法

14　圣诞红桌花制作示例

16　迷迭香烛台制作示例

18　自然风格桌花制作示例

20　每天一花作品示例

316　协力花店 / 花艺工作室

319　特别感谢

插花固定方法之胶带固定法

图文提供：豆蔻 | 江苏·南京

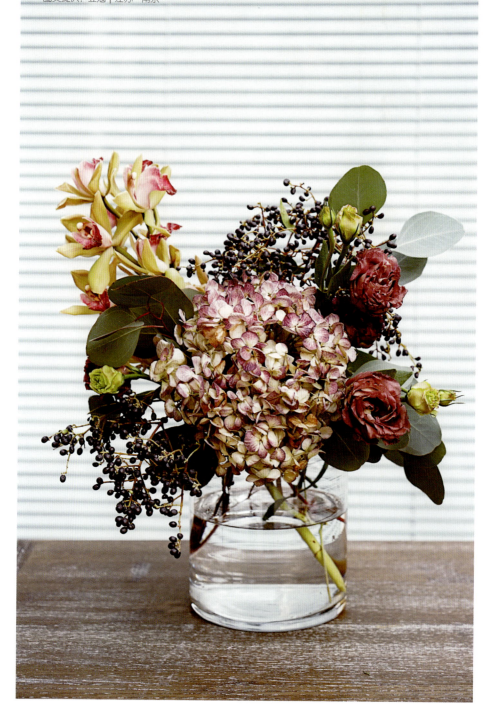

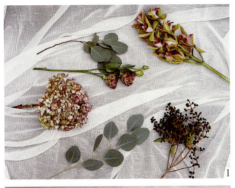 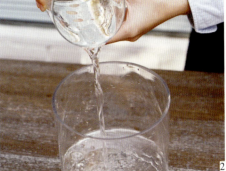

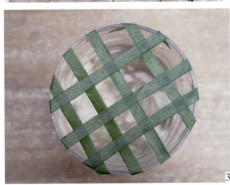 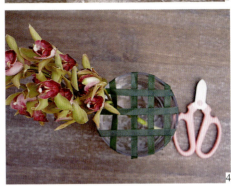

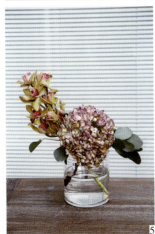 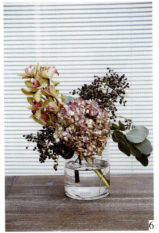 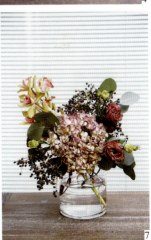

1. 备好花材：大花蕙兰、秋色绣球、洋桔梗、圆叶尤加利、荚蒾果。
2. 给透明容器注入清水。
3. 用透明胶或者花艺胶带在瓶口做出网格状。
4. 根据需要在由胶带分割的区域放入花材。图中在俯视图中的左上方（平视图中的左后方）放入蕙兰一支。
5. 回到平视图，在左前方插入秋色绣球，右后方插入圆叶尤加利。
6. 在网格的左前方和右后方分别插入两支高度不等的黑果，前一支矮一些，后一支高一些。
7. 在网格的右方分别插入两支高度不同的桔梗，同样前矮后高，完成。

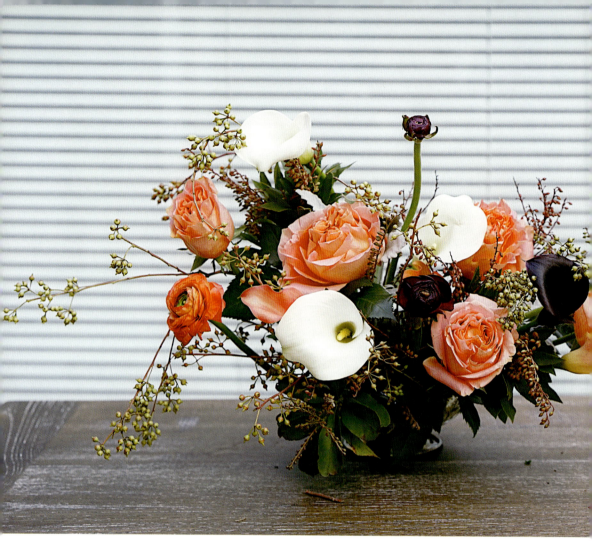

插花固定方法之花泥固定法

图文提供：豆蔻 | 江苏·南京

1. 备好花材：玫瑰、马蹄莲、花毛茛、穗花、马醉木、尤加利花蕾。
2. 准备插花工具，将花泥泡入水中1小时后取出。
3. 把花泥放置在容器上比划并切出合适的形状，用胶条固定。
4. 先把马醉木插入花泥造型。
5. 选择合适点位放入第一支玫瑰。
6. 放入其余四支玫瑰。
7. 在玫瑰之间放入马蹄莲，再放入花毛茛。
8. 最后放入合适的尤加利花蕾，完成。

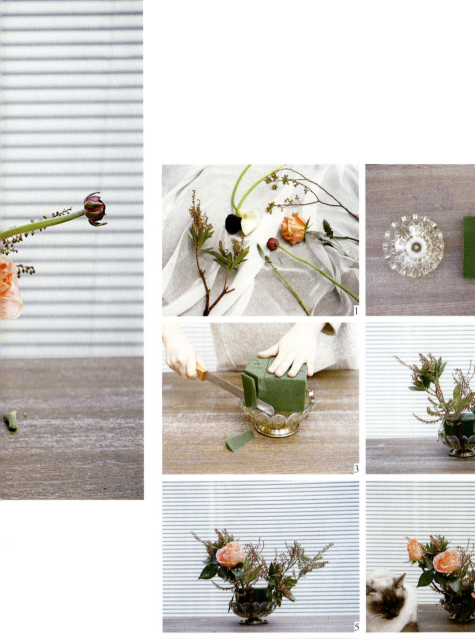
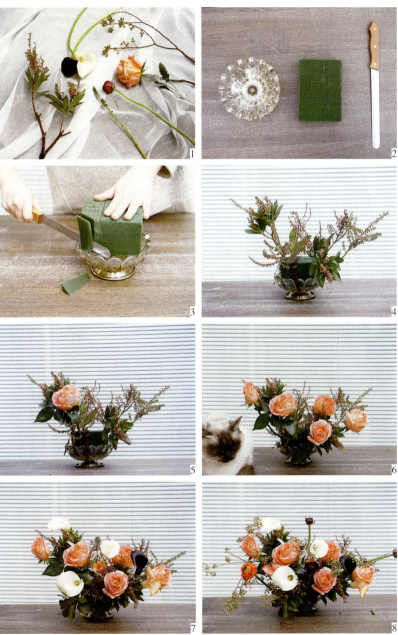
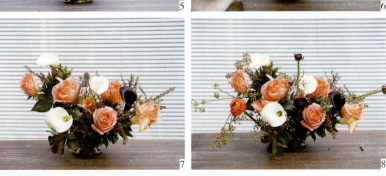

插花固定方法之鸡笼网固定法

图文提供．豆蔻 | 江苏·南京

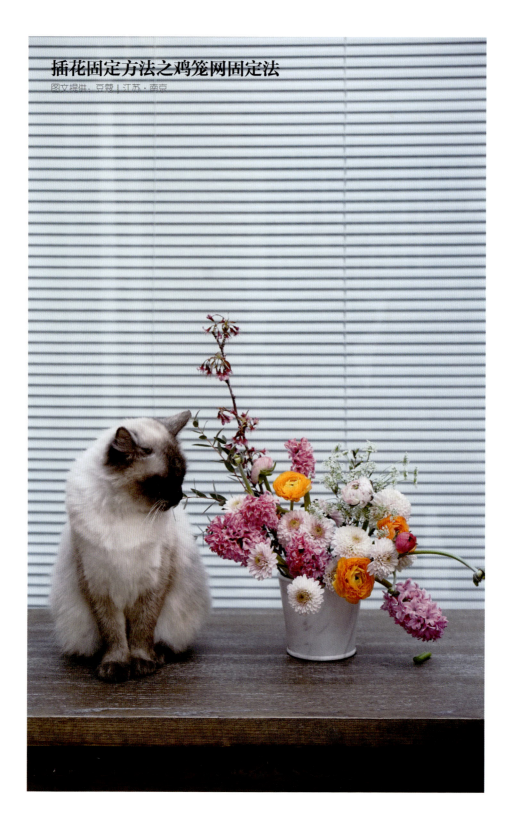

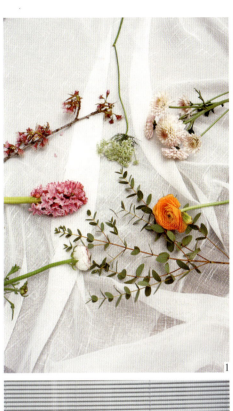
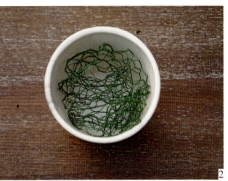
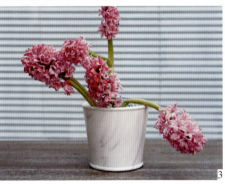

1. 备好花材：风信子、花毛茛、多头小菊、樱花、蕾丝花、小叶尤加利。
2. 把平整的鸡笼网弯聚拢折成适应于所用容器的形状，放入容器中。
3. 把风信子插入有鸡笼网的花器内，此时可以任意设置自己喜欢的造型。
4. 插入 2~3 支多头小菊，填补风信子中的空间，此时基本轮廓已经显现。
5. 最后根据喜好插入一两支花毛茛、蕾丝花、一支樱花，即可完成整个作品。

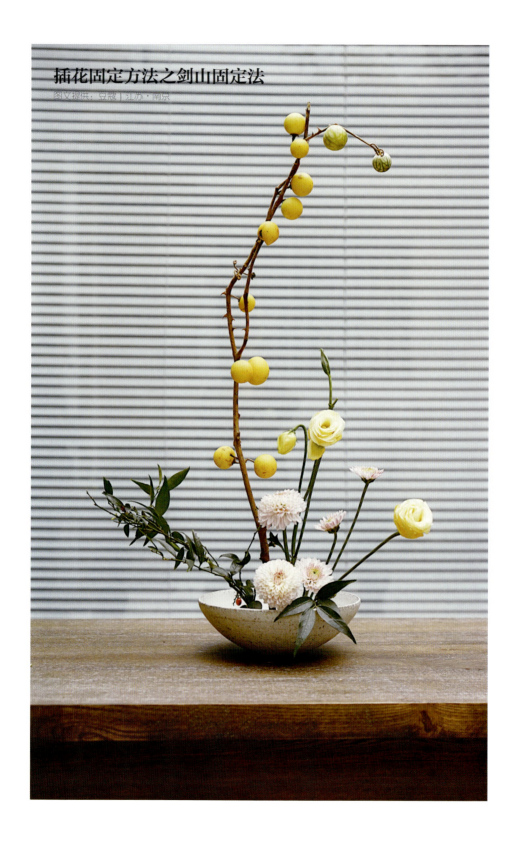

插花固定方法之剑山固定法

图文提供：豆蔻 | 江苏·南京

1. 备好花材。

2. 将剑山放入器皿中。

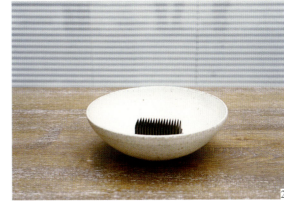

3. 将枝干斜剪（如枝干太粗可将茎基部十字切开），依次插入剑山，倒入清水保鲜，完成。

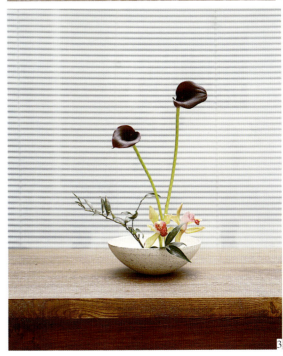

圣诞桌花制作示例

图文提供:早安小意达 | 浙江·杭州

准备材料:一品红、南天竹(叶和果实)、玫瑰、八角金盘果实、花叶络石、松柏、复古的高脚花器等等。

1. 准备花泥。花器底部用一张玻璃纸隔水,花泥切割成适合的大小放入花器中,花泥要略高出花器边缘。花泥放好之后剪去多余的玻璃纸。因为花泥的棱角部位不能对植物的茎提供足够的支撑,所以放好花泥之后还要削去花泥的边缘棱角。
2. 取3支一品红,正面右侧放两支,反面放1支,从顶部看3支花形成一个不等边三角形,从正面看,最完美的2支一品红相互错落依偎,位于作品正面中心偏右的位置。
3. 加入南天竹的叶子,把作品的整体轮廓做出来。一品红在上一个步骤中形成了明显的视觉重心,这一步我们要用叶材把视觉重心向左侧拉回。所以左侧的叶片可以比右侧更加延展,以达到整体作品的视觉平衡。
4. 使用柏树枝遮挡花器边缘花泥。
5. 使用同色系的红玫瑰去呼应一品红。左侧的玫瑰可以略微延伸,进一步平衡作品左右侧的视觉重量感。要注意作品的背面和侧面,都要有红玫瑰的分布。
6. 加入南天竹的果实进行点缀,在添加一种植物的时候可以想象一下它们在自然中生长的样子,然后运用到花艺作品中。自然状态的南天竹果实,有的会因为果实太沉重压弯了枝条而自然下垂,有的果实数量比较少而直立向上生长,在插花的时候可以模拟这样的自然状态。
7. 加入八角金盘的果实。把它们放入作品的明显空隙之中,让作品的层次更加丰富。
8. 再加入一些质感比较柔和的花叶络石,它们常常在公园或路边成片出现。阳光越好,顶部叶片的颜色和花纹就越鲜艳。
9. 最后稍加点缀和调整,圣诞主题的桌花就完成了。

一品红

南天竹叶

南天竹果实

松柏

高脚花器

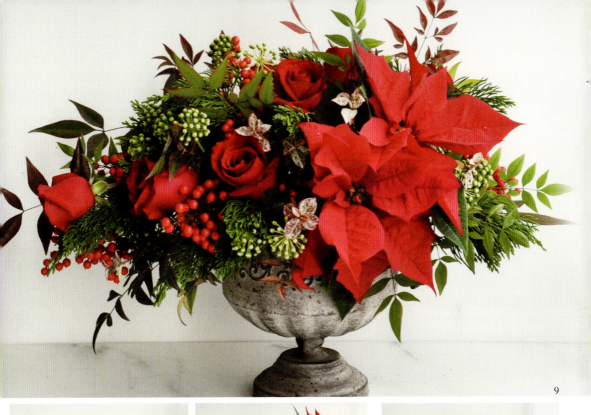
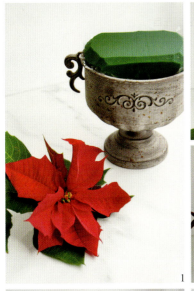
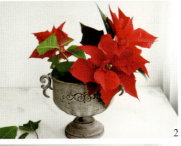
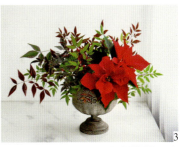
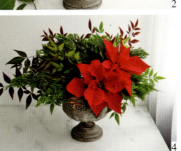
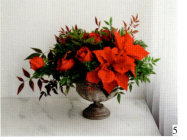
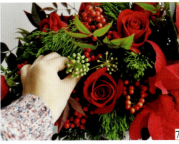

迷迭香烛台制作示例

图文提供：早安小意达 | 浙江·杭州

在古埃及文明里，迷迭香象征永生。欧洲文明承袭了这个传统，视迷迭香为隽永回忆的象征。在欧洲的婚礼中常见新娘子以迷失香作为配饰，寓意对婚姻的忠诚。意大利人会在丧礼仪式上将小枝的迷迭香抛进死者的墓穴，代表对死者的敬仰和怀念。而在维多利亚时代的英国，迷迭香的花语就有纪念的意思，象征着长久的爱情、忠贞不渝的友谊和永远的怀念。所以它的花语是忠诚、回忆和纪念。

做个迷迭香的烛台，让生活的每一天都闪闪发光。

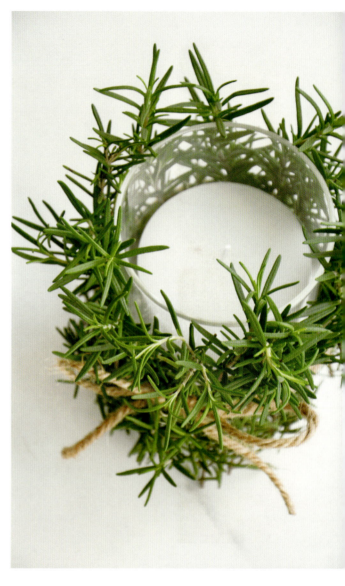

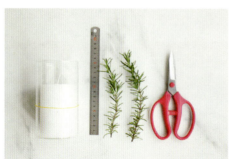 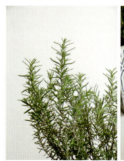

准备工具：烛台、直尺、迷迭香、剪刀

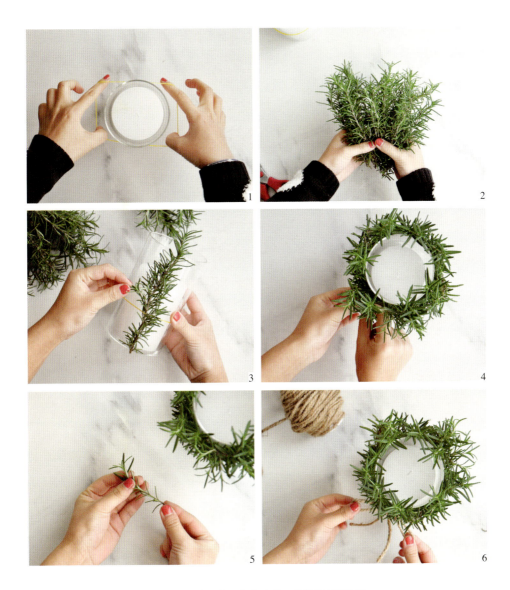

1. 在玻璃容器的中部绑一根橡皮筋,帮忙固定迷迭香。
2. 采摘迷迭香,采摘的时候不用太心疼哦,适当地摘取叶片对萌发侧枝是有好处的。
3. 把迷迭香剪成跟玻璃容器一样的高度,并一根一根地固定在橡皮筋里。
4. 固定的迷迭香覆盖整个玻璃容器外表面。
5. 一些短的枝条,补充在烛台底部比较稀疏的部位。
6. 容器里放入蜡烛,最后用丝带或者麻绳在橡皮筋的位置绕几圈,并打上蝴蝶结收尾。

这样一个简单的迷迭香烛台就完成了。整个烛台可以放在一个装水的浅盘里,水养迷迭香依然能够长时间保持生命力。即便迷迭香干燥之后,仍能够散发芳香。点上蜡烛,让迷迭香的清甜气息在冬日的温暖烛光中弥漫开来吧。

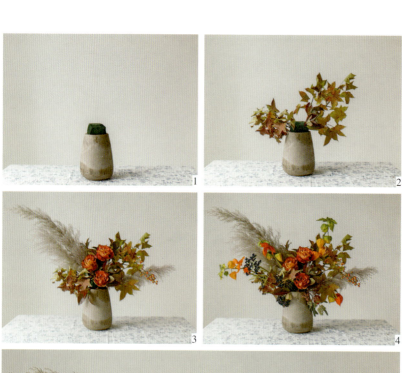

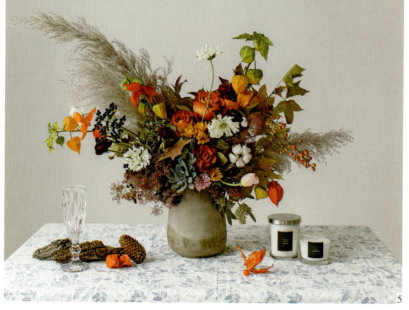

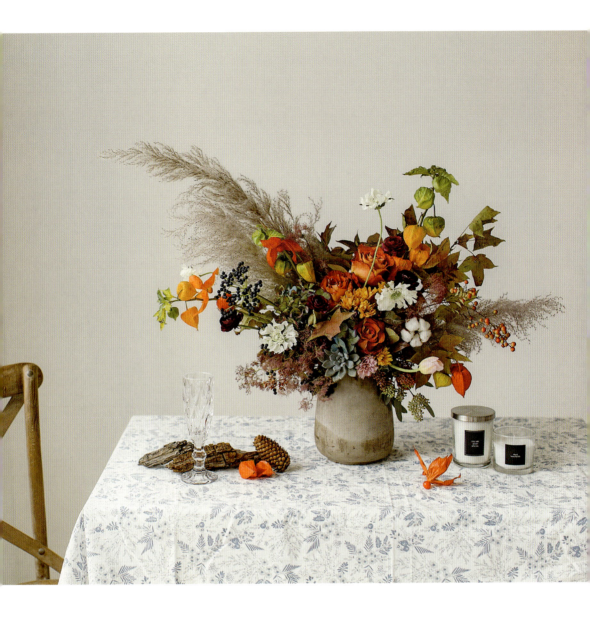

自然风格桌花制作示例

图文提供：树里工作室 | 四川·成都

1. 将花泥浸泡在水中1小时后取出，切成合适大小，放入器皿中。
2. 插入叶材，做出基本支撑。
3. 插入部分玫瑰，搭配芦苇，做出基本造型。
4. 加入果实，让色彩的感觉更丰富一些。
5. 加入更多的花材，调整花材到合适的位置，完成。

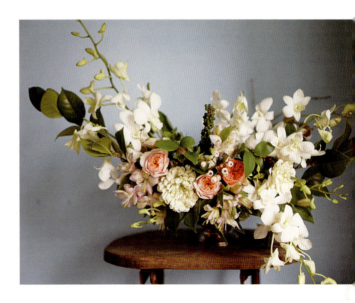

小怪物

花艺设计：可媛
摄影师：可媛
图片来源：豆蔻（江苏·南京）
花　材：玫瑰、百日草、兰花、栀子叶、六出花（水仙百合）
色　系：白色

屋里安安静静的，只有花儿眨着眼睛。

午后时光

花艺设计：33子
摄影师：33子
图片来源：APRÈS-MIDI（广东·佛山）
花　材：莲蓬、芍药、洋桔梗、千日红、轮锋菊、尤加利叶、茶花叶
色　系：白色

疲惫时，沏一壶茶，伴着午后温暖的阳光，面前是犹如清风般轻盈的白绿配色小桌花，就这样虚耗下午的光阴，谁说这不是人生乐事呢？作品整个色调清新自然，犹如荒野间随手得来的一束，看似随意实质每一处编排都充满小心思。

001
The 1st day

002
The 2nd day

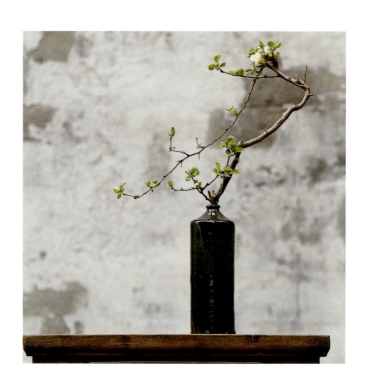

一枝赏纤柔

花艺设计：徐文治
摄影师：天工开物
图片来源：布里艺术（北京）
花　材：日本贴梗海棠

瓶花多是布置在书斋案头，故花瓶追求「矮而小，方入清供」。花材也多为一枝投瓶，故对花材的选择取舍大有讲究。明代高濂主张「小瓶插花，折宜瘦巧，不宜繁杂。」张谦德主张「若只插一枝，须择枝柯奇古、屈曲斜袅者。」清代沈复在《浮生六记》中谈到剪裁之法时也主张花材「以疏瘦古怪为佳」。可见一件瓶花作品的成功与否，与花材的取舍剪裁有着莫大的关系。

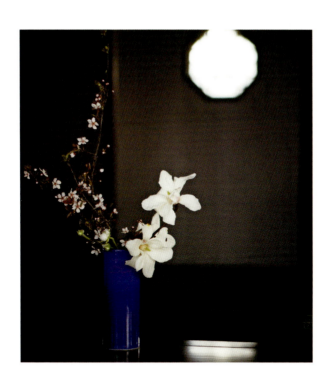

华枝春满，天心月圆

花艺设计：MonetFloral
摄 影 师：Kkwitch
图片来源：MonetFloral（浙江·海宁）
花　材：玉兰、杏花
色　系：白色

用简单的花枝解读心中「天、地、人」的关系，窗户的投影恰似一轮明月，令画面熠熠生辉。

004

The 4th day

005
The 5th day

禅意

花艺设计：Urban Scent
摄影师：马超
图片来源：Urban Scent Floral Design Studio（新疆·乌鲁木齐）
花　材：玫瑰、山莓
色　系：白色

时光流转，岁月消逝，想拥有安静的心，素雅的美，浅浅的微笑，坚定的人生。生活如禅，只在心中种植一份清浅，一种简约，忘记这人世的冷暖无常。烟火流年，奔波忙碌里，寻一处静谧的时光，倚窗，把盏，诗意清欢，静静蔓延。

006
The 6th day

暗涌

花艺设计：One Day
摄影师：One Day
图片来源：One Day（福建·福州）
花　材：玫瑰、蜡花（澳洲蜡梅）、花毛茛、绣球、雪果
色　系：白色

如同一幅复古的油画，精致的铜制品随意地摆放着，白色的花朵下，似乎有什么在暗涌，一款适合单独摆放做装饰的瓶花。

绿野

花艺设计：Ivy 林淇
摄影师：HeartBeat Florist
图片来源：HeartBeat Florist（广东·广州）
花　材：玫瑰、蕾丝花、郁香、洋桔梗、高山羊齿、肾蕨、绣线菊、尤加利叶
色　系：白色

白绿色调桌花，在白色花材中增加裸色玫瑰，利用多种绿色叶材做出自然层次感，丰富而不臃肿，花草自然随性。让白色更显层次变化。

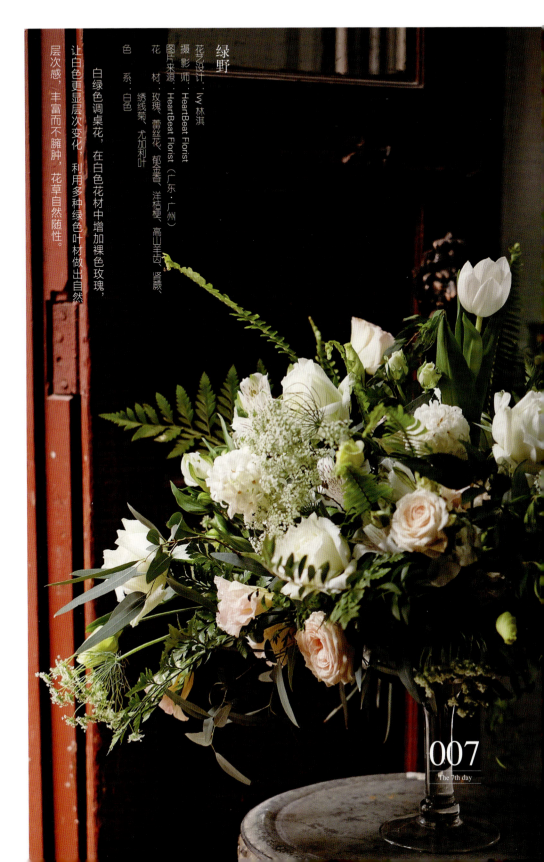

007
The 7th day

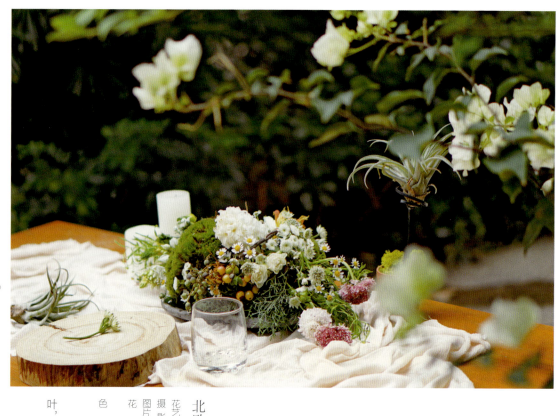

北欧风格桌花

花艺设计：CAT
摄影师：CAT
图片来源：NaturalFlora（广东·佛山）
花材：苔藓、雪松、蓝盆花（松虫草）、洋甘菊、小菊、大星芹、风信子、浆果、多头玫瑰
色系：白绿色

不起眼的苔藓做主角，配上细碎的花材、果实、绿叶，往外伸展的松虫草，呈现植物特有的生机。

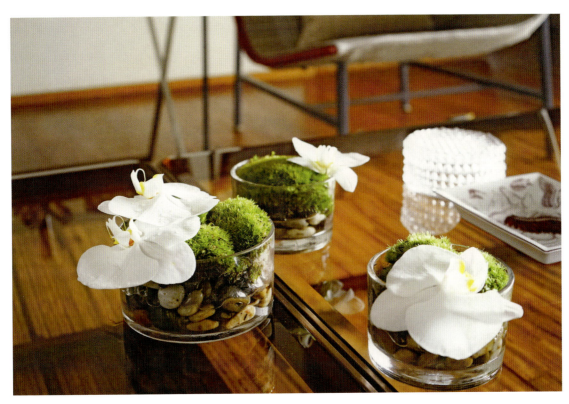

微观森林

花艺设计：小烟
摄影师：YSFLOWER
图片来源：YSFLOWER（广东·广州）
花　材：蝴蝶兰、苔藓
色　系：白色

绿茸茸的枕头苔藓（pillow moss），像一片微观的小森林，辅以石头、蝴蝶兰及玻璃器皿融入设计，还原自然的生活触感。

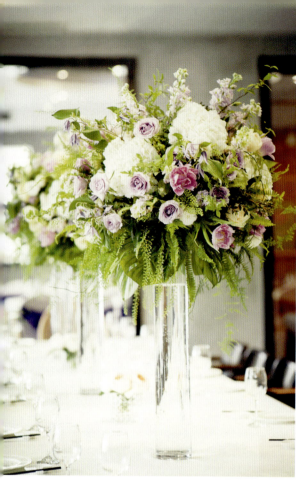
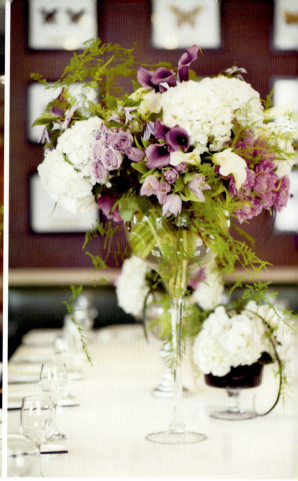

花团锦簇

花艺设计：大袁
摄影师：花时间
图片来源：花时间（江苏·苏州）
花材：绣球、郁金香、玫瑰、文竹、马蹄莲
色系：白色、紫色

白色绣球衬托紫色马蹄莲、郁金香和玫瑰，平衡了团状花材的厚重感，整体更灵动，旁边再加几组矮的同色系桌花，和它相呼应。

飞舞

花艺设计：大袁
摄影师：花时间
图片来源：花时间（江苏·苏州）
花材：薜荔、玫瑰、蕨类、铁线莲、郁金香、文竹、龟背竹
色系：白色、紫色

不同层次的紫，深深浅浅的，放入高挑的玻璃瓶中，薜荔和蕨叶飞舞着，把它放到铺了白色桌布的餐桌上，好胃口随之而来。

010
The 10th day

011
The 11st day

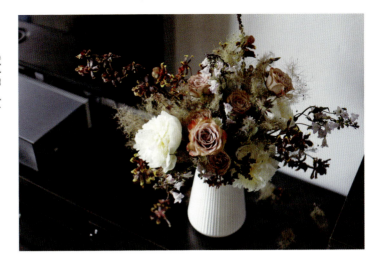

Old Fashion

花艺设计：均
摄影师：均
图片来源：EVANGELINA BLOOM STUDIO（广东·深圳）
花　材：玫瑰、跳舞兰、芍药、大星芹、黄栌
色　系：复古色

送给漠的花，一直非常非常爱的花艺师，素未谋面却因为花结缘，欣赏她独特个性的花艺作品，特意做了一束颜色饱和度低复古色的花送给她。

012
The 12nd day

013
The 13rd day

阴阳

花艺设计：叶昊旻
摄影师：BREEZE 微风花店
图片来源：BREEZE 微风花店
花　材：六出花（水仙百合）、山归来、尤加利叶、火龙珠、兜兰
色　系：白色

黑与白代表阴阳，把它们放到一起对比，白的更白，黑的更黑，适合比较酷的环境。

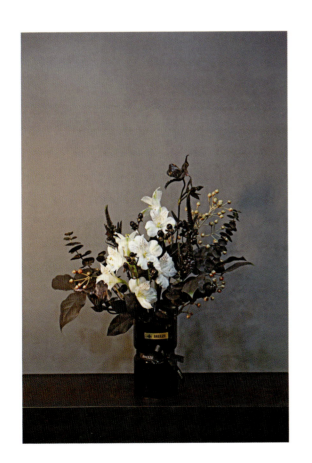

纯洁

花艺设计：One Day
摄 影 师：One Day
图片来源：One Day（福建·福州）
花　　材：玫瑰、尤加利叶、花毛茛、天门冬
色　　系：白色

非常清爽的一款配色，自然风格的张扬肆意，适合厚重的餐桌。

014
The 14th day

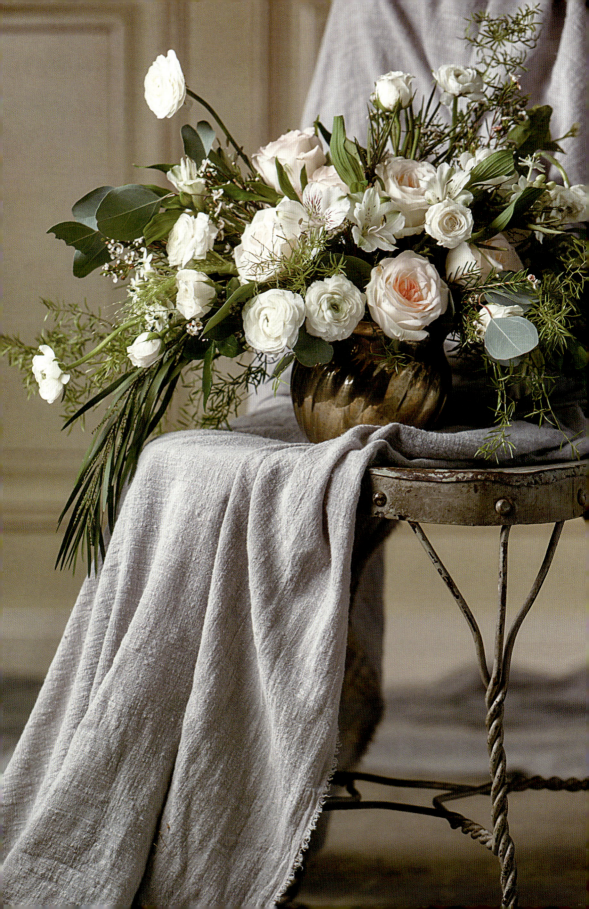

015
The 15th day

然

花艺设计：漠

摄影师：漠

图片来源：UNE FLEUR（北京）

花材：非洲菊、大丽花、鸢尾、六出花（水仙百合）、铁线莲、地肤

色系：白色

白色的非洲菊，仿佛看到了六月飞雪，热情与冰冷，傲然而立。那些骄傲的人都是火热的吧？虽在别人眼里是孤独冷傲，然高处不胜寒，若有一日，放下冷傲又当如何呢？

016
The 16th day

罗曼蒂克消亡时

花艺设计：蒋晓琳
摄影师：刘智
图片来源：蒋晓琳（四川·成都）
花　材：白玫瑰、洋桔梗、黑莓莓、重瓣郁金香、银边翠、丁香、蓝盆花（松虫草）、落新妇、肾蕨
色　系：白色

当一段感情消亡后，记忆总是比爱更持久。我们祝福又惋惜，释然又妒嫉，正如光鲜的背后是大块斑驳的阴影。美与丑既对立又统一。我们只能与时间和解，将伤口的余温化作每一次酒后的锦衣夜行。

017
The 17th day

来客

花艺设计：可媛
摄影师：可媛
图片来源：豆蔻（江苏·南京）
花　材：大丽花、洋桔梗、米花
色　系：白色

落落大方的美丽，灵巧生动的漂亮，无论放在家居的哪个空间里，都会让人感受到明媚愉悦。

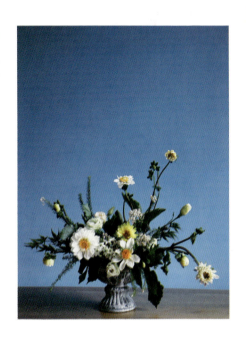

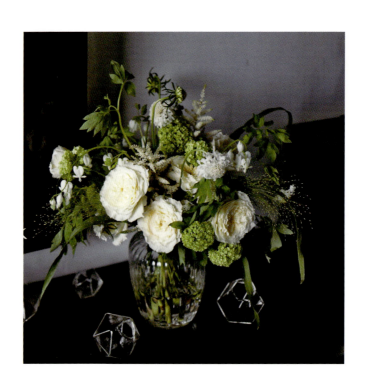

My Patience's

花艺设计：均
摄影师：均
图片来源：EVANGELINA BLOOM STUDIO（广东·深圳）
花　　材：玫瑰、木绣球、落新妇、穗花、蓝盆花（松虫草）、喷泉草、荷兰牡丹
色　　系：白色

奥斯汀玫瑰，花型高贵且带有浓浓的荔枝香味，用花瓶把花束插起来，更能展现她该有的自然形态。

018
The 18th day

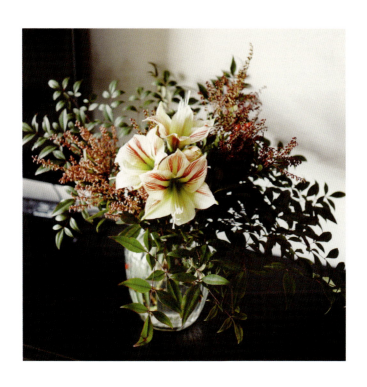

The Simplicity

花艺设计：均
摄影师：均
图片来源：EVANGELINA BLOOM STUDIO（广东·深圳）
花　　材：朱顶红、马醉木、南天竹
色　　系：红色、白色

一支朱顶红就足以成为焦点，简单的叶材衬托着，更能凸显出她的美。

019
The 19th day

Fresh

花艺设计：Ivy 林淇
摄 影 师：HeartBeat Florist
图片来源：HeartBeat Florist（广东·广州）
花　　材：康乃馨、多头玫瑰、洋桔梗、翠珠花、洋甘菊、绣线菊
色　　系：白色

肉色或白色的花材搭配绿色叶材让手工做旧的烛台有了清新感，洋甘菊的点缀更是连空气都弥漫着清新的气息。

微风午后

花艺设计：Unspeakable
摄 影 师：Unspeakable
图片来源：树里工作室（四川·成都）
花　　材：花毛茛、空气凤梨、蔊葵、刺芹
色　　系：白色

慵懒的夏日阳光，就要配最爱的芳香氛围。优雅复古的高脚花器与金色的古董烛台，让窗边的一角仿佛再现上个世纪的法国，懒洋洋的空气凤梨卷着裙边，如一阵微风拂过少女的发丝。

020
The 20th day

021
The 21st day

重生

花艺设计：丹丹
摄影师：三卷花室
图片来源：三卷花室（广西·南宁）
花　材：洋桔梗、花毛茛、康乃馨、蕾丝花、蜡花（澳洲蜡梅）、黑种草、春兰叶
色　系：白色

以泼墨破坏所有设计所用材质本身的颜色，在「破坏」的同时，却使得不同材质通过统一颜色产生联结，从而「重生」为一幅全新的作品。

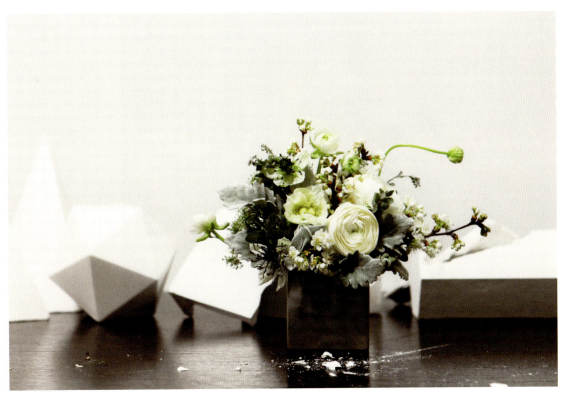

完整与不完整

花艺设计：丹丹
摄影师：三卷花室
图片来源：三卷花室（广西·南宁）
花　材：花毛茛、银莲花、黑种草、蕾丝花、樱花、银叶菊
色　系：白色

运用损耗花材，重新组合在一起，从零碎到完整。

023

The 23rd day

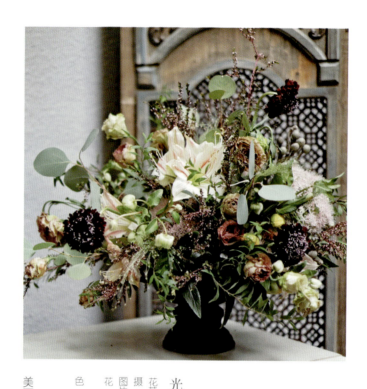

光阴不殆

花艺设计：赵静
摄影师：赵静
图片来源：BloomyFlower花艺工作室（湖北·武汉）
花　材：朱顶红、莫葵、蓝盆花（松虫草）、喷泉草、尤加利叶
色　系：白色

庭前微风作依，天境冥色相伴，光阴不殆，向美而行。

简单一点

花艺设计：母母
摄影师：椿晓视觉
图片来源：三卷花室（广西·南宁）
花材：非洲菊、绣球、洋桔梗、蕾丝花、尤加利叶
色系：白色

以简单的配色和花材匹配欧式家居风格的插花。谁说欧式必须繁复，佐料简单一点，也能烹出同样的味道。

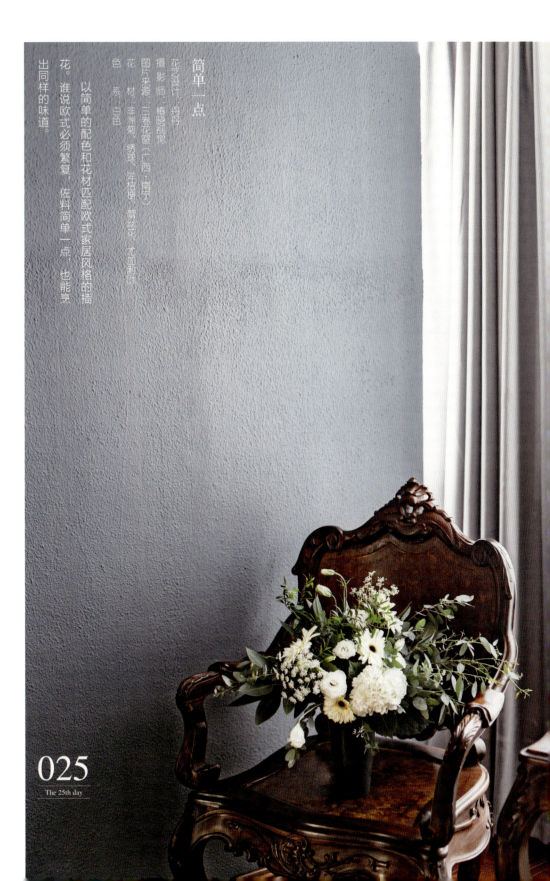

025
The 25th day

妙舞

花艺设计：喻廷香
摄影师：王腾皓
图片来源：DT设计（北京）
花　材：洋桔梗、玫瑰、蕾丝花、金边黄杨
色　系：白色

花朵儿像极了曼妙的舞者，在春色里肆意滋长，争先恐后绽放。

026
The 26th day

027
The 27th day

恋巢

花艺设计：喻廷香
摄影师：王腾皓
图片来源：DT设计（北京）
花　材：绒毛饰球花、玉簪、石斛兰
色　系：白色

母亲筑的巢让襁褓中的鸟儿觉得安全舒适和温暖，鸟儿长出了翅膀，想飞离，却总会留恋母亲最温暖的怀抱。

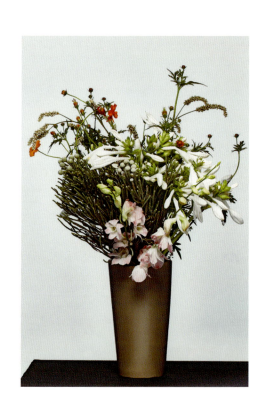

028
The 28th day

029
The 29th day

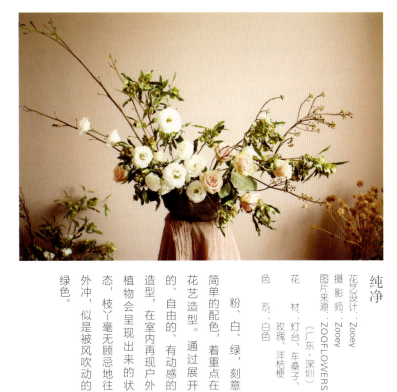

纯净

花艺设计：Zooey
摄 影 师：Zooey
图片来源：ZOOFLOWERS（广东·深圳）
花　　材：灯台、车桑子、玫瑰、洋桔梗
色　　系：白色

粉、白、绿，刻意简单的配色，着重点在花艺造型。通过展开的、自由的、有动感的造型，在室内再现户外植物会呈现出来的状态，枝丫毫无顾忌地往外冲，似是被风吹动的绿色。

盛夏

花艺设计：Shiny
摄 影 师：Daisy
图片来源：SHINY FLORA（北京）
花　　材：芍药、洋桔梗、绣线菊、蕾丝花、蓝星花
色　　系：白色

是夏，芍药的花季，阳光刚好，花儿也开得刚好，它如同娇羞少女的纯净与自然，无需过多修饰。

意春

花艺设计：Song
摄 影 师：Song
图片来源：MAX GARDEN（湖北·武汉）
花　　材：丁香、木绣球、花毛茛、玫瑰、银莲花
色　　系：白色、紫色

非常春意的家居鲜花装饰，结合枯木元素会让整个作品更加生动。

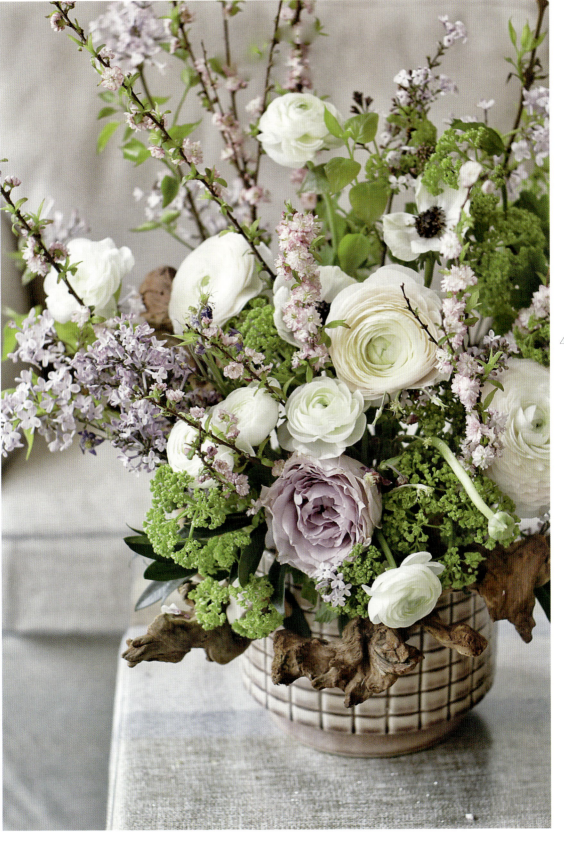

031
The 31st day

032
The 32nd day

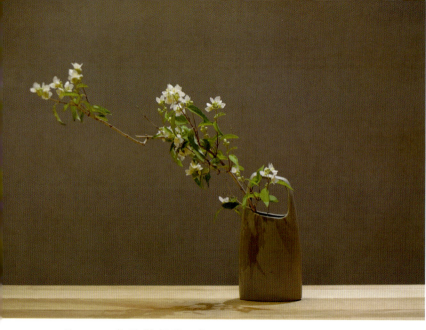

澈

花艺设计：大虹
摄影师：大虹
图片来源：GarLandDeSign（广东·深圳）
花　材：太平花
色　系：白色

不爱喧哗、不求声张，枝条天然的简单清澈，力度却是深邃的。

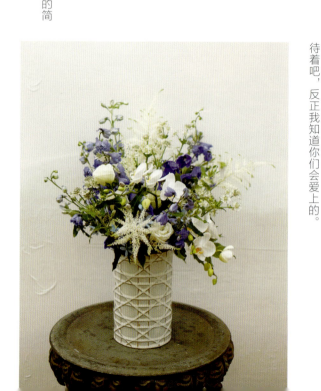

Amouage

花艺设计：大虹
摄影师：大虹
图片来源：GarLandDeSign（广东·深圳）
花　材：蝴蝶兰、玫瑰、大星芹、飞燕草、落新妇
色　系：白色、蓝色

在自然的光线中，深深浅浅的蓝色会有丰富的层次，沐浴着懒洋洋的空气，就这样待着吧，反正我知道你们会爱上的。

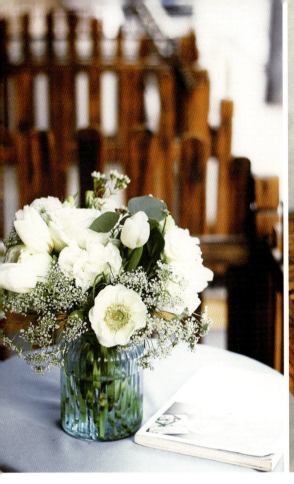
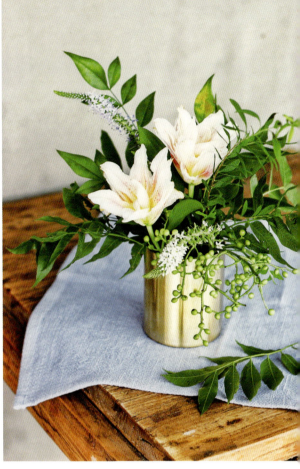

晨露

花艺设计：不远ColorfulRoad
摄影师：不远ColorfulRoad
图片来源：不远ColorfulRoad（甘肃·兰州）
花　材：重瓣百合、穗花
色　系：粉白色

伸展的绿叶，两朵探出头的百合，如晨露般清新，宁静，令人欢喜。

为你写诗

花艺设计：不远ColorfulRoad
摄影师：不远ColorfulRoad
图片来源：不远ColorfulRoad（甘肃·兰州）
花　材：银莲花、郁金香、洋桔梗、蕾丝花
色　系：白色

蓝色玻璃瓶搭配白色，文艺极了，适合放在茶几，喝着咖啡或茶，读着最爱的书。

033
The 33rd day

034
The 34th day

森林的气息

花艺设计：zizi
摄影师：洛拉花园
图片来源：洛拉花园（广东·中山）
花　材：尤加利花蕾、玫瑰
色　系：白色

将树枝围成一圈捆在一起，作为外部装饰，用试管来做花材的保水。很原生态的桌花，有森林的气息。

不紧实与淡色

花艺设计：萱毛
摄影师：R
图片来源：R SOCIETY玫瑰学会（江苏·宜兴）
花　材：大丽花、多头蔷薇、蜡花（澳洲蜡梅）、尤加利、花毛茛、百日草、蓝盆花（松虫草）
色　系：香槟色

衬在白色窗帘下，沉醉其中，她的柔美让今天无比愉悦。

035 The 35th day

036 The 36th day

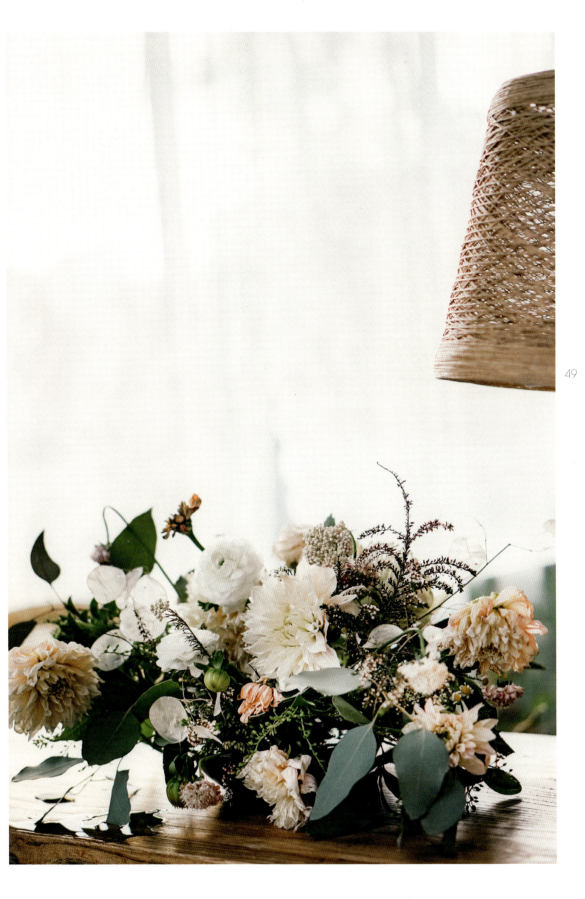

白鸽与阳光

花艺设计：Max
摄影师：Max
图片来源：MistyFlower（上海）
花　材：玫瑰、绣球、银莲花、香雪兰、乒乓菊、郁金香、花毛茛、尤加利花蕾
色　系：白色

冬末初春，冬天还未走远，我们已经开始向春天招手，作品虽然颜色素雅，但还是想体现对春天的向往，一组特别适合客厅与花园连廊或者是玄关的插花。

植物组合盆栽

花艺设计：CAT
摄影师：CAT
图片来源：NaturalFlora（广东·佛山）
花　材：肾蕨、洋甘菊、翠珠花、常春藤、冷水花
色　系：绿色

带泥的盆栽和鲜花的结合，假装把花园搬上桌面。

037 The 37th day

038 The 38th day

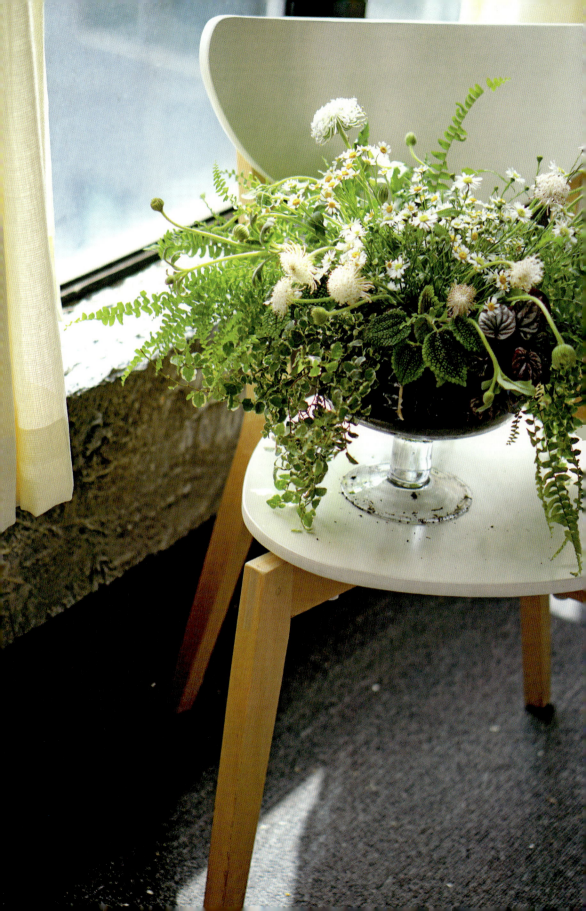

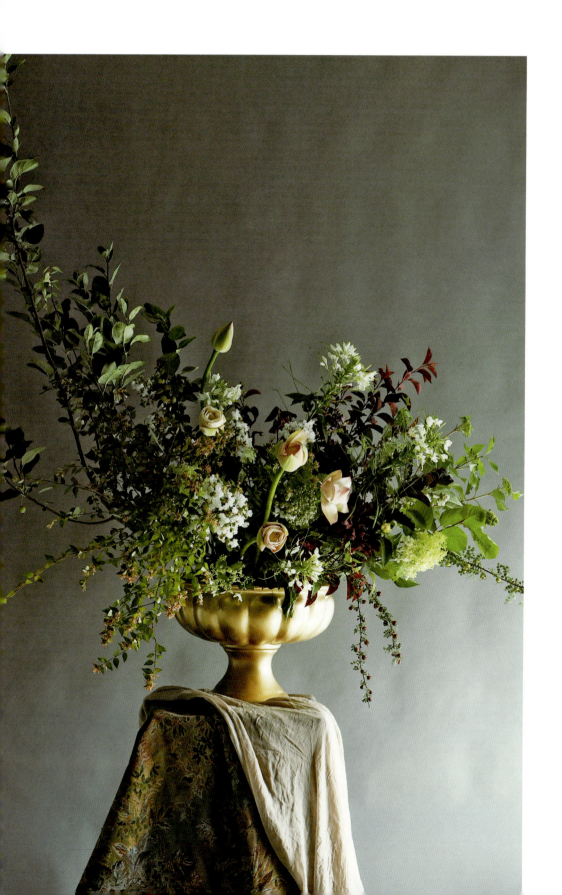

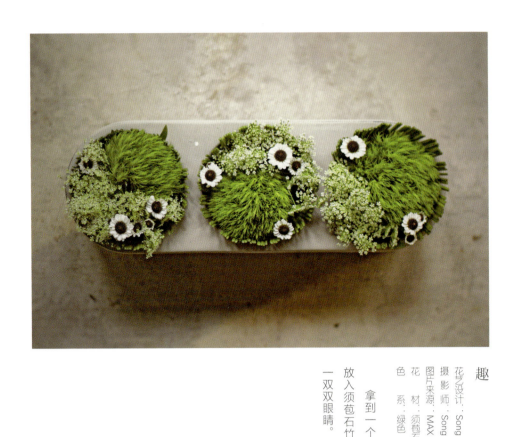

趣

花艺设计：Song
摄影师：Song
图片来源：MAX GARDEN（湖北·武汉）
花　材：须苞石竹、小菊、蕾丝花、水烛叶
色　系：绿色

拿到一个很好玩的花器，用水烛叶做了一圈装饰，放入须苞石竹铺底，点缀灵动的蕾丝花，菊的加入像是一双双眼睛。

暗夜

花艺设计：不远ColorfulRoad&陈萍
摄影师：呼佳佳
图片来源：不远ColorfulRoad（甘肃·兰州）
花　材：荷花、木绣球、大丽花、各类叶材及果实
色　系：绿色

逃离白昼的无尽喧嚣，只为尽情享受夜晚花开的静谧时光。派对中不可缺少的一瓶花。

039
The 39th day

040
The 40th day

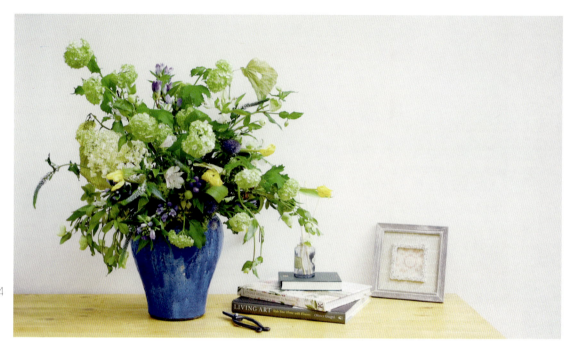

艺术馆邻居

花艺设计：Ivy 林淇
摄影师：HeartBeat Florist
图片来源：HeartBeat Florist（广东·广州）
花　　材：木绣球、紫荆花叶、穗花、洋桔梗、绣球
色　　系：绿色

那天工作室附近搬来新的邻居：当代艺术馆，创始人来串门，她说喜欢我们工作室的木绣球，让我插个花。拿起刚刚收到的的新花瓶，好看的湖水蓝，搭配了紫色的洋桔梗，一切刚刚好。

041

The 41st day

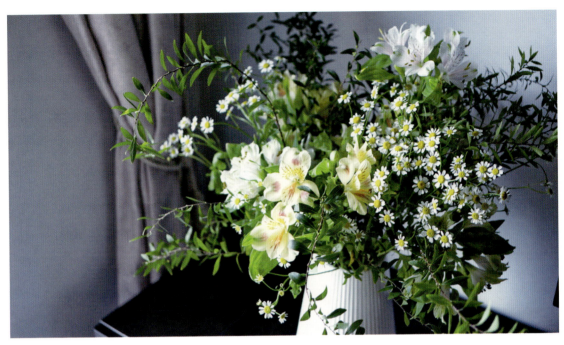

The Tiny Flowers

花艺设计：均
摄 影 师：均
图片来源：EVANGELINA BLOOM STUDIO（广东·深圳）
花　　材：六出花（水仙百合）、洋甘菊、绣线菊
色　　系：黄色、绿色

六出花和洋甘菊都是不起眼的小花，配上雪柳的柔软枝条，放在家中很有春天的气息。

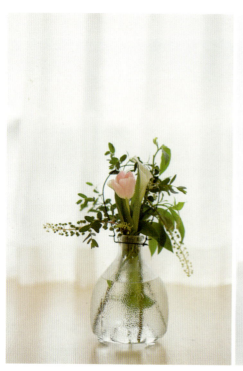

野生

花艺设计：Ivy 林淇
摄 影 师：HeartBeat Florist
图片来源：HeartBeat Florist（广东·广州）
花　　材：狗尾巴草、凌风草、松果菊、尤加利叶
色　　系：绿色

朋友从野外采回来的可爱的狗尾巴草和凌风草，想保留它们在野外自然的状态，高低错落，有风吹过时小脑袋都往一边探出去。

爱上爱粉红色的你

花艺设计：文文
摄 影 师：PAUL
图片来源：LOVESEASON恋爱季节（广东·佛山）
花　　材：郁金香、霜露、尤加利叶、马蹄莲
色　　系：粉色、绿色

磨砂的玻璃瓶，有点梦幻，在一片绿色当中，你粉色的衣裳格外耀眼。

043
The 43rd day

044
The 44th day

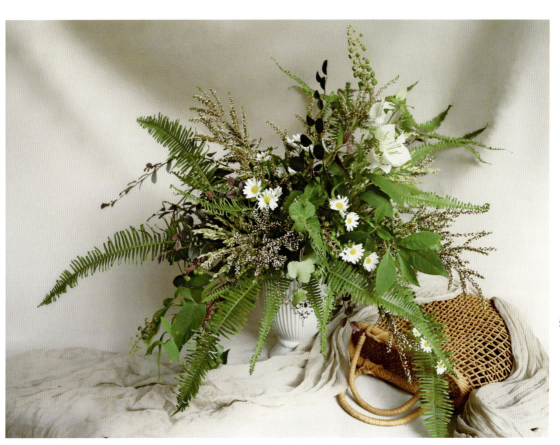

045
The 45th day

后院

花艺设计：Donna
摄影师：Donna
图片来源：Ukelly Floral无如俐花艺（广东·广州）
花　　材：芒萁、红花檵木、蜡花（澳洲蜡梅）、商陆、三角梅、马兰
色　　系：绿色

后院角落，到处是被人忽略的花草，然而有一天它们也可以成为座上宾，只要你懂得发掘身边的美。

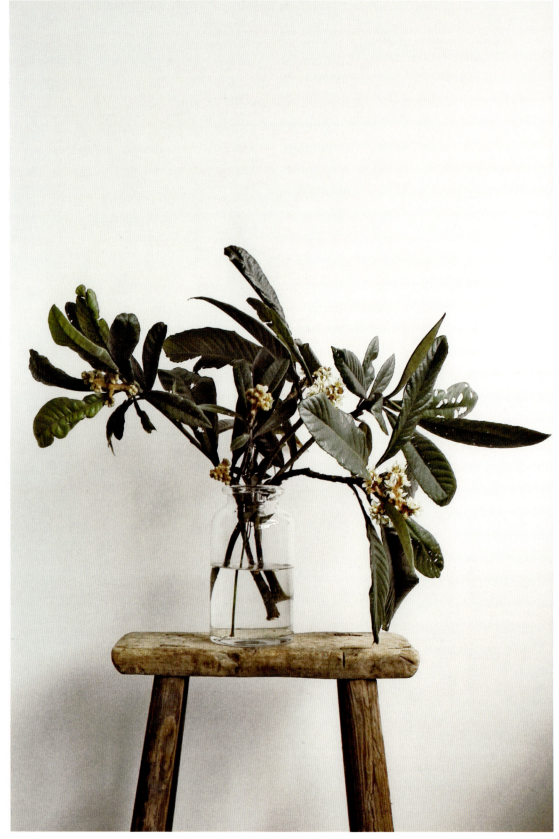

下午茶

花艺设计：Max
摄影师：Max
图片来源：MistyFlower（上海）
花　材：银莲花、六出花（水仙百合）、刺芹、玫瑰
色　系：白色、蓝色

蓝白色系的插花搭配沙发冷淡的灰色，加上橡皮树和琴叶榕在一旁的帮衬，协调又舒心。

枇杷

花艺设计：植物图书馆Flower Lib
摄影师：叶茜茜
图片来源：植物图书馆Flower Lib（浙江·杭州）
花　材：枇杷
色　系：白色

枇杷花开的季节，采撷院子里的枇杷枝，随意地放入玻璃瓶中，一股浓浓的Wabi-Sabi的感觉，很美。适合放在餐桌做装饰。

046
The 46th day

047
The 47th day

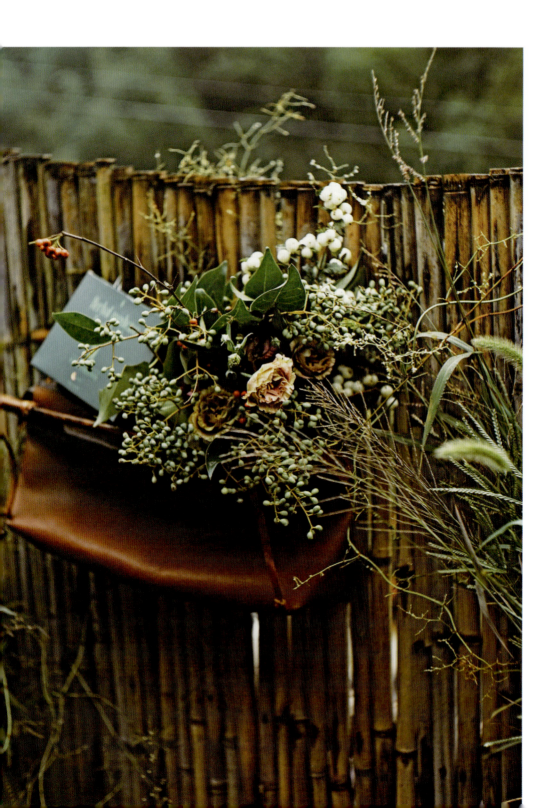

小团圆

花艺设计：段段
摄影师：段段
图片来源：沐喜花植空间（江苏·南京）
花　　材：蝴蝶兰、松果菊、马蹄莲、白花虎眼万年青（伯利恒之星）、常春藤、佛珠、观赏彩椒、商陆、松萝、文竹、猪笼草
色　　系：绿色

花好月圆的中秋时节，一家团圆的时刻，这款小团圆正好应景。做出圆形的架构，使用圆形的花材是为了更好的贴合团圆的主题，同时要有自然的风格，去打破几何圆形的规整。为了突出器皿瓶口优雅的金属色，特意做出一根支架，避免花材遮挡瓶口，更像挑起了一轮明月。这款桌花适合节日时的餐厅、客厅、书房等空间布置。

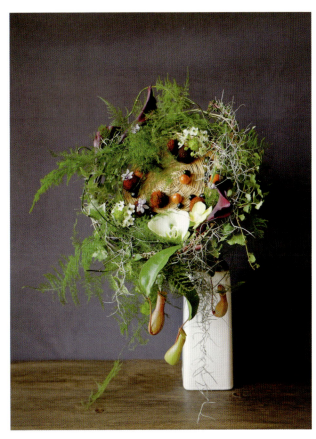

如星

花艺设计：萱毛
摄影师：大人爸爸
图片来源：R SOCIETY玫瑰学会（江苏·宜兴）
花　　材：洋桔梗、雪果、女贞
色　　系：复古色

有如星空，用亿万年里的一次闪烁制造存在，是星光也是信仰！

048 The 48th day
049 The 49th day

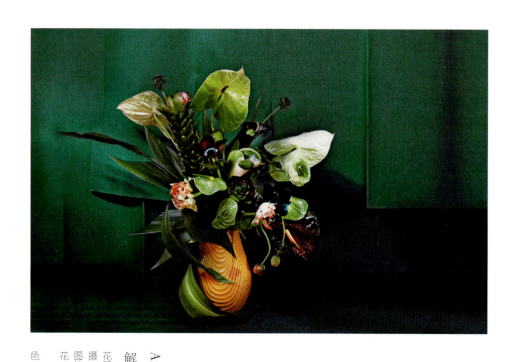

050
The 50th day

051
The 51st day

解毒剂 · 绿色精灵
Antitoxin # la fée verte'

花艺设计：JARDIN DE PARFUM
摄影师：JARDIN DE PARFUM
图片来源：JARDIN DE PARFUM（上海）
花　材：虞美人、银莲花、花烛、玫瑰、朱蕉
色　系：绿色

晴耕雨读

花艺设计：蒋晓琳
摄影师：蒋晓琳
图片来源：蒋晓琳（四川·成都）
花　材：蒐葵、尤加利花蕾、雪果
色　系：绿色

晴天耕作，雨天读书。你不能左右天气，但可以改变心情。

052
The 52nd day

迷雾中的少女

摄影师：AKK

图片来源：Clusteria花植工作室（上海）

花材：马蹄莲、银叶菊、满天星、龙柳、景天、麦冬叶、莎草

色系：白色

龙柳制作的架构，给花儿一种安稳的感觉，银白色系的组合平静而美好，白色马蹄莲好像一位袅袅婷婷的少女正缓缓走来。

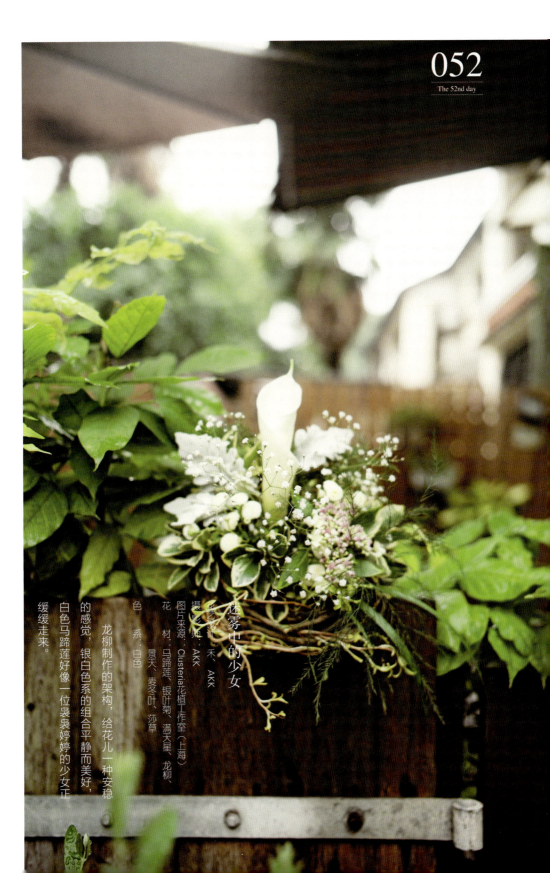

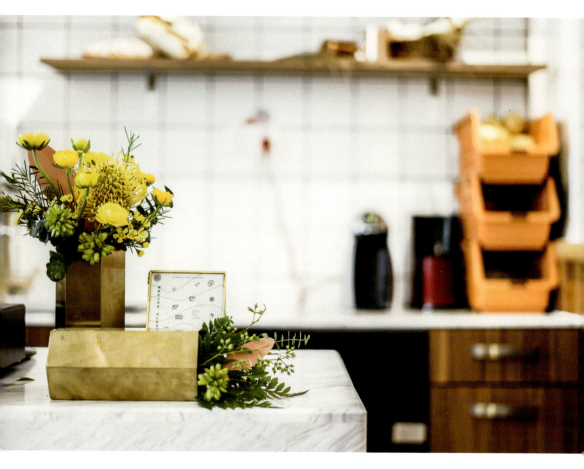

阳光

花艺设计：丹丹
摄影师：椿晓视觉
图片来源：三卷花室（广西·南宁）
花材：针垫花、花毛茛、蜡花（澳洲蜡梅）、蕨类
色系：黄色

一束黄色的明媚桌花。厨房即使没有阳光的照射，也可以设计出一份阳光来安放。

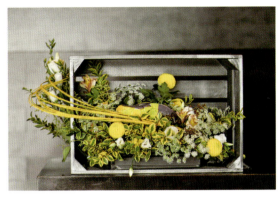

路

花艺设计：丹丹
摄影师：椿晓视觉
图片来源：三卷花室（广西·南宁）
花　材：蕾丝花、六出花（水仙百合）、花毛茛、刚草、乒乓菊
色　系：黄色

用废掉的微波炉箱做的一款设计，一辆汽车缓缓而行在花草间，这款适合放在厨房装饰的花，能让人顿时眼前一亮。

054
The 54th day

055
The 55th day

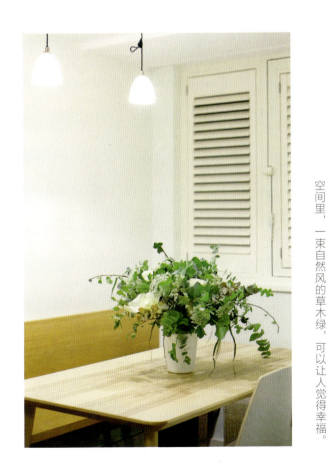

Greenery Centerpiece

花艺设计：大虹
摄影师：大虹
图片来源：GarLandDeSign（广东·深圳）
花　材：尤加利叶、马蹄莲、蕾丝花、喷泉草、常春藤、玫瑰、天竺葵
色　系：绿色

如果可以用餐桌上的花来表达情绪，那么淡雅的空间里，一束自然风的草木绿，可以让人觉得幸福。

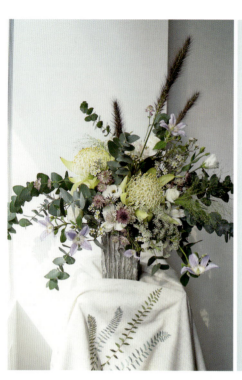
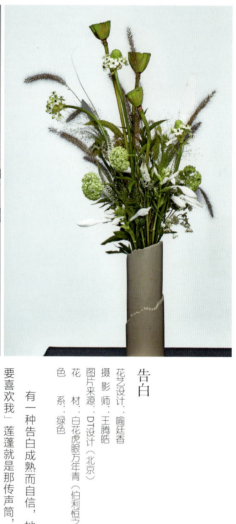

告白

花艺设计:喻廷香
摄影师:王腾皓
图片来源:DT设计(北京)
花材:白花虎眼万年青(伯利恒之星)、玉簪、莲蓬、狗尾草
色系:绿色

有一种告白成熟而自信,她会昂起高贵的头坚毅地告诉对方,"你要喜欢我"。莲蓬就是那传声筒,暗示着已经成熟的告白。

一米阳光,需要有花

花艺设计:Celia
摄影师:Celia
图片来源:瑞芙拉花艺生活馆(广东·广州)
花材:针垫花、百合、铁线莲、大星芹、桔梗
色系:绿色

南方的秋天总是来得忽明忽暗,秋风送爽的周末,一米阳光穿透了玻璃,我希望这束光下有一盆秋风般爽朗的花,拿来一块文艺的植物桌布铺在角几上,粗犷的水泥花盆插上了粗犷的针垫花,瞬间大自然的狂野来到这方小角落,说不上活色生香,但却让房间充满了原生态的浪漫。

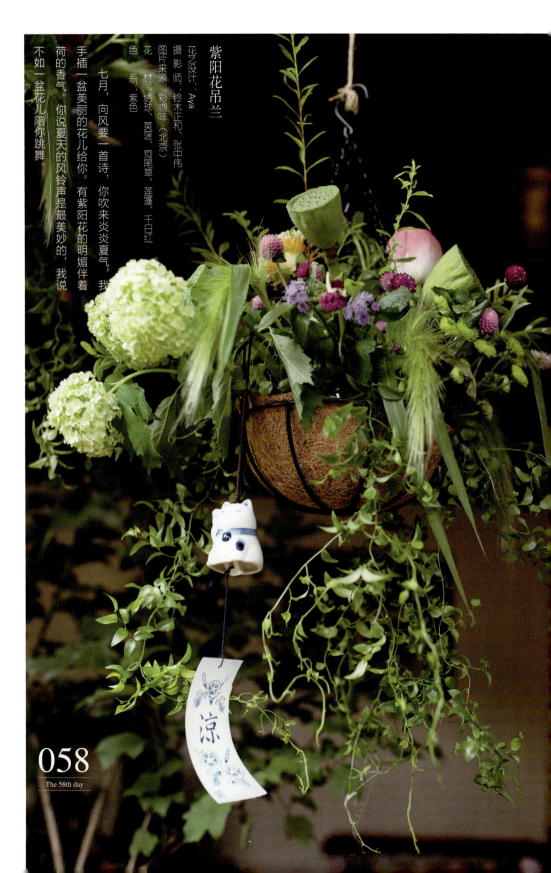

紫阳花吊兰

花艺设计：Aya
摄影师：铃木正和、张中伟
图片来源：彩咖啡（北京）
花材：绣球、莱篮、狗尾草、莲蓬、千日红
色系：紫色

七月，向风要一首诗，你吹来炎炎夏气，我手插一盆美丽的花儿给你。有紫阳花的明媚伴着荷的香气。你说夏天的风铃声是最美妙的，我说不如一盆花儿陪你跳舞。

058
The 58th day

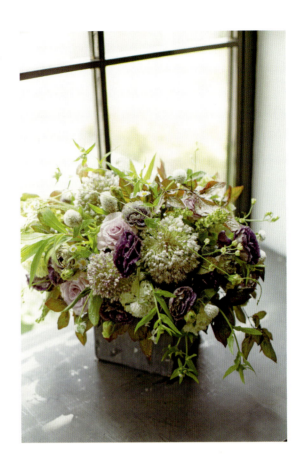

平凡

花艺设计：KEN
摄影师：@Luna.w
图片来源：FAIRY GARDEN（江苏·南京）
花　材：玫瑰、洋桔梗、马利筋、石蒜、千日红、红叶石楠
色　系：白色、紫色

你的高贵，借着风，吹迷了我们的眼睛。

Summer Flower

花艺设计：均
摄影师：均
图片来源：EVANGELINA BLOOM STUDIO（广东·深圳）
花　材：朱顶红、六出花（水仙百合）、娇娘花、尤加利花蕾、穗花、玫瑰
色　系：紫色

特别清爽的一款设计，草编花器，朱顶红硕大的花朵是整个插花的视觉焦点，夏季摆在餐桌上，可以凉爽一整夏。

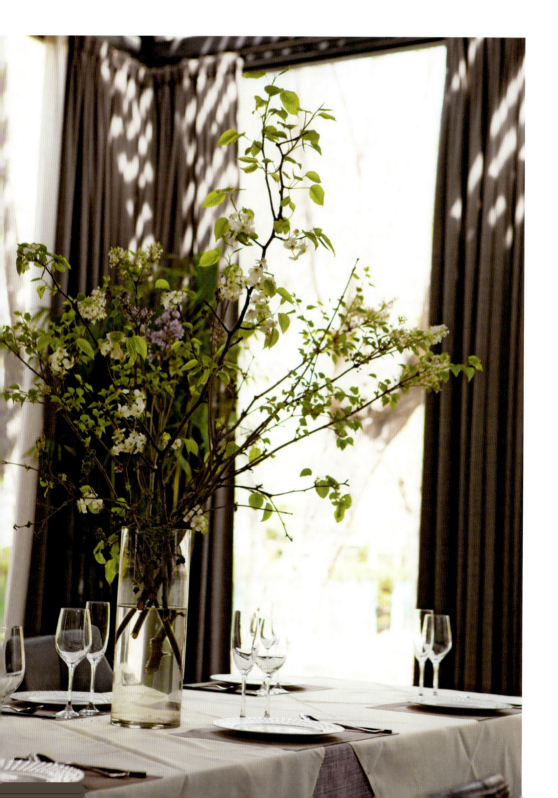

俩俩相望

花艺设计：Max
摄影师：Max
图片来源：MistyFlower（上海）
花　　材：绣球、花毛茛、玫瑰、银莲花、刺芹、香雪兰、洋桔梗、花烛
色　　系：白色

拈朵微笑的花，看一段人世变幻。白色系的花材，加入了绿色的花烛，不多不少，两颗心，微笑对视着。

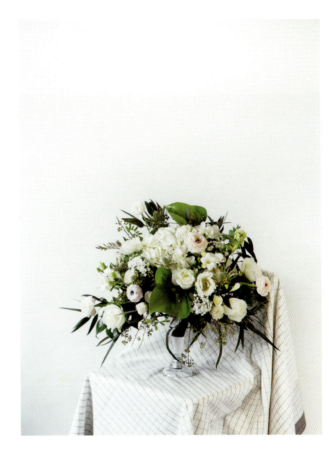

71

骤雨初歇

花艺设计：小松
摄影师：小松
图片来源：小松花艺工作室 SONG FLEUR（北京）
花　　材：海棠花
色　　系：白色、绿色

适合餐桌装饰的一款布置，海棠花盛开的季节，带几枝摆在餐桌。很有骤雨初歇的清爽感。

061
The 61st day

062
The 62nd day

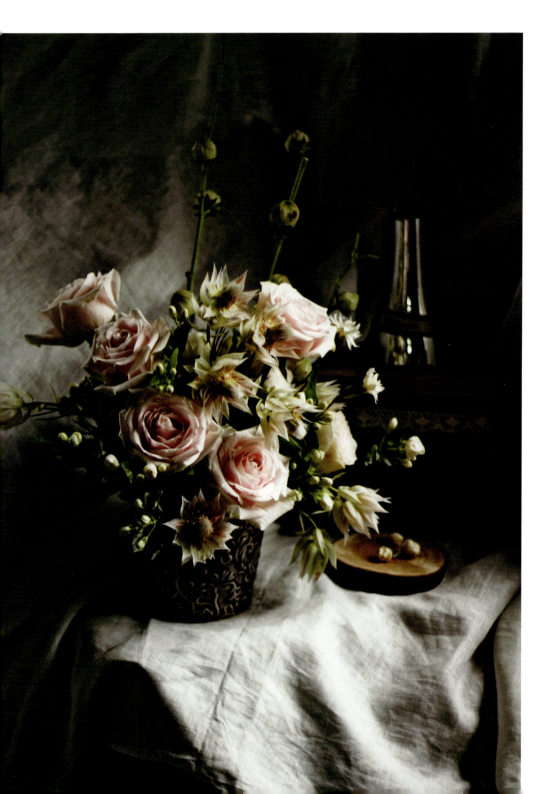

妃

花艺设计：二十一
摄影师：二十一
图片来源：二十一（陕西·西安）
花材：绣球、花毛茛、乒乓菊、蕾丝花、万年青
色系：粉色

淡淡的粉色宛若安静的少女依靠窗前细细梳妆，静静地等待，达达的马蹄，是归人，不是过客。

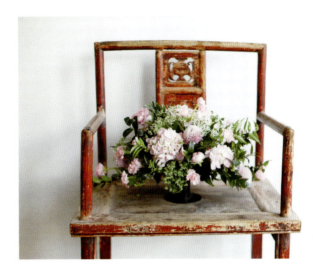

茶几的花

花艺设计：Monie
摄影师：Monie
图片来源：贰份壹花影舍HALFBLOSSOM（广东·广州）
花材：娇娘花、玫瑰、茉莉、蓝星花、绿宝石
色系：粉色

茶几是客厅必不可少的家具，如果有花作点缀装饰，让茶几除了实用还有观赏性，花器有独特的纹路，但我并不想做成中式的插花，就让花儿们随意奔放吧，房间的一角需要这么一小处来释放自己。

063
The 63rd day

064
The 64th day

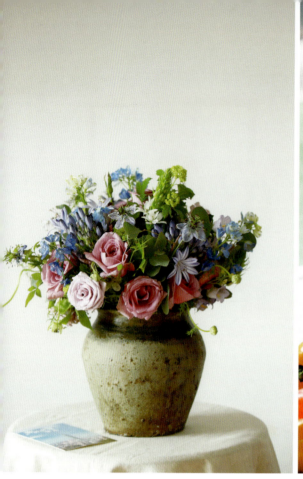

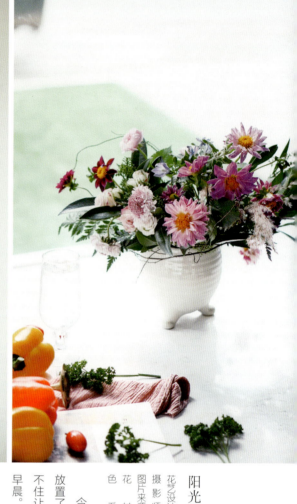

安静的午后

花艺/设计：不远ColorfulRoad
摄影师：伍月
图片来源：不远ColorfulRoad（甘肃·兰州）
花材：玫瑰、飞燕草、百子莲、黑种草
色系：粉色、蓝色

阳光洒落的房间，一束花，一本书，一段时间。

阳光灿烂的日子

花艺/设计：Kylie
摄影师：Akon
图片来源：记忆森林（广东·晋宁）
花材：大丽花、铁线莲、龙柳
色系：粉色

今天的早茶有点不一样，餐厅的开放式透明玻璃前，放置了以陶器为主的花艺作品，色彩缤纷的蔬菜水果，忍不住让我使用了色彩靓丽的花材，大丽花代表阳光灿烂的早晨。

065
The 65th day

066
The 66th day

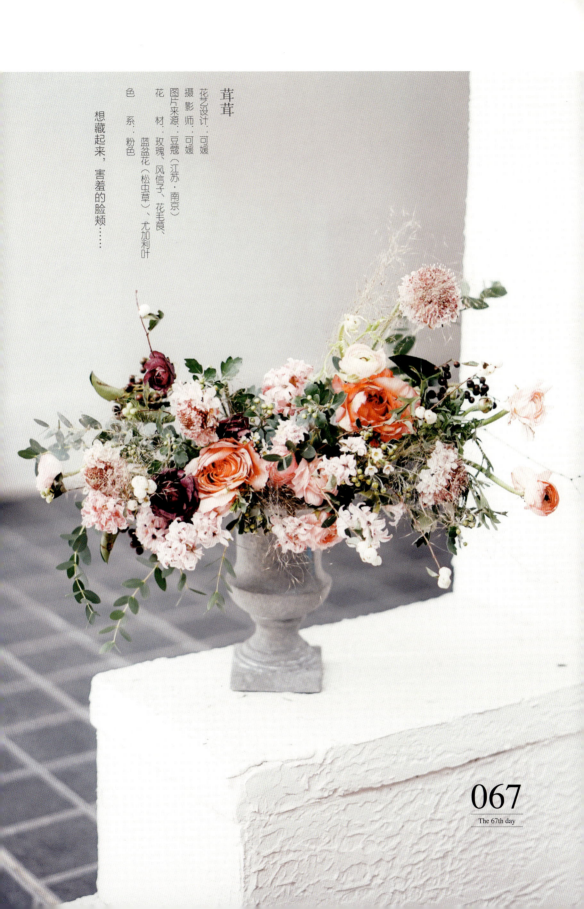

茸茸

花艺设计：可媛
摄影师：可媛
图片来源：豆蔻（江苏·南京）
花　材：玫瑰、风信子、花毛茛、蓝盆花（松虫草）、尤加利叶
色　系：粉色

想藏起来，害羞的脸颊……

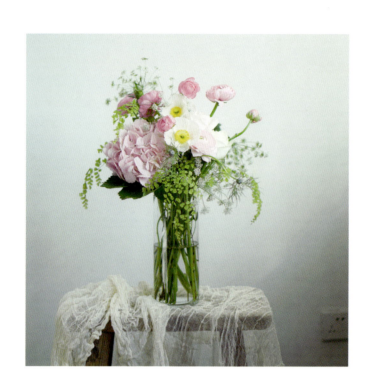

粉色的回忆

花艺/设计：植物图书馆FlowerLib
摄 影 师：植物图书馆FlowerLib
图片来源：植物图书馆FlowerLib（浙江·杭州）
花　材：虞美人、银莲花、铁线蕨、绣球、黑种草、蕾丝花、花毛茛
色　系：粉色

欧式田园风格的屋子，很适合这束粉色的瓶花，把少女心藏在花里，都是美好的回忆。

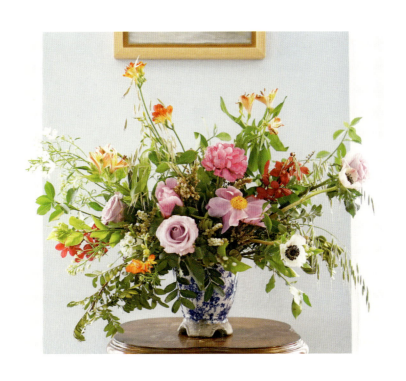

旗袍

花艺设计：Ykiki
摄影师：Ykiki
图片来源：鸳鸯里（广东·东莞）
花　材：玫瑰、芍药、银莲花、红兰、六出花（水仙百合）、山里红、茉莉花
色　系：粉色

炎热的盛夏，给爱旗袍的朋友设计的桌花。特别选用了有复古感的中国风青花器皿呼应旗袍美人的韵味，搭配鲜亮颜色的花材，给夏日闷热的家增加一点活泼的感觉。适合摆放在边桌或玄关。

闺蜜的下午茶

花艺设计：不遠ColorfulRoad
摄 影 师：不遠ColorfulRoad
图片来源：不遠ColorfulRoad（甘肃·兰州）
花　　材：银莲花、玫瑰、郁金香、洋桔梗、花毛茛
色　　系：粉色

阳光洒进来，点一份慕斯，看见穿着粉白衣裙的你朝我不疾不徐地走来，笑意盈盈。

北京北京

花艺设计：可嫒
摄影师：可嫒
图片来源：豆蔻（江苏·南京）
花　材：波斯菊、花毛茛、蔷薇果、山楂、玫瑰
色　系：粉色

有一天醒来，花了十分钟时间插满了这只朋友新送的花瓶，用以匹配这北京的早晨。

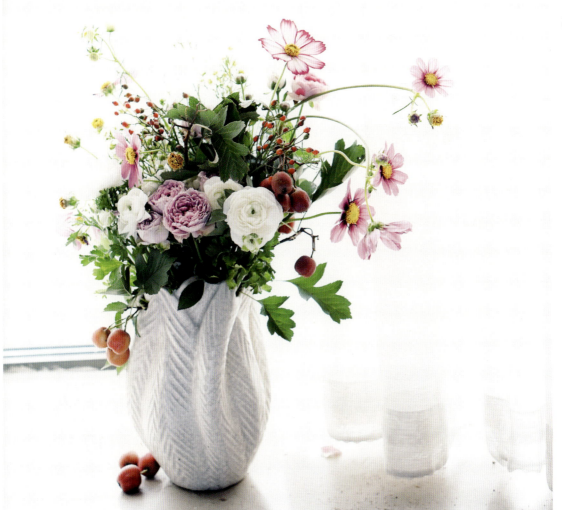

暖暖

花艺/设计：One Day
摄影师：One Day
图片来源：One Day（福建·福州）
花　材：金合欢、马蹄莲、虞美人、绣线菊、尤加利叶、松柏、玫瑰
色　系：粉色、黄色

明亮的黄色虞美人和浅紫色的马蹄莲相遇，色彩明媚而安定，雪柳的舒张，和金合欢的独特香味交织在一起，暖到人心。

072
The 72nd day

073
The 73rd day

Squaw

花艺/设计：漠
摄影师：漠
图片来源：UNE FLEUR（北京）
花　材：大丽花、瓶子草、蕾丝花、石榴、尤加利叶
色　系：复古色

印第安女人童年时代和男孩子一样自由快乐，她们和男孩子一起爬树干、追小鸟、抓蜥蜴、捉小鱼，甚至捕蛇玩。稍长大一点，她们便开始去附近的河边和茂密的森林里探险，具有勇敢沉着质朴的特别气质。

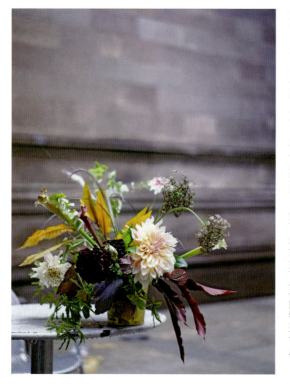

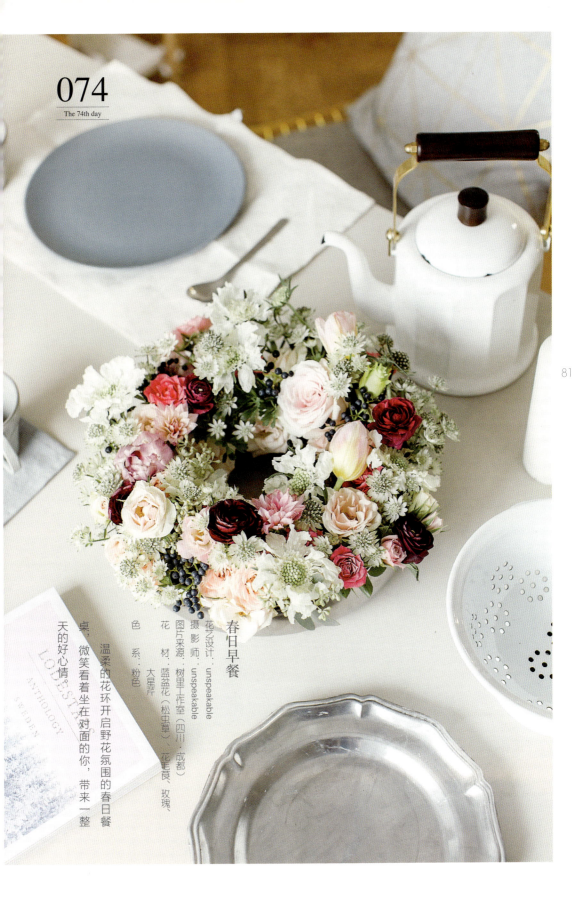

香雪海

花艺设计：邓小兵
摄影师：邓小兵
图片来源：芍药居（广西·南宁）
花材：仪花、芍药、玫瑰、紫罗兰、康乃馨、青稞
色系：粉色

　　细碎温柔的兰花营造出漫天飞雪的意境，点缀的芍药花、荔枝玫瑰、紫罗兰都具有独特的芬芳。整个作品不仅在视觉上给人浪漫的感受，扑鼻的香气更令人感受到满庭芬芳香雪海的情景。

075
The 75th day

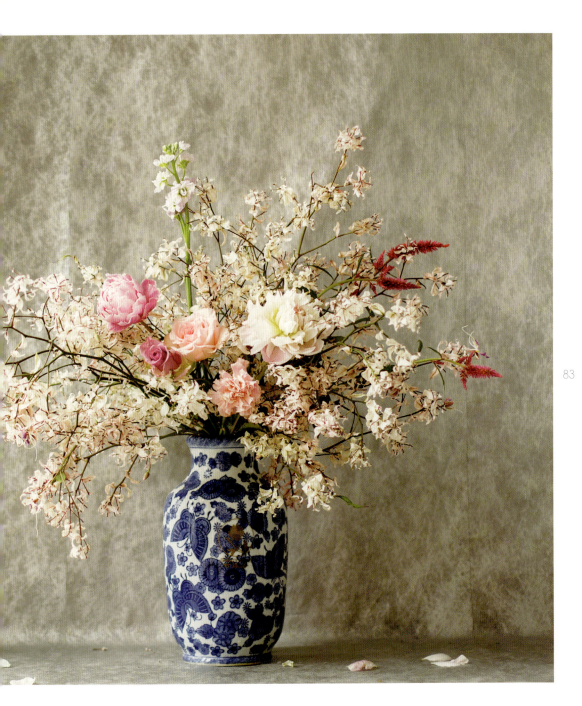

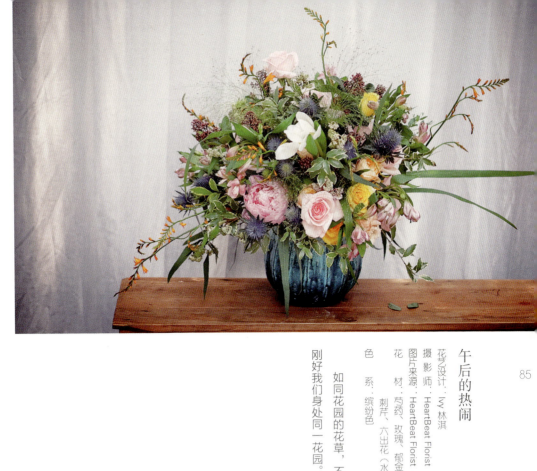

午后的热闹

花 艺 设 计：Ivy 林淇
摄 影 师：HeartBeat Florist
图片来源：HeartBeat Florist（广东·广州）
花　　材：芍药、玫瑰、郁金香、香雪兰、茵芋、火焰兰、刺芹、六出花（水仙百合）、喷泉草、景天
色　　系：缤纷色

如同花园的花草，不需要色相配只是因为刚好我们身处同一花园。

小调

花 艺 设 计：行走的花草
摄 影 师：丁姚
图片来源：行走的花草（甘肃·兰州）
花　　材：蕾丝花、花毛茛、尤加利叶
色　　系：粉色

在时光的角落里，只与心灵对答，安静地做好自己，生命因不语而若兰清雅。

076
The 76th day

077
The 77th day

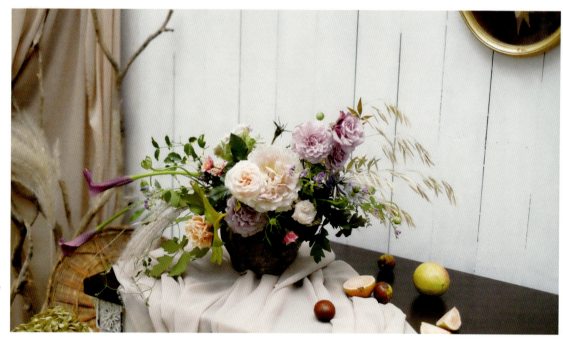

Back to England

花艺设计：Ivy 林淇
摄影师：HeartBeat Florist
图片来源：HeartBeat Florist（广东·广州）
花　　材：玫瑰、马蹄莲、素馨叶、干枯燕麦、黑种草、常春藤
色　　系：粉色

英国归来后总怀念在 Norwich 遇见的浓浓复古调性花艺，收到花友寄来的玫瑰自带复古色调，工作室花园里的小玫瑰也在墙壁蔓延着，忍不住将它们剪下，让大小各异的花材在细小的空间里错落着，延伸着。

078

The 78th day

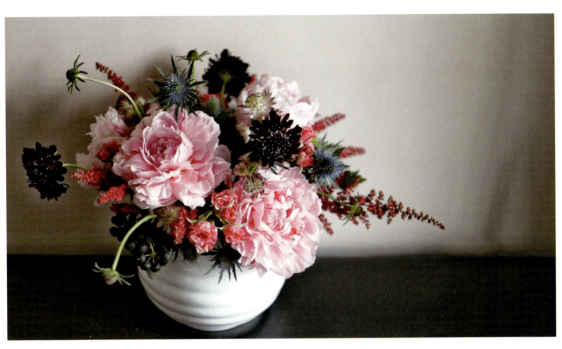

Peony's Beauty

花艺设计：均
摄影师：均
图片来源：EVANGELINA BLOOM STUDIO（广东·深圳）
花　材：芍药、玫瑰、蓝盆花（松虫草）、刺芹、落新妇、大星芹
色　系：粉色

硕大的芍药，富贵又大气，搭配红得发黑的松虫草，低调奢华。

079

The 79th day

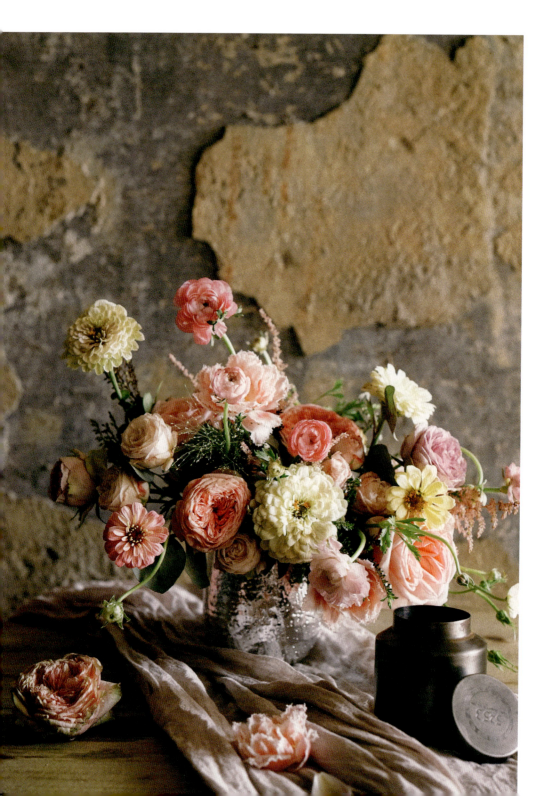

烛台上的隐士

花艺设计：萱毛
摄影师：R
图片来源：R SOCIETY 玫瑰学会（江苏·宜兴）
花　材：玫瑰、郁金香、乒乓菊、百日草、多头蔷薇、花毛茛、尤加利
色　系：复古粉色

比古典还古典，刻意的古典，可资利用的古典。

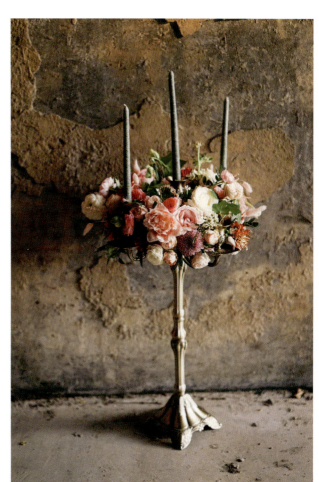

Ode to Spring

花艺设计：萱毛
摄影师：R
图片来源：R SOCIETY 玫瑰学会（江苏·宜兴）
花　材：玫瑰、郁金香、百日草、花毛茛、多头蔷薇、落新妇、喷泉草
色　系：复古粉色

花，生活中最悦心的调节剂，即使散乱之下，还是如此没有道理的直击心灵。

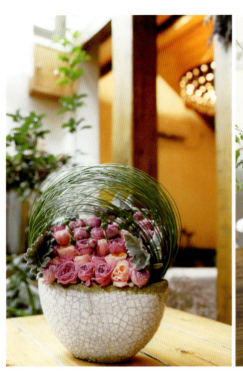
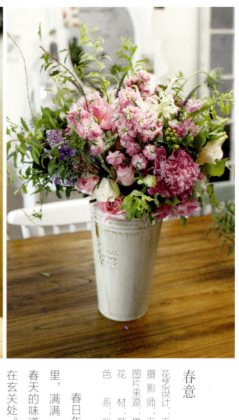

春意

花艺设计：五月
摄影师：五月
图片来源：BREEZEMAY FLOWER（北京）
花材：芍药、紫罗兰、玫瑰、落新妇、洋桔梗、绣线菊
色系：粉色

春日午后，随手拿起手边的花材，插进复古的铁皮桶里，满满一大桶的花，非常有满足感。微风吹过，散发着春天的味道。这款设计香气浓郁、体积感较大，适合放置在玄关处。

刚草之舞

花艺设计：吉野贵久
摄影师：铃木正和、张中伟
图片来源：彩咖啡（北京）
花材：刚草、玫瑰、银叶菊
色系：粉色

排列整齐的玫瑰，用不同色调来做一些区隔，没有开放的绿色花蕾探出头来，银叶菊使粉绿过渡到刚草的绿，一切正好，刚草的直型线条打破了团状的结构。一瓶适合摆在书桌的花。

082 The 82nd day

083 The 83rd day

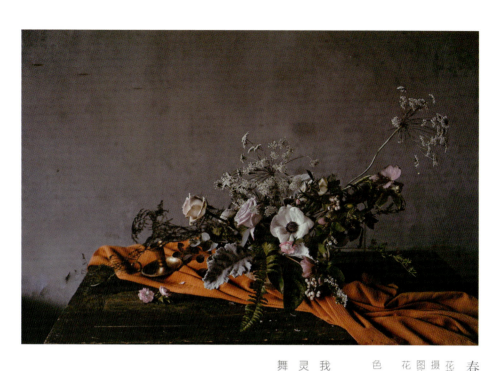

084
The 84th day

085
The 85th day

春

花艺设计：漠
摄影师：漠
图片来源：UNE FLEUR（北京）
花　材：蕾丝花、银莲花、桃花、文竹、莵葵、银叶菊、肾蕨
色　系：粉色

芳草鲜绿，我闻到了春的气息，一阵春风吹过，那样轻盈、灵动。晨曦的光照进房间，花瓣舞动，是春轻轻走来。

Chocolate

花艺设计：天宇
摄影师：@Luna.w
图片来源：FAIRY GARDEN仙女花店（江苏·南京）
花　材：玫瑰、洋桔梗、针垫花、冬青果
色　系：黑粉色

你的甜美，好似画笔下，被咬了半块的巧克力。

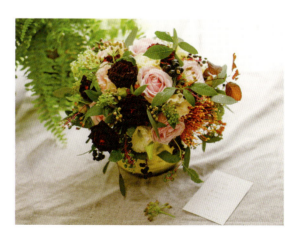

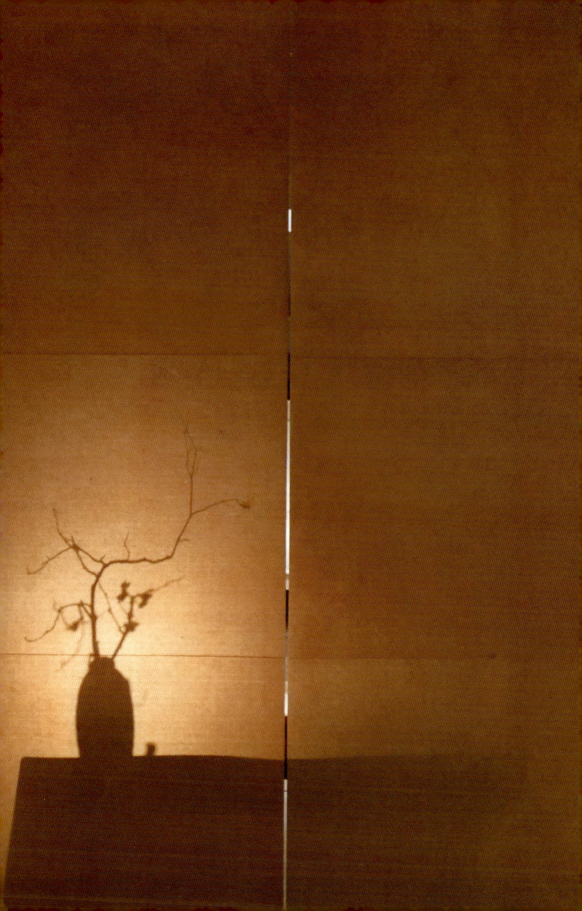

086
The 86th day

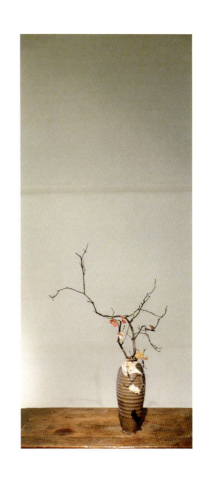

独此不朽由天成

此件作品是为中国美术馆「朽者不朽：中国画走向现代的先行者——陈师曾诞辰140周年特展」所做。艺术展陈列中的瓶花除了要遵循瓶花自身的审美要求，需要从展览的艺术家作品出发去构思。插繁花一簇，或投疏茎数枝，皆以不张扬为目的。瓶花是为空间服务的，一定要和环境协调，所以不能太跳，不能喧宾夺主，其作用只是为了更加彰显空间的主题和意境，而不是突出瓶花艺术本身。

花艺设计：徐文治
摄影师：柴英杰
图片来源：布里艺术（北京）
花　材：日本贴梗海棠、黄栌
色　系：粉色

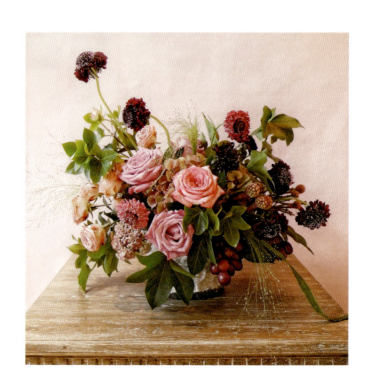

Vintage Fall

花艺设计：Ykiki
摄影师：Ykiki
图片来源：鸳鸯里（广东·东莞）
花　　材：玫瑰、绣球、蓝盆花（松虫草）、绒毛饰球花、葡萄、喷泉草
色　　系：粉色

9月，秋天悄悄地来到了南方。比起娇羞的春、张扬的夏、高冷的冬，在南方，它是最没有性格的季节。在这个夹杂着湿热与慵懒，总让人不知不觉陷入一种伤感情绪的秋天，用怀旧的粉色也许最适合表达这种奇妙的心情。特别选用了葡萄和复古色调的花材搭配旧粉色的家居环境，给忧郁的季节注入一点少女般朦胧的期待。

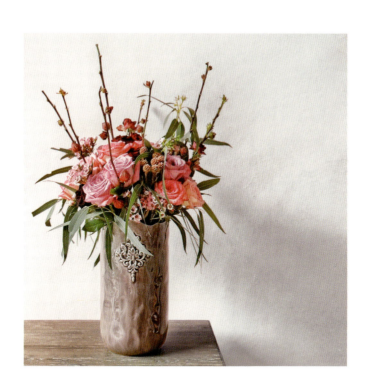

Purple Ash

花艺设计：Ykiki
摄影师：Ykiki
图片来源：鸳鸯里（广东·东莞）
花　材：玫瑰、绒毛饰球花、蜡花（澳洲蜡梅）、尤加利叶
色　系：粉色

她娇媚、温柔、也张狂：时而多愁善感，时而活泼烂漫。你惋惜她红颜薄命，她却穷尽一生绽放美丽，你没有办法不爱上她的芳泽。这就是鲜花。

糖果

花艺设计:33子
摄影师:33子
图片来源:APRÈS-MIDI(广东·佛山)
花　材:蓝盆花(松虫草)、南天竹、玫瑰、金松、大星芹、落新妇
色　系:粉色

我伫立在阳光下,肆意地伸展着,我要倾尽我所有的美,盛开在大地上,微风中,还有,你眼里。

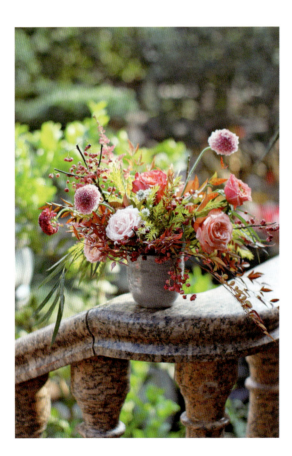

089
The 89th day

090
The 90th day

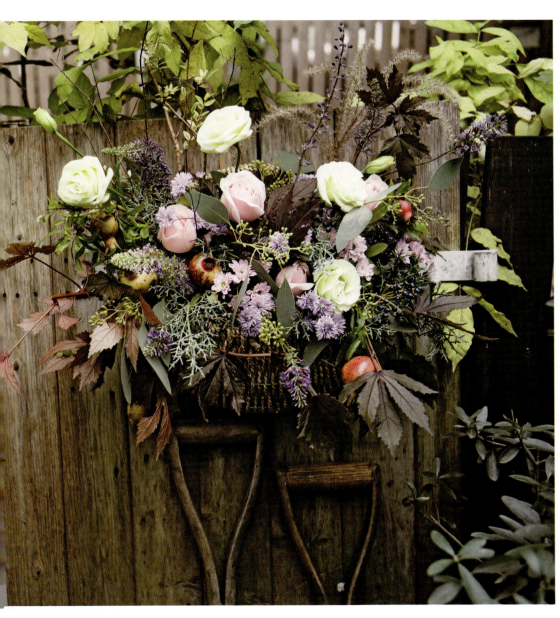

我是一片来自秋天的思念

花艺设计：Vinny \ AKK
摄 影 师：AKK
图片来源：Clusteria花植工作室（上海）
花　　材：花毛茛、玫瑰
色　　系：粉色

Clusteria花园系列，秋日，采撷花园中的红叶为友人送去一片红色的思念。

091
The 91st day

冬日暖阳

花艺设计：Cilia
摄影师：Cilia
图片来源：π花艺工作室（江苏·苏州）
花　材：铁线莲、郁金香、蔷薇果、玫瑰、红叶石楠、南天竹、龙柳
色　系：复古色

橙红是特别适合冬季的颜色，厚重而温暖，加一点紫色铁线莲，她舒展的姿态正如有阳光的心情，轻松惬意。

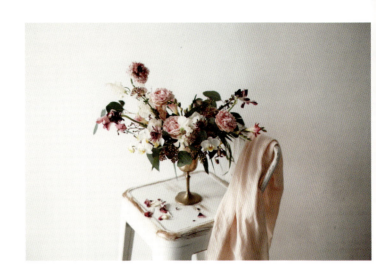

Natural Centerpiece

花艺设计：大虹
摄影师：大虹
图片来源：GarLandDeSign（广东·深圳）
花　材：花毛茛、玫瑰、蓝盆花（松虫草）、蝴蝶兰、大星芹、香雪兰、香豌豆、尤加利叶
色　系：粉色

温柔但并不怯懦，爽朗的白和粉，有自己的内涵与格调，让人一见倾心。把温柔留给这世界上最懂你的人。

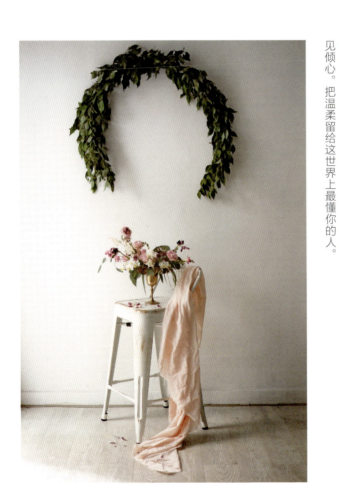

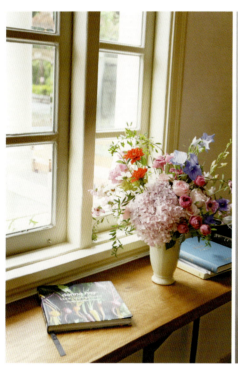

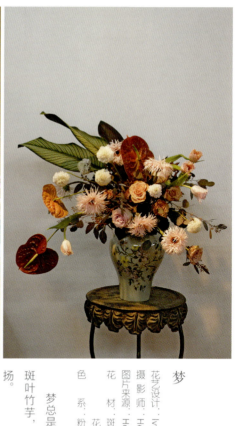

梦

花艺设计：Ivy 林淇
摄影师：HeartBeat Florist
图片来源：HeartBeat Florist（广东·广州）
花　　材：斑叶竹芋、非洲菊、玫瑰、蓝盆花（松虫草）、尤加利叶、花烛、郁金香
色　　系：粉色

梦总是虚幻的，有些花材也总能让人感觉不真实，如斑叶竹芋，迷幻的纹路美得让人窒息，它的美无法不张扬。

午后的温柔

花艺设计：Angel
摄影师：Angel
图片来源：Adele Hugo概念店（福建·厦门）
花　　材：大丽花、玫瑰、桔梗、兰花、绣线菊、波斯菊（格桑花）、观音莲、绣球
色　　系：粉色

无需精致的茶杯与甜点，无需留声机的低吟浅唱，只要那可以丈量的一米阳光——安静地抚摸我的脸庞。

093
The 93rd day

094
The 94th day

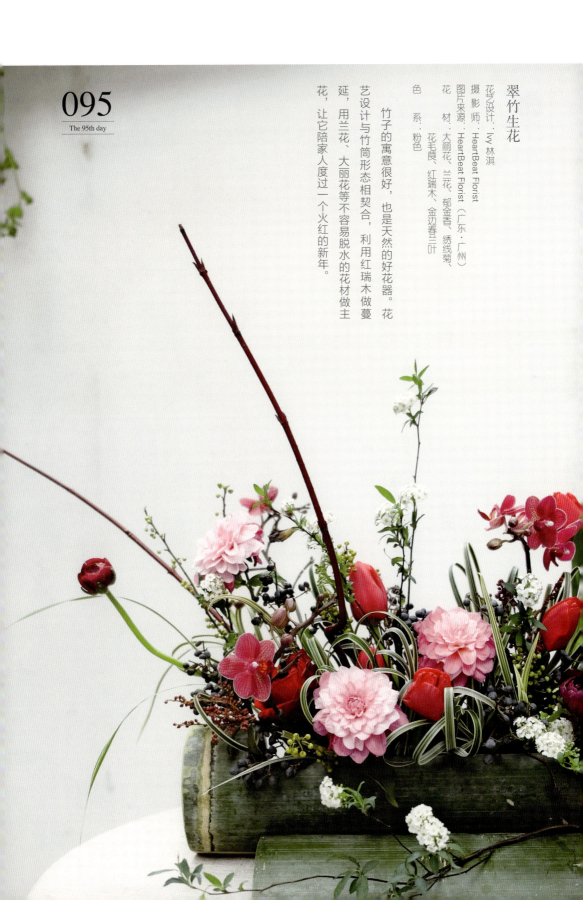

翠竹生花

花艺设计：Ivy 林淇
摄影师：HeartBeat Florist
图片来源：HeartBeat Florist（广东·广州）
花材：大丽花、兰花、郁金香、绣线菊、花毛茛、红瑞木、金边春三叶
色系：粉色

竹子的寓意很好，也是天然的好花器。花艺设计与竹筒形态相契合，利用红瑞木做蔓延，用兰花、大丽花等不容易脱水的花材做主花，让它陪家人度过一个火红的新年。

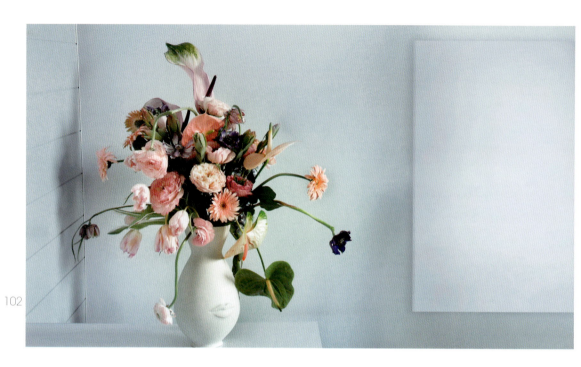

Spring Medusa · Dreamscape

花艺设计：JARDIN DE PARFUM
摄影师：JARDIN DE PARFUM
图片来源：JARDIN DE PARFUM（上海）
花　材：花烛、郁金香、银莲花、非洲菊
色　系：粉色

春天的美杜莎，奇怪的梦。

096
The 96th day

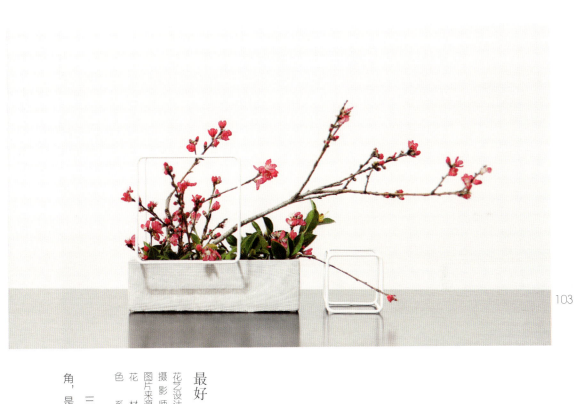

最好

花艺设计：丹丹
摄影师：三卷花室
图片来源：三卷花室（广西·南宁）
花　材：桃花枝
色　系：桃红色

三月桃花，用姿态讲述春。白色和粉色，放在客厅一角，是最好的选择。

097
The 97th day

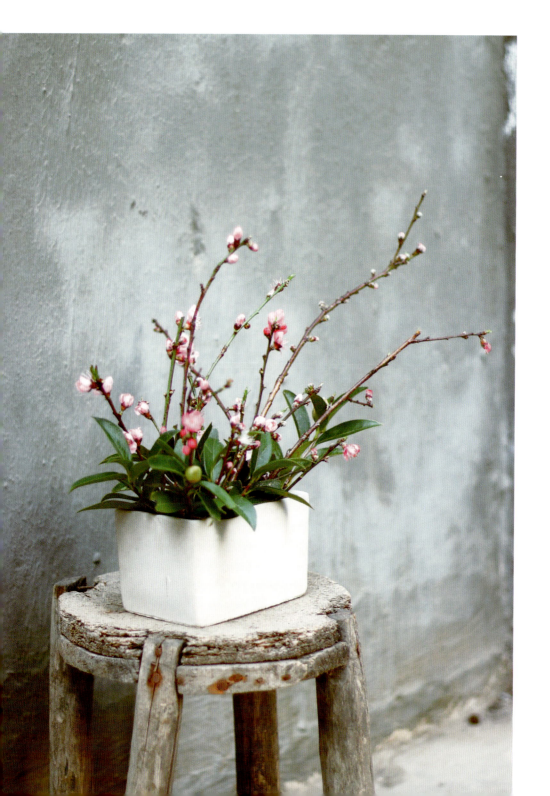

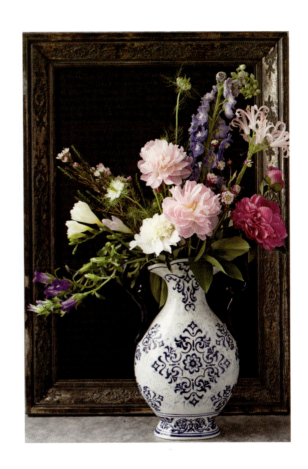

天香

花艺设计：邓小兵
摄影师：邓小兵
图片来源：芍药居（广西·南宁）
花　材：芍药、大飞燕草、石蒜、蜡花、香雪兰、楼斗菜、风铃草、黑种草
色　系：粉色

古人形容美女「立如芍药，坐如牡丹」，可见芍药的绰约姿态自古就惹人喜爱。双耳青花纹的花瓶器形优美，采用被称为「花相」的芍药作为主花，搭配七种配花点缀，显得高贵典雅。

疏影

花艺设计：不远ColorfulRoad
摄影师：不远ColorfulRoad
图片来源：不远ColorfulRoad（甘肃·兰州）
花　材：桃花
色　系：粉色

疏影横斜水清浅，暗香浮动月黄昏。

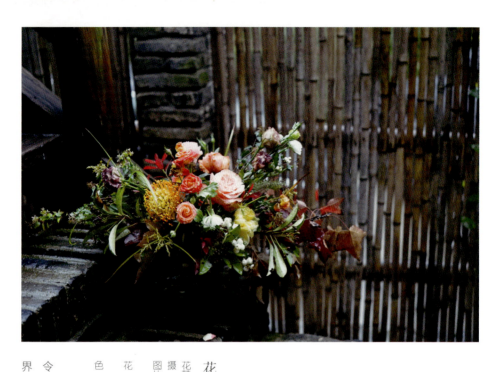

花与器

花艺设计：萱毛
摄影师：R
图片来源：R SOCIETY玫瑰学会（江苏·宜兴）
花　材：玫瑰、针垫花、多头蔷薇、洋桔梗、枫叶、山里红、雪果
色　系：橙色、粉色

花在繁息中晓得自然，寻得当令的花叶，融入花器中，花儿是世界共同的语言。

100
The 100th day

101
The 101st day

梦幻花园

花艺设计：漠
摄影师：Daisy
图片来源：UNE FLEUR（北京）
花　材：玫瑰、蓝盆花（松虫草）、绣球、花毛茛、铁线莲、桃花、飞燕草、香豌豆
色　系：粉色

每一个人的心中都有一个公主梦——雕花的石门背后有一片梦幻花园，院内放着一个巨大的浴缸，漂浮着淡粉色的泡泡，一杯香茶，一块蛋糕，花香四溢，微风絮絮，暖暖的阳光让人昏昏欲睡。宁静的午后，梦幻的花园。

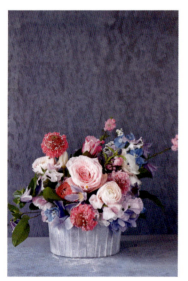

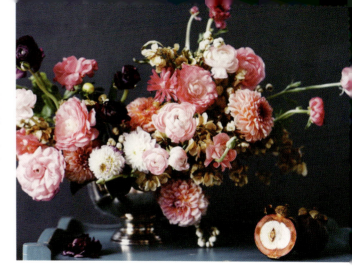

小希望会长大

花艺设计：可媛
摄影师：可媛
图片来源：豆蔻（江苏·南京）
花　材：花毛茛、蕙米、车桑子
色　系：粉色

有多少绚丽的颜色，就有多少等待实现的愿望。

迷雾森林

花艺设计：KEN
摄影师：@Luna.w
图片来源：FAIRY GARDEN（江苏·南京）
花　材：玫瑰、高山刺芹、芍药、紫叶李、尤加利叶、帝王花、铁线莲
色　系：粉色

当你拨开迷雾，缓缓走进，你会发现——芍药已经吐蕊，玫瑰正在绽放，铁线莲也在伸展着，它美丽却不张扬。

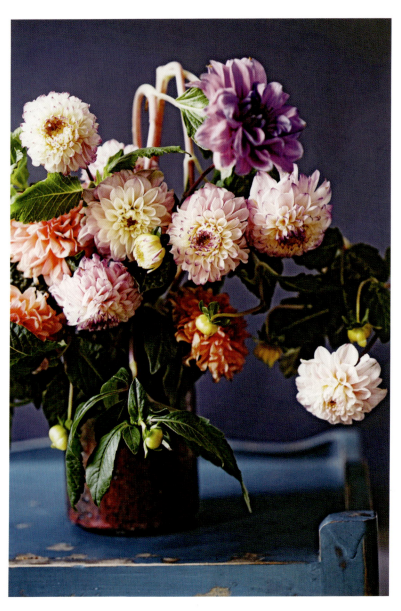

秋游

花艺设计：可媛
摄影师：可媛
图片来源：豆蔻（江苏·南京）
花　材：大丽花
色　系：粉色

郊外生长的花，把自由的灵魂带进了安置在城市里的家。

复古的情怀

花艺设计：鱼子
摄影师：艾可的花事
图片来源：艾可的花事
（广东·深圳）

花　材：大星芹、樱花、大丽花、马蹄莲、飞燕草

色　系：粉色

梳妆镜前，也可以摆一瓶花，粉嫩的大丽花和马蹄莲，搭配蓝色的飞燕草，随意放在书上，欧式梳妆台和英文书，非常复古。

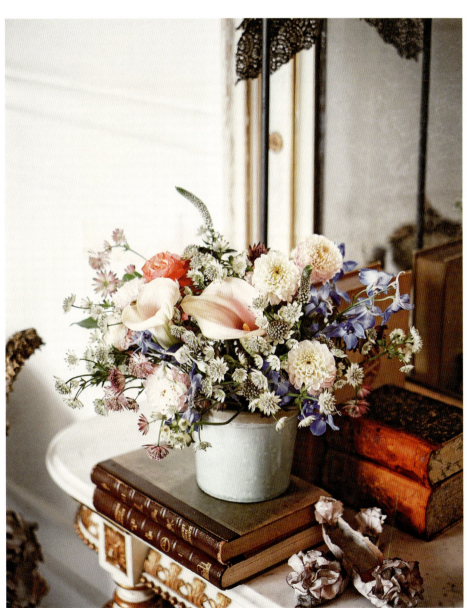

106
The 106th day

和闺蜜的下午茶

花艺设计：鱼子
摄影师：艾可的花事
图片来源：艾可的花事（广东·深圳）
花材：蕾丝花、玫瑰、蓝盆花（松虫草）、紫罗兰
色系：粉色

春光甚好，阳光正暖，随手插一瓶花，和闺蜜一起喝杯下午茶，不需要什么特别的理由，只因心情愉快，花开正好。

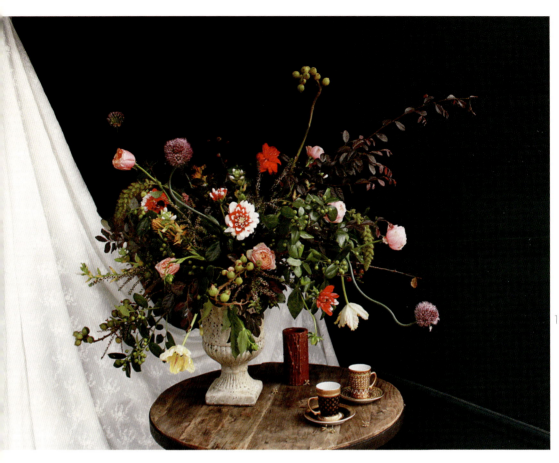

诉说

花艺设计：33子
摄影师：33子
图片来源：APRÈS-MIDI（广东·佛山）
花　材：大花葱、大丽花、郁金香、玫瑰、红花檵木、玉簪
色　系：复古色

以花朵的微笑迎接你的微笑，饱满的对话，一缕缕宁静的目光，花缠绕着心事，摇曳着情怀，诉说着一首隽永的诗。

107
The 107th day

淡定

花艺设计：可媛
摄影师：可媛
图片来源：豆蔻（江苏·南京）
花　材：芍药、郁金香、花毛茛
色　系：粉色

花脸大大小小，花茎曲曲直直，不媚时态，只问内心。

自在

花艺设计：Ivy 林淇
摄影师：HeartBeat Florist
图片来源：HeartBeat Florist（广东·广州）
花　材：郁金香
色　系：粉色

树枝有最美的天然的姿态，郁金香只需轻轻一靠。你我，而你轻柔相视，自由自在。

108
The 108th day

109
The 109th day

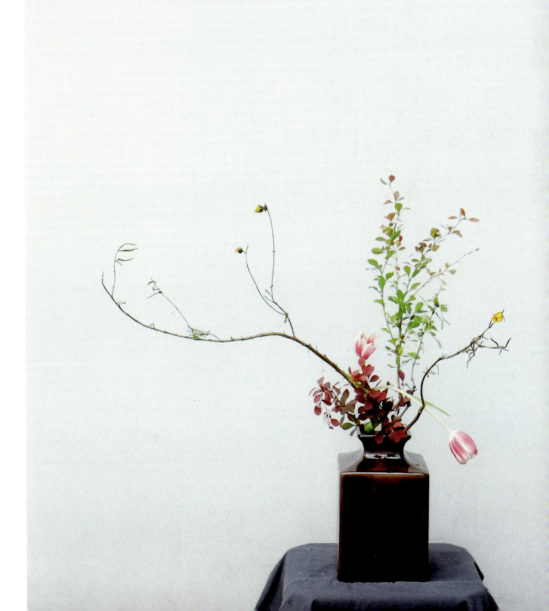

午后

花艺设计：爱丽丝花花园小筑
摄影师：爱丽丝花花园小筑
图片来源：爱丽丝花花园小筑（青海·西宁）
花　材：玫瑰、六出花（水仙百合）、小菊、花毛茛
色　系：粉色

生活不该只有奔波忙碌，午后阳光斜洒下来，云很慢，阳光很暖，窗外的风很轻，手握一杯咖啡就这么坐着才觉得不辜负自己的好生活。

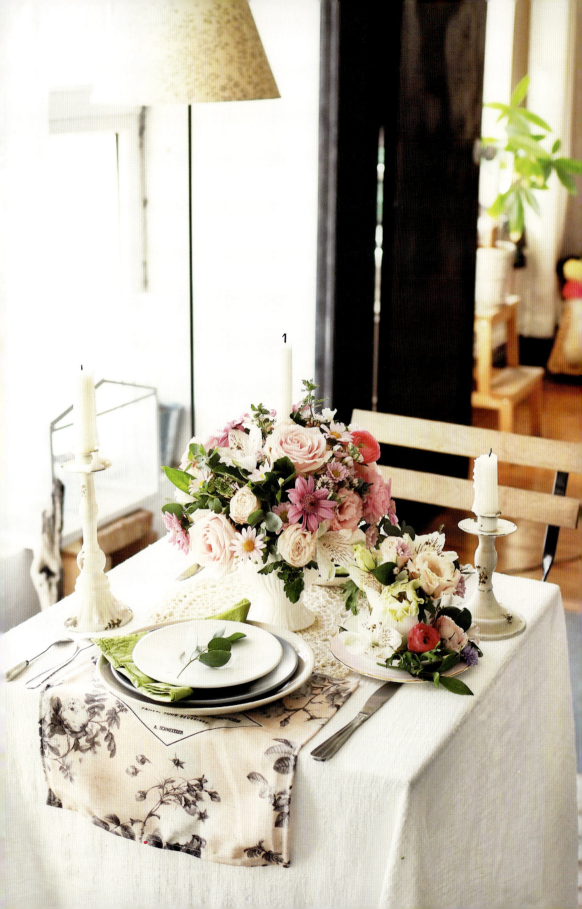

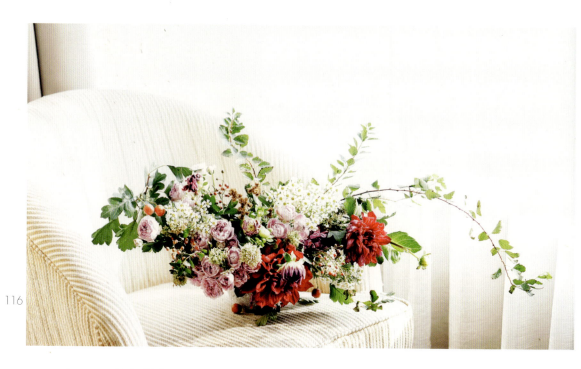

指尖暖阳

花艺设计：可媛
摄影师：可媛
图片来源：豆蔻（江苏·南京）
花　材：大丽花、多头蔷薇、蔷薇果、山楂叶
色　系：粉色

每一个拥有美好阳光的日子，都不应该缺席花的陪伴。

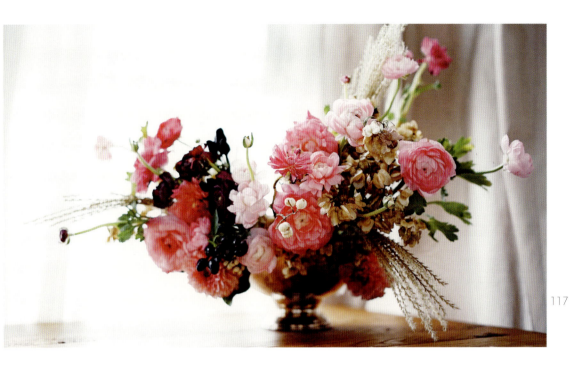

非比寻常

花艺设计：可媛
摄影师：可媛
图片来源：豆蔻（江苏·南京）
花　材：花毛茛、车桑子、芒草
色　系：粉色

有时候啊，需要一群粉色装饰自己。

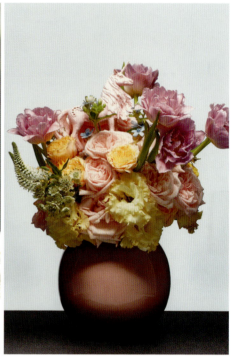

锦绣花开

花艺设计：喻廷香
摄影师：王腾皓
图片来源：DT设计（北京）
花　材：郁金香、玫瑰、洋桔梗、大星芹、穗花、蓝星花
色　系：粉色

雍容华贵不是粉饰而成，是一种内在久经磨砺而呈现出的东西。

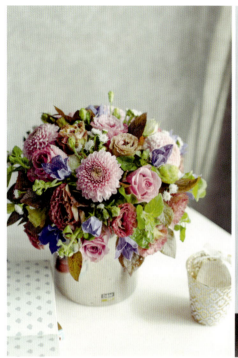

后觉

花艺设计：KEN
摄影师：@Luna.w
图片来源：FAIRY GARDEN仙女花店（江苏·南京）
花　材：乒乓菊、玫瑰、桔梗、洋桔梗、贝壳草、红叶石楠
色　系：粉色

你深沉的美丽，我一一细数，才找到你的思绪。

端午安康

花艺设计·邓小兵
摄影师·邓小兵
图片采撷·芍药居（广西·南宁）
花材·芍药、金凤花、蕾丝花、兰花、艾叶、菖蒲叶、莲蓬、飞燕草、柚子叶
色系·粉色

「轻汗微微透碧纨。明朝端午浴芳兰。」——宋苏轼《浣溪沙》

每逢端午，妈妈会用艾叶、菖蒲叶、柚子叶、黄皮叶、荔枝叶、香茅草、番石榴叶、桃叶、紫苏、假蒌、竹叶等十余种草本煮水给我们洗澡。煮出来的水香香的，沐浴后周身舒畅。挂菖蒲、浴芳兰、吃角粽、赛龙舟、喝雄黄、佩香囊，这些都是记忆中的端午，传统的端午，最有味道的端午。

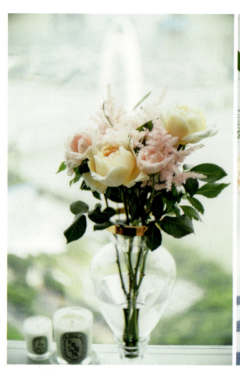
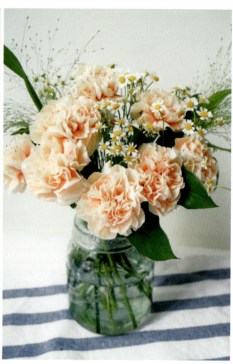

Mother Love

花艺设计：Vane Lam
摄影师：Vane Lam
图片来源：LaFleur花筑（广东·广州）
花　材：康乃馨、小菊、喷泉草
色　系：粉橘色

大部分妈妈内心都是很温柔的，想用粉橘色的康乃馨来表现，而小雏菊这种看似娇弱但却坚强的花朵，就很像妈妈眼中的小宝贝。

Fragrance

花艺设计：Vane Lam
摄影师：CMT Photo
图片来源：LaFleur花筑（广东·广州）
花　材：玫瑰、落新妇
色　系：粉色

像一位美丽的女人，可以优雅，也可以简单清爽。English Miss是很优雅并带有香味的玫瑰，Piaget Rose花苞很饱满，淡黄色的花瓣内敛但很有内涵。粉红色的落新妇有着少女心。而她是一位美丽的女人，也有着一颗少女心。

116
The 116th day

117
The 117th day

拾年

花艺设计：JOSA
摄影师：LAMA
图片来源：FLORALSU（广东·深圳）
花　材：玫瑰、绣球、绣线菊、蕾丝花
色　系：粉色

忆江南，春光花色为君留。

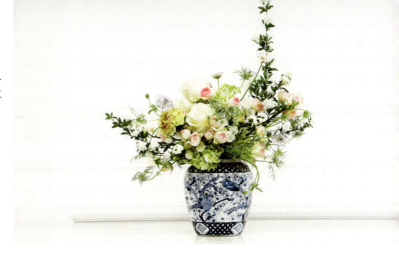

118
The 118th day

119
The 119th day

Natural Centerpiece

花艺设计：大虹
摄影师：大虹
图片来源：GarLandDeSign（广东·深圳）
花　材：玫瑰、洋桔梗、白花虎眼万年青（伯利恒之星）、六出花（水仙百合）、穗花、喷泉草、绣线菊
色　系：粉色

春光渐近，连屋里的花儿也变得雀跃起来。随风摇曳的轻盈枝条，明亮的色调，让空气都变得春天了。轻盈的白，温柔的粉，自由勃发的绿意，还有什么比这个更能表达春日的祝福。

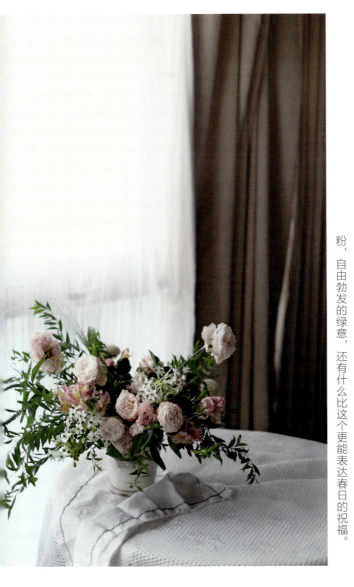

干燥之秋

花艺设计：CAT
摄影师：CAT
图片来源：NaturalFlora（广东·佛山）
花　材：玫瑰、四季果、荚迷果
色　系：秋色

巧克力色的玫瑰搭配各类果实，弥漫属于秋天的干燥空气。

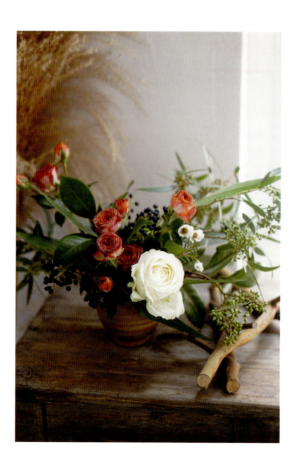

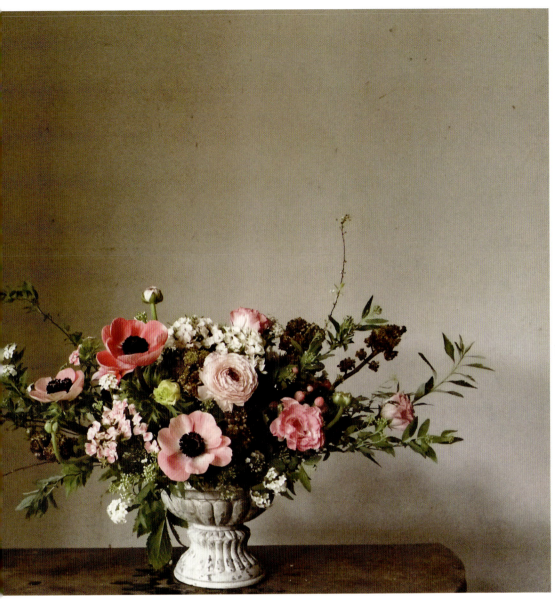

春天

花艺设计：会会
摄影师：会会
图片来源：Ms.One花艺（四川·成都）
花　　材：银莲花、花毛茛、石竹梅、绣线菊
色　　系：粉色

当冰雪融化之时，春天就来临了。

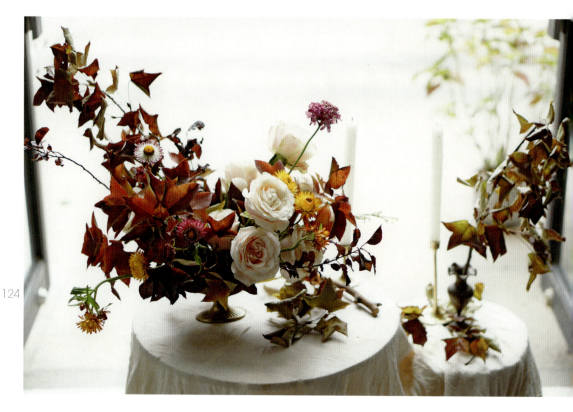

落叶知秋

花艺设计：CAT
摄影师：CAT
图片来源：NaturalFlora（广东·佛山）
花　材：红枫、玫瑰、麦秆菊、蓝盆花（松虫草）
色　系：粉橙色

一半玫瑰，一半叶子的留白空间，展现红枫的姿态，又留有想象空间。

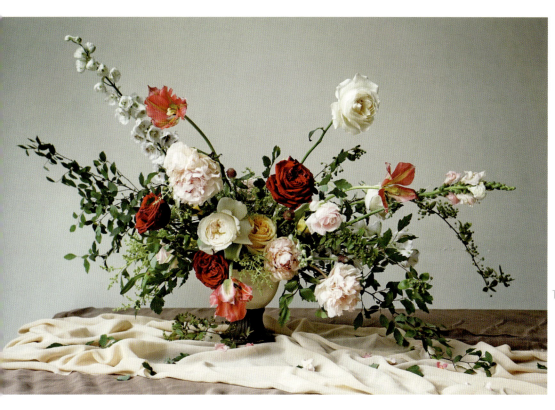

待续

花艺设计：Donna
摄影师：Donna
图片来源：Ukelly Floral尤咖俐花艺（广东·广州）
花　材：玫瑰、芍药、郁金香、女贞叶、六月雪
色　系：粉色

花叶虽落，生命看似到尽头，然而故事还未结束，待续……

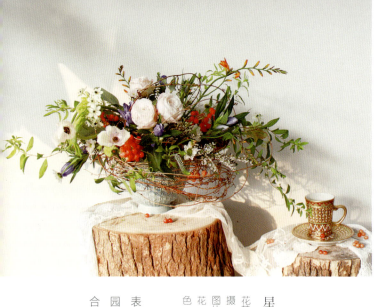

星系

花艺设计：33子
摄影师：33子
图片来源：APRÈS-MIDI（广东·佛山）
花　材：多头玫瑰、洋桔梗、银莲花、火焰兰、荚蒾
色　系：粉色

轻盈的枝叶让人想起春风吹过的柳条，想为你摘下天上的星，砌成一座花园。作品用了多头玫瑰和银莲花，呈现野外花草姿态，配合小架构设计，荚蒾果的点缀，让作品有更丰富的层次。表冬日里温暖的阳光，温柔的颜色代

芍药桌花

花艺设计：Zooey
摄影师：Zooey
图片来源：ZOOFLOWERS（广东·深圳）
花　材：芍药、松果菊、六出花（水仙百合）、玫瑰、圆叶尤加利
色　系：粉色

看似不规则但其实很规矩的花艺造型，严格来说都不是自然风。雍容的芍药，橙、黄、金的配色，有些宫廷的感觉。带抽屉的边桌，粗矮的白蜡烛，随意铺陈的布，整体感觉是欧洲古典风，些许庄重，很典雅。

124
The 124th day

125
The 125th day

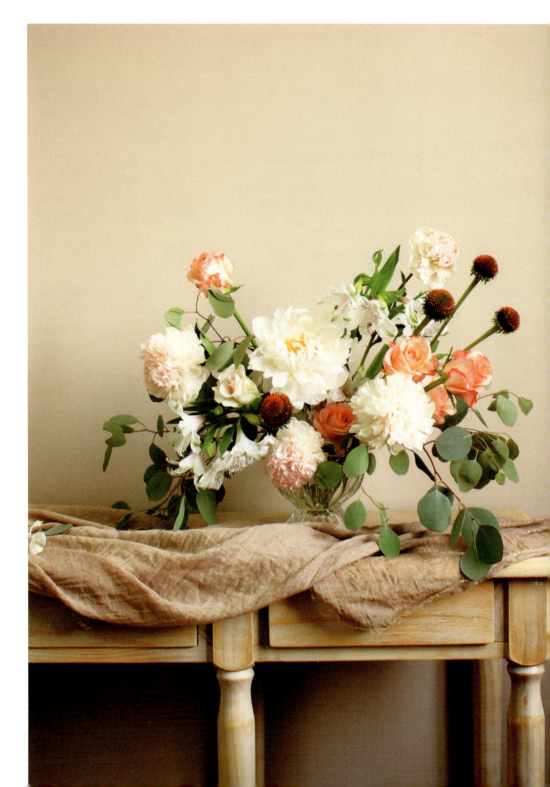

绣出堂前昼锦图

花艺设计：徐文治
摄影师：天工开物
图片来源：布里艺术（北京）
花　材：山茶、海棠枝、枯木
色　系：粉色

瓶花追求的最高的审美标准，在明代人的著作中有很明确的说明。高濂、张谦德都主张"俯仰高下，疏密斜正，各具意态，得画家写生折枝之妙，方有天趣。"袁宏道也有类似的建议："高低疏密，如画苑布置方妙。"在追求瓶花作品的构型方面，大家都一致从历代的绘画作品中汲取营养，以绘画的留白布局来规范瓶花的构型，以期达到传统诗画的审美意趣。为了达到"虽由人造，宛自天成"的艺术效果，古人对瓶花的不同花材的搭配提出了更高的要求，那就是如果要插两种以上花材的时候，"须高下合插，俨若一枝天生二色方美。"一枝生两色，让观者难以区分不同的花材，巧夺天工，达到高于自然的艺术效果。

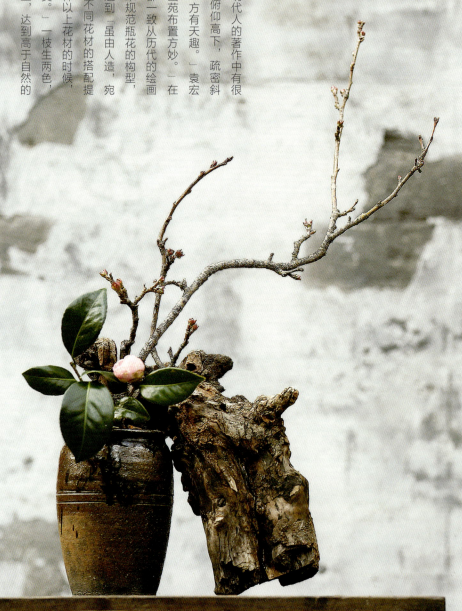

忘忧还赏北堂花

花艺设计：徐文治
摄影师：天工开物
图片来源：布里艺术（北京）
花　材：山茶、蜡梅、枯木
色　系：粉色

瓶花是为环境服务的，所以空间是决定瓶花的首要因素。高濂把瓶花分为堂花和斋花两种，就是从空间的方面来着手探讨瓶花之宜。张谦德继承了高濂的主张，同时又从季节的角度对瓶花作了更为细致的区分。概言之，大的空间里就适合形制大的堂花。花器要大，"高架两旁，或置几上"，皆要"与堂相宜"。"折花须择大枝"，冬天"砍大枝梅花插供，方快人意"。此件作品为画展而作，置于迎门几案之上，与巨幅招贴呼应。

126 The 126th day

127 The 127th day

绽放

花艺设计：33子
摄影师：33子
图片来源：APRÈS-MIDI（广东·佛山）
花　材：玫瑰、铁线莲、落新妇、多花素馨
色　系：粉色

一成不变的生活难免枯燥，返璞归真，从最原始的植物花卉中感知美好。仅仅是一些小心思，一篮小花就能将生活点亮。粉色多头玫瑰和落新妇作主调，粉紫色搭配出华丽的气息，跳跃的铁线莲和多花素馨的搭配，让整个作品不落俗套。

128
The 128th day

129
The 129th day

暗夜玫瑰

花艺设计：Ivy 林淇
摄影师：HeartBeat Florist
图片来源：HeartBeat Florist（广东·广州）
花　材：玫瑰、喷泉草、素馨叶
色　系：玫红色

回到工作室看到新到的花园玫瑰，姿态妖娆，颜色相近却没有完全一致，深深浅浅如同本来来自同一片土地，于是便有了这一个单色调的作品。

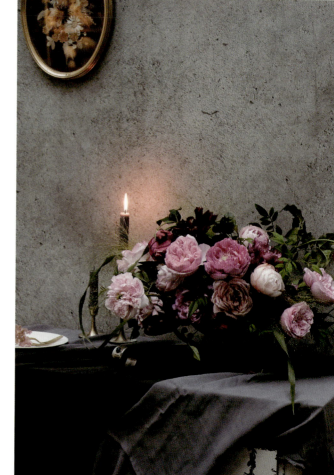

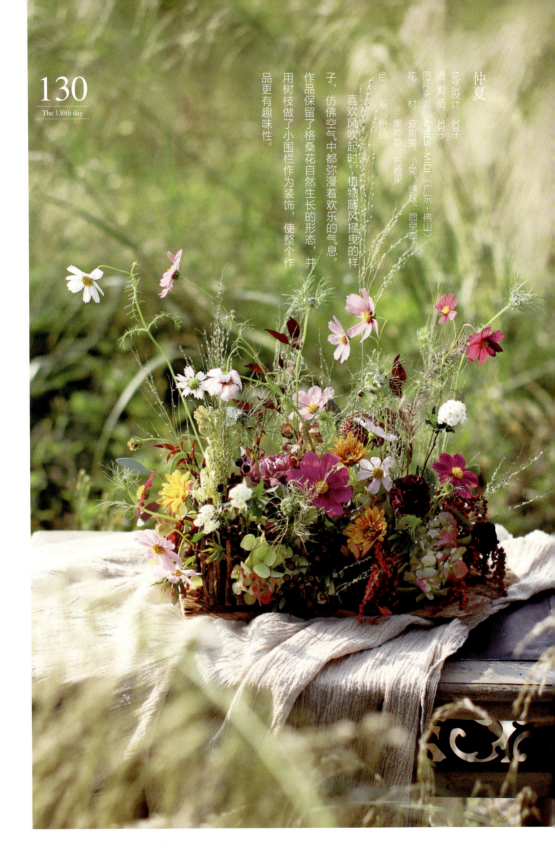

仲夏

The 130th day

花艺设计：33d
摄影师：33d
图片来源：APRÈS-MIDI（广东·佛山）
花材：波斯菊、小菊、绣球、喷泉草、黑种草、石榴果
色系：粉色

喜欢风吹起时，植物随风摇曳的样子，仿佛空气中都弥漫着欢乐的气息。作品保留了格桑花自然生长的形态，并用树枝做了小围栏作为装饰，使整个作品更有趣味性。

早餐时刻

花艺设计：不远ColorfulRoad
摄影师：林圆圆
场地提供：拙朴工舍
图片来源：不远ColorfulRoad（甘肃·兰州）
花　材：小菊、多头蔷薇、穗花、尤加利花蕾
色　系：粉色

晨起，美好的食物与花儿，带着露珠儿，笑意盈盈的一天。

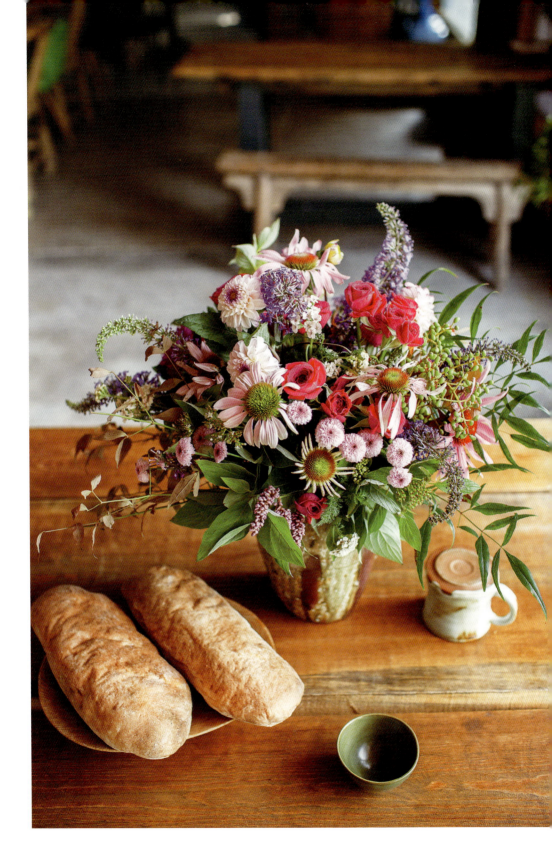

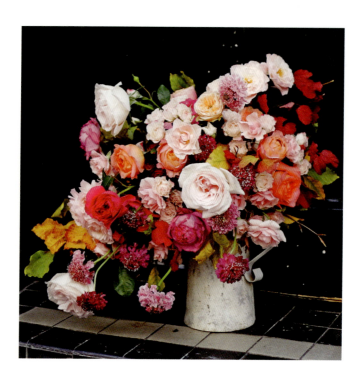

Rose Garden

花艺设计：Ivy 林淇
摄影师：HeartBeat Florist
图片来源：HeartBeat Florist（广东·广州）
花　材：玫瑰、蓝盆花（松虫草）
色　系：粉色

十几种不同形态品种的玫瑰环绕，满满的，如同花园里盛放的花丛，却不乏层次感。

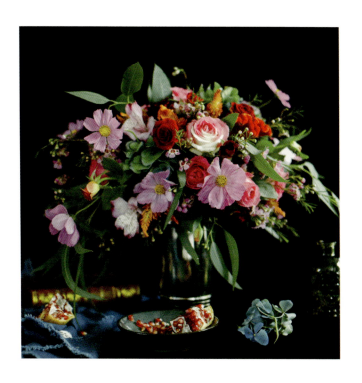

彩虹之歌

花艺设计：KEN
摄影师：@Luna.w
图片来源：FAIRY GARDEN仙女花店（江苏·南京）
花　材：尤加利叶、波斯菊（格桑花）、玫瑰
色　系：粉色

黑暗也不能遮蔽我。有了花，黑夜如白昼般发亮。

133
The 133rd day

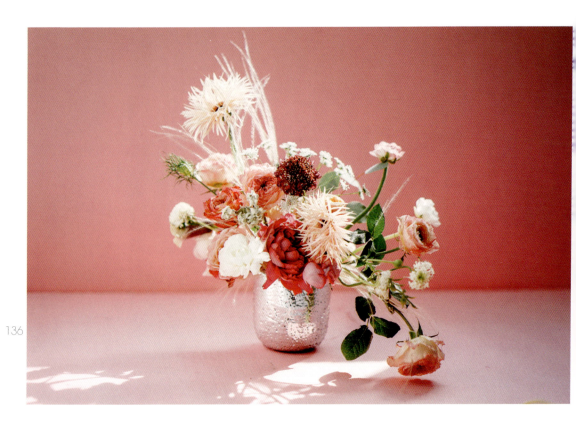

酷 Girl

花艺设计：萱毛
摄影师：R
图片来源：R SOCIETY玫瑰学会（江苏·宜兴）
花　材：玫瑰、非洲菊、蓝盆花（松虫草）、蕾丝花、花毛茛
色　系：粉色

粉加黑，又甜又酷女孩！

134
The 134th day

135
The 135th day

2/5

花 艺 设 计：可媛
摄 影 师：可媛
图片来源：豆蔻（江苏·南京）
花　　材：烟花菊、康乃馨、菟葵、花毛茛、
　　　　　尤加利叶、红千层
色　　系：粉色

复古色系的盆花，沉静也灿烂。
在2/5的老地方，青春恰自来。

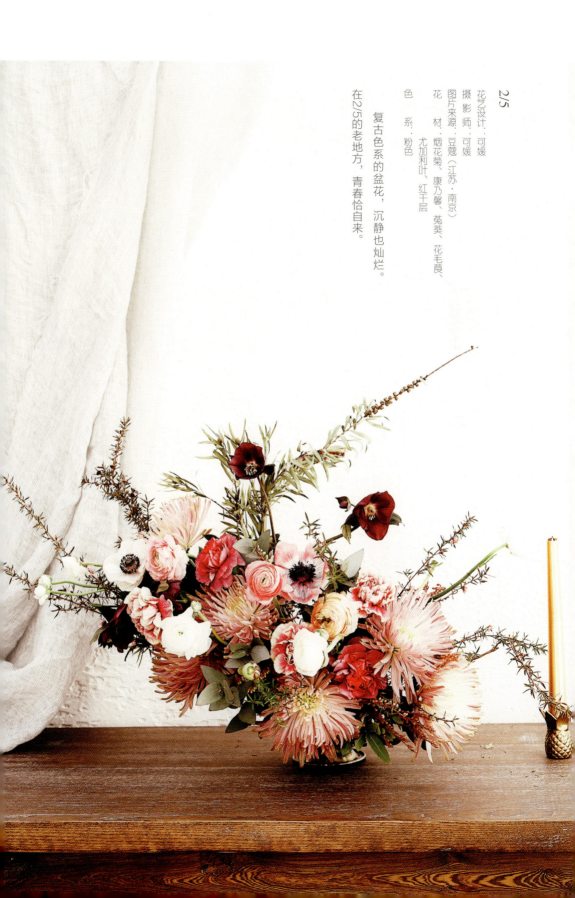

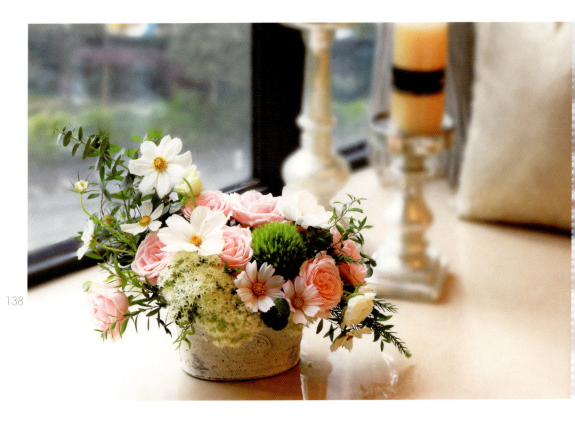

阴雨天的小情怀

花艺设计：唐倩
摄影师：唐倩
图片来源：花匠花与礼（四川·成都）
花　材：玫瑰、景天、花毛茛、波斯菊（格桑花）、须苞石竹、绣线菊、天竺少女
色　系：粉色

难得的假期却遇到连绵的小雨，不想出门，那就在家宅起来放空一下吧。粉白色的格桑花就像是一朵小太阳，让心中的天空放晴。

136
The 136th day

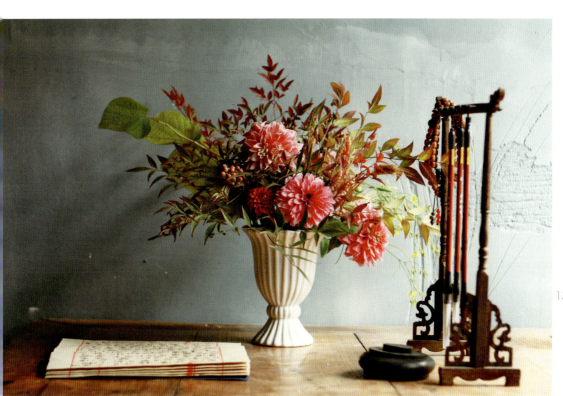

添香为红

花艺设计：田风
摄 影 师：田风
图片来源：無一美学（河南·郑州）
花　　材：大丽花、南天竹、滴水观音
色　　系：粉色

笔墨纸砚间，关山横架；笑语嫣然中，岁月无言。

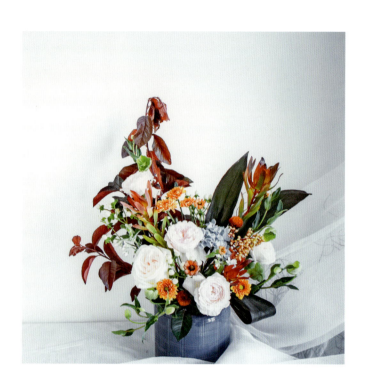

冬恋

花艺设计：小熊Kokuma
摄 影 师：学员小青
图片来源：小熊故事独立设计花艺工作室（陕西·西安）
花　　材：玫瑰、木百合、绣球、小菊、蒐葵、紫叶李、朱蕉
色　　系：橙粉色

宝蓝色的花器，配上淡色的花园玫瑰和深色的叶子，点缀重彩度的碎花，营造一种冬日的清新复古气质！

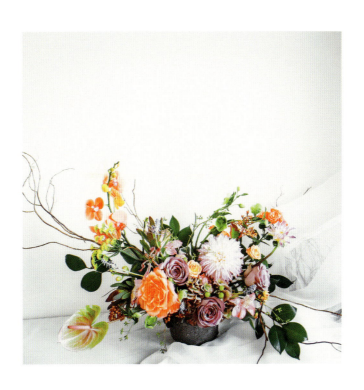

秋思

花艺设计：小熊Kokuma
摄影师：学员小青
图片来源：小熊故事独立设计花艺工作室（陕西·西安）
花　　材：大丽花、玫瑰、蝴蝶兰、葡萄风信子、茴香、嘉兰、绣球、花烛、菟葵、火龙珠、茶树叶
色　　系：粉色、橙色

在西式插花基础上融合了中国插花蜿蜒的木质线条，使作品具有西方花艺的装饰感，又具备中国插花的艺术气质和自然美！

139
The 139th day

荷塘月色

花艺设计：一朵小院
摄影师：一朵小院
图片来源：一朵小院（北京）
花　材：荷花、水烛叶
色　系：粉色

荷花和莲蓬在水烛叶做的器皿中分散开，宛如在荷塘般，一眼望去，弥漫着的是绿色叶子，粉色的荷花，星星点点。

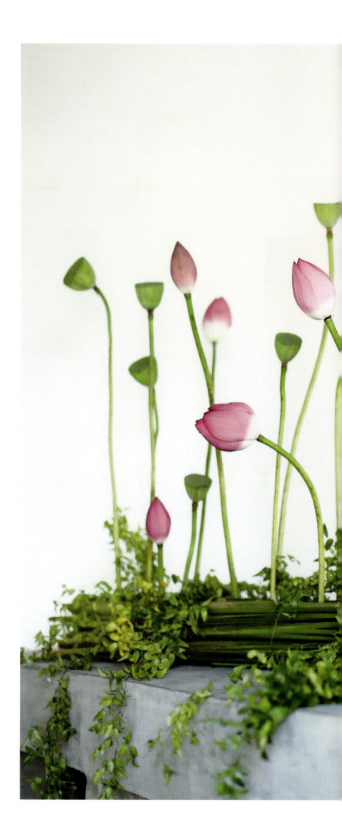

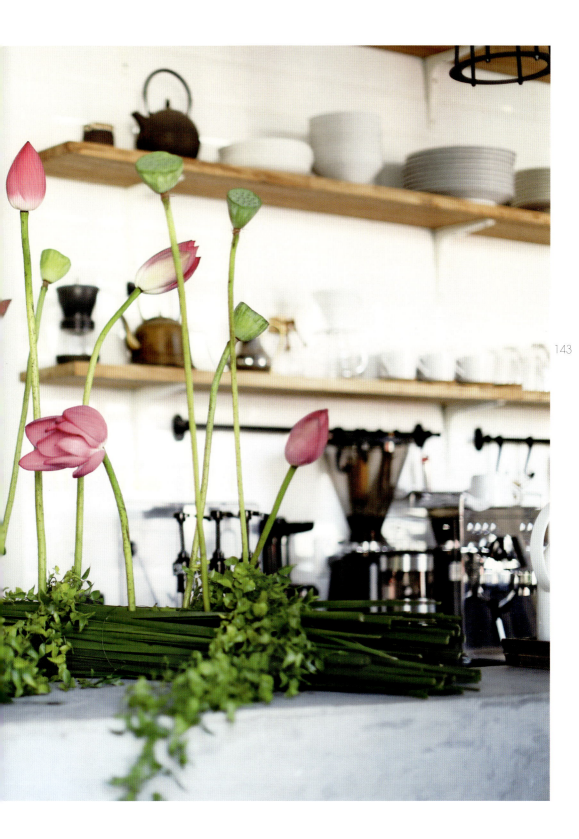

粉色的回忆

花艺设计：不远ColorfulRoad
摄影师：不远ColorfulRoad
图片来源：不远ColorfulRoad
花　　材：芍药、桔梗、玫瑰、蛇目菊
色　　系：粉色

粉色，柔柔的，在阳光下，柔和而朦胧，像粉色回忆。可作为餐桌花，适合骄阳似火的夏天。

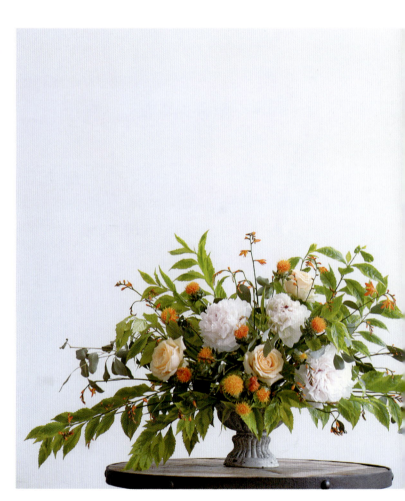

晴阳

花艺设计：One Day
摄影师：One Day
图片来源：One Day（福建·福州）
花　　材：芍药、玫瑰、红花、尤加利叶、射干
色　　系：粉色、橙色

隔袍身暖照晴阳，阳光落了一地，暖暖的。

141 The 141st day

142 The 142nd day

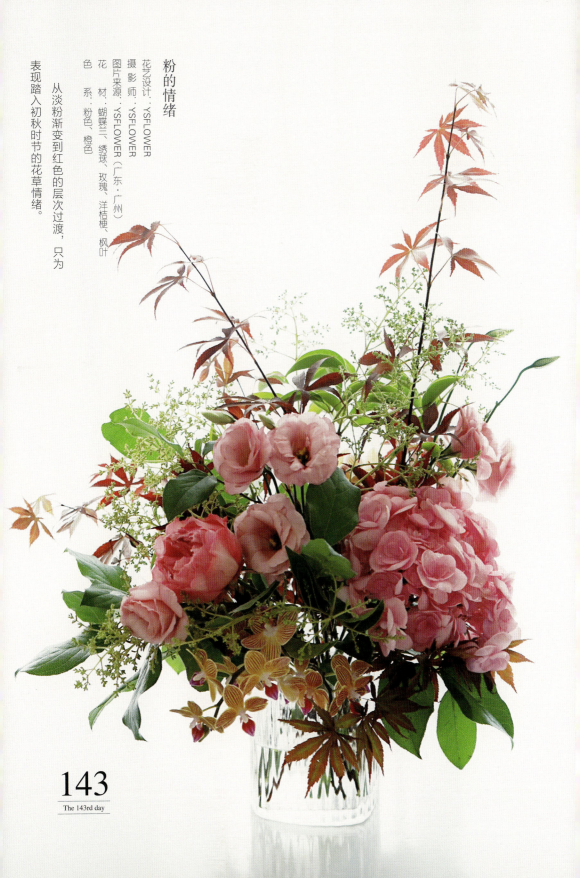

粉的情绪

花艺设计：YSFLOWER
摄影师：YSFLOWER
图片来源：YSFLOWER（广东·广州）
花材：蝴蝶兰、绣球、玫瑰、洋桔梗、枫叶
色系：粉色、橙色

从淡粉渐变到红色的层次过渡，只为表现踏入初秋时节的花草情绪。

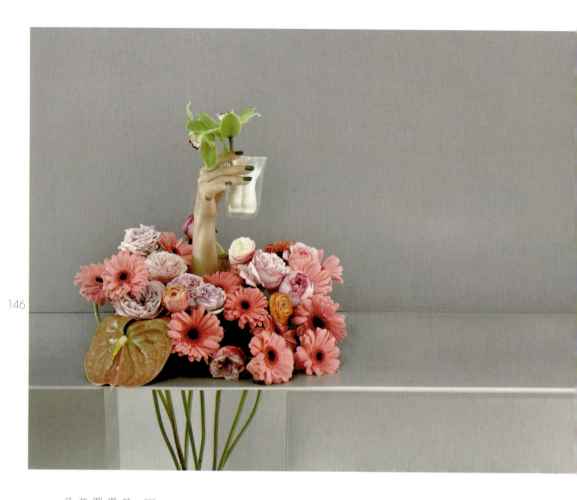

Mary returns the flower

花艺设计：JARDIN DE PARFUM
摄 影 师：JARDIN DE PARFUM
图片来源：JARDIN DE PARFUM（上海）
花　　材：非洲菊、玫瑰、花烛、大花蕙兰
色　　系：粉色

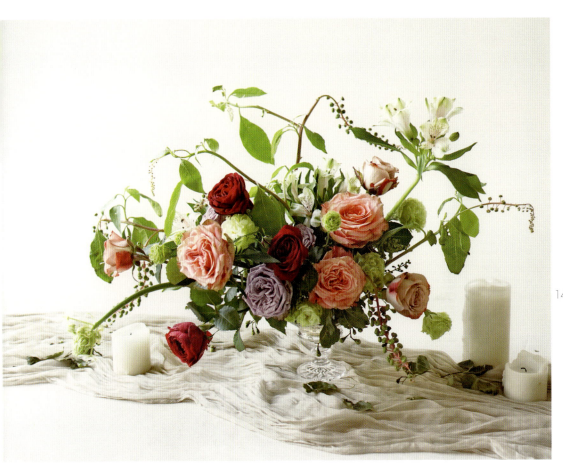

练习

花艺设计：Donna
摄影师：Donna
图片来源：Ukelly Floral[无伽俐花艺]
（广东·广州）

花　　材：玫瑰、商陆、洋桔梗、六出花（水仙百合）

色　　系：粉色、红色、紫色

每一次练习，都能发现无限可能性，例如看作品的角度，侧面比正面更有吸引力。

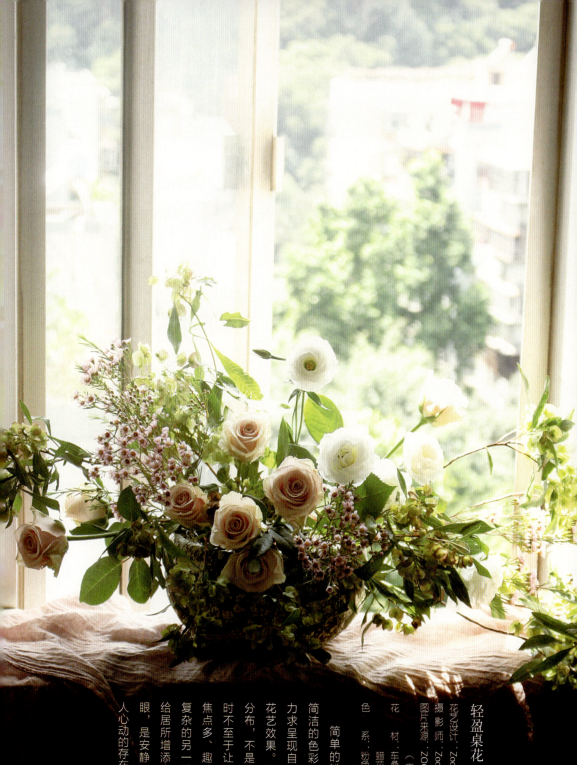

轻盈桌花

花艺设计：Zooey
摄影师：Zooey
图片来源：ZOOFLOWERS
（广东·深圳）
花材：车桑子、玫瑰、洋桔梗、蜡花（澳洲蜡梅）
色系：粉色

简单的粉、白、绿，保持简洁的色彩搭配。插花时也是力求呈现自然、亲切、自由的花艺效果。同类花材都是成块分布，不是零落地散布。观赏时不至于让眼睛太忙，有别于焦点多、趣味点多、色彩关系复杂的另一种花艺视觉审美。给居所增添生气，但不过于抢眼，是安静、低调、轻盈，令人心动的存在。

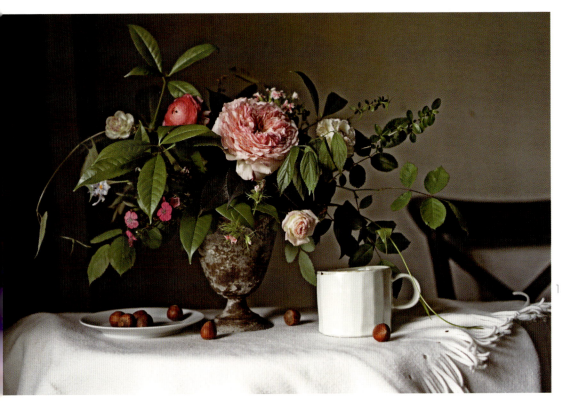

粉美人

花艺设计：会会
摄 影 师：会会
图片来源：Ms.One花艺（四川·成都）
花　　材：玫瑰、花毛茛、石竹梅
色　　系：粉色

温婉少女，静静起舞。

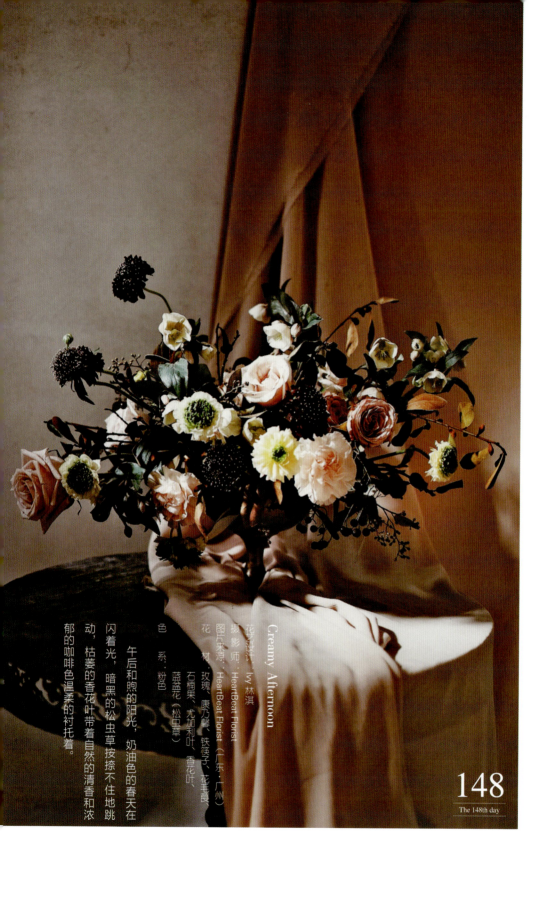

Creamy Afternoon

花艺设计：Ivy 林淇
摄影师：HeartBeat Florist
图片来源：HeartBeat Florist（广东·广州）
花材：玫瑰、康乃馨、铁筷子、花毛茛、石楠果、尤加利叶、香花叶、蓝盆花（松虫草）
色系：粉色

午后和煦的阳光，奶油色的春天在闪着光，暗黑的松虫草按捺不住地跳动，枯萎的香花叶带着自然的清香和浓郁的咖啡色温柔的衬托着。

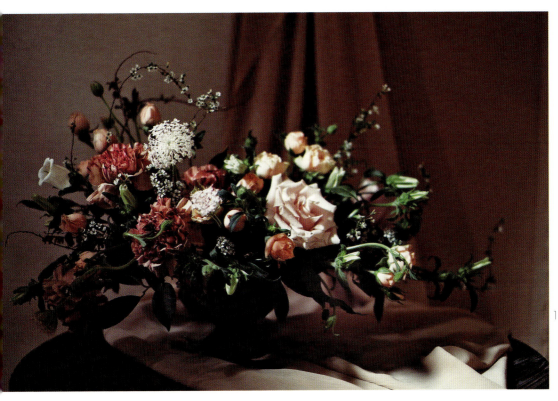

151

TOUCHING

花艺设计：Ivy 林淇
摄影师：HeartBeat Florist
图片来源：HeartBeat Florist（广东·广州）
花　材：玫瑰、康乃馨、翠珠花、风铃草、绣线菊
色　系：粉色

你拂过我的脸庞，在我耳边轻语，这是恋爱，每次碰触总让我心跳加速，双颊绯红。

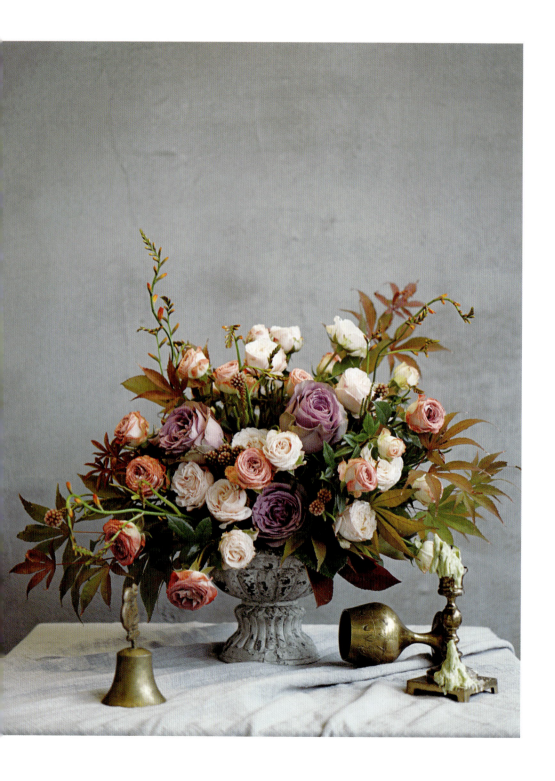

暗光

花艺设计：Song
摄影师：Song
图片来源：MAX GARDEN（湖北·武汉）
花　材：玫瑰、郁金香、大丽花、蓝盆花（松虫草）
色　系：复古粉色

秋天又恰逢遇古董色的花园玫瑰，一幅油画色彩的花艺作品应运而生。

枫

花艺设计：One Day
摄影师：One Day
图片来源：One Day（福建·福州）
花　材：枫叶、玫瑰
色　系：粉色

在自然界看到的植物，花或草，大多是自由生长，有着它们自己的生长规律。枫叶从不同角度生长开，宛如自然界中一样。

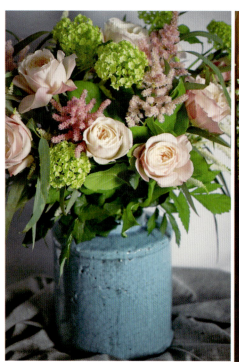
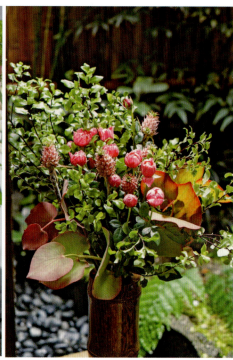

Mini Roses

花艺设计：Vane Lam
摄影师：Vane Lam
图片来源：LaFleur花筑（广东·广州）
花　材：玫瑰、菠萝
色　系：粉色

一天，和丈夫、女儿一起逛市场，经过一家花店，日本本土的小玫瑰看起来很可爱，毫不犹豫地买下来，女儿也一直说着喜欢。

夏天的夜晚

花艺设计：Vane Lam
摄影师：Vane Lam
图片来源：LaFleur花筑（广东·广州）
花　材：玫瑰、落新妇、木绣球
色　系：粉色

广州夏天的晚上很闷热，节日里剩下的一点花材，插了一瓶清凉的花凉爽一夏。

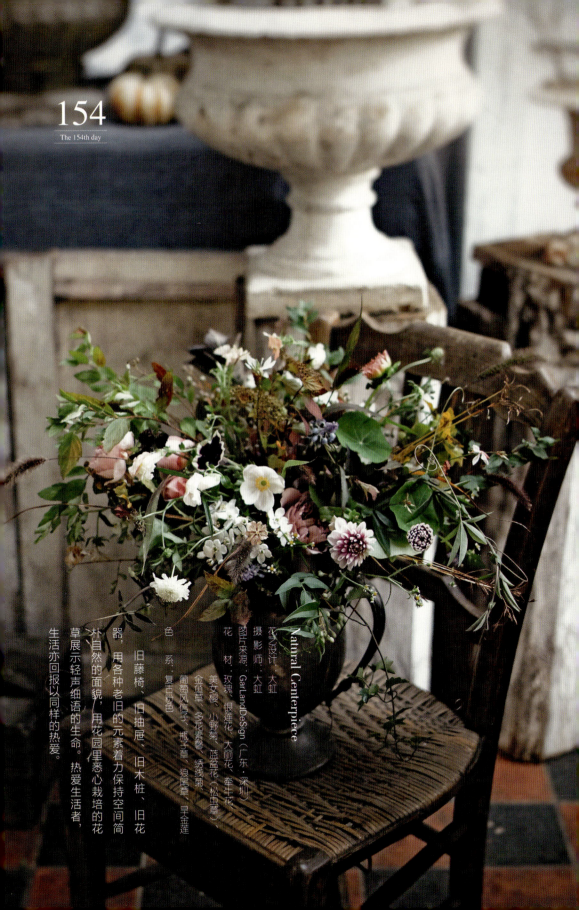

154
The 154th day

Natural Centerpiece

花艺设计：大虹
摄影师：大虹
图片来源：GarLandDeSign（广东·深圳）
花材：玫瑰、银莲花、大丽花、牵牛花、金鱼草、多花素馨、绣线菊、美女樱、小野菊、蓝盆花（松虫草）、葡萄风信子、婆子草、狼尾草、旱金莲
色系：复古奶色

旧藤椅、旧抽屉、旧木桩、旧花器，用各种老旧的元素着力保持空间简朴自然的面貌，用花园里悉心栽培的花草展示轻声细语的生命。热爱生活者，生活亦回报以同样的热爱。

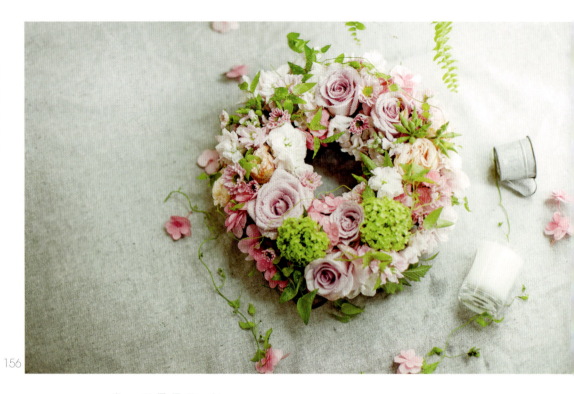

155
The 155th day

156
The 156th day

春的波纹

花艺设计：KEN
摄 影 师：@Luna.w
图片来源：FAIRY GARDEN仙女花店（江苏·南京）
花　　材：玫瑰、木绣球、幸运星、小菊、紫罗兰、绣球、尤加利果
色　　系：粉色

把春色藏在怀里，随着阳光摇曳，一圈一圈地，静静消失在永恒里。

Malachite Green

花艺设计：JARDIN DE PARFUM
摄 影 师：JARDIN DE PARFUM
图片来源：JARDIN DE PARFUM（上海）
花　　材：花烛、非洲菊、芍药、玫瑰、向日葵、蕨盈花（松虫草）、风铃草、蕾星花、金槌花（黄金球）
色　　系：粉色

157

The 157th day

Sweety Centerpiece

花艺设计：大虹
摄影师：大虹
图片来源：GarLandDeSign（广东·深圳）
花材：绣球、蓝盆花（松虫草）、玫瑰、大星芹、丁香、小菊、角堇、紫珠
色系：粉色

绣球成为花器，花儿变为甜点，小野花蔓延到花间，有一种甜腻腻的温柔质感，果然是伦敦下午茶的味道。

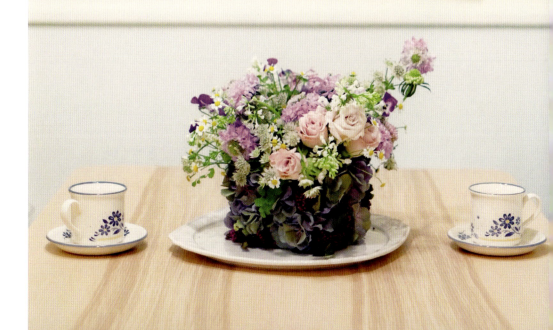

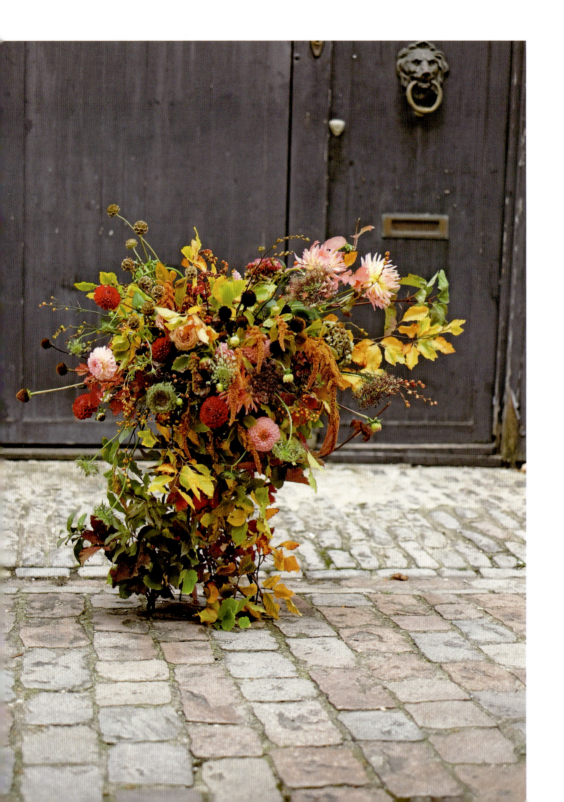

阳光灿烂的日子

花艺/设计：植物图书馆FlowerLib
摄影师：植物图书馆FlowerLib
图片来源：植物图书馆FlowerLib（浙江·杭州）
花　材：冰岛虞美人、马醉木、芹菜
色　系：橙黄色

有时候某种声音，或某个味道、某个色彩，可以把人带回真实的过去。那时候，好像永远是夏天，太阳总是有空出来伴随着我们。

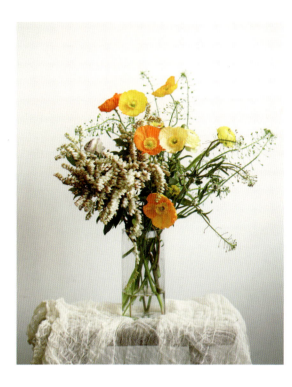

秋天的伦敦

花艺/设计：Ivy 林淇
摄影师：HeartBeat Florist
图片来源：HeartBeat Florist（广东·广州）
花　材：大丽花、烟花菊、蕾丝花、轮锋菊、松果菊
色　系：复古橙色

秋天的伦敦总有各式各样黄叶，用最当季的秋叶，搭配复古色调的花材，些许亮丽的红与橙，暗色与亮色对比着，如同这个城市，一直用最永恒古老的方式演绎着最浓烈的英伦风情。

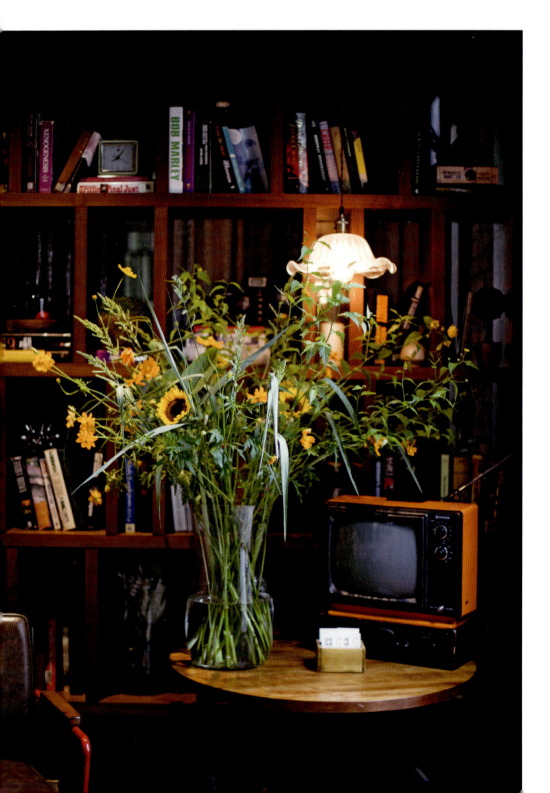

秋语

花艺设计：茉莉
摄影师：茉莉
图片来源：Meet Flora遇见花馆（福建·厦门）
花　　材：玫瑰、马蹄莲、蔷薇果、尾穗苋、马利筋、洋桔梗
色　　系：黄橙色

周末，约三五好友，喝喝茶、聊聊天，闲看花开的热烈和美好，话人世间的繁华与茶凉，在秋雨绵绵的下午感受秋的浓烈和色彩。

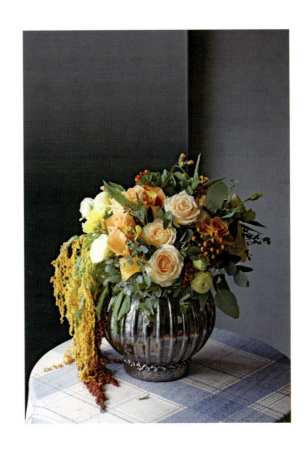

Sunflower

花艺设计：小凇
摄影师：小凇
图片来源：小凇花艺工作室 SŌNG FLEUR（北京）
花　　材：向日葵、狗尾草、波斯菊
色　　系：黄色

向日葵在梵高笔下令人难忘，用它做插花，总让人想起法国南部明媚灿烂的阳光，细碎的草花让这款瓶花更有律动感和生命力。

阴天

花艺设计：萱毛
摄影师：刀
图片来源：R SOCIETY玫瑰学会（江苏·宜兴）
花　材：玫瑰、针垫花、百日草、空气凤梨、狗尾巴草、南天竹、蔷薇果
色　系：黄色

浓烈的热爱，寻你。

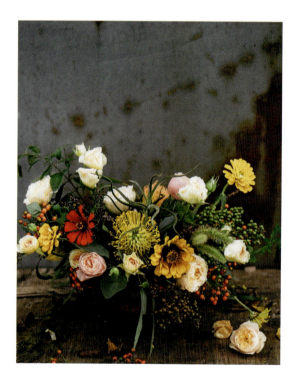

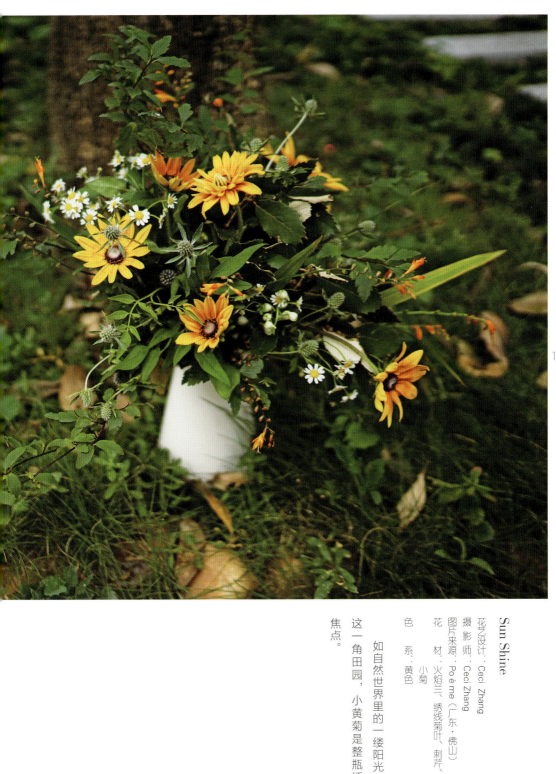

Sun Shine

花 艺 设 计：Ceci Zhang
摄 影 师：Ceci Zhang
图片来源：Poème（广东·佛山）
花　　材：火焰兰、绣线菊叶、刺芹、小菊
色　　系：黄色

如自然世界里的一缕阳光，照亮这一角田园，小黄菊是整瓶插花的焦点。

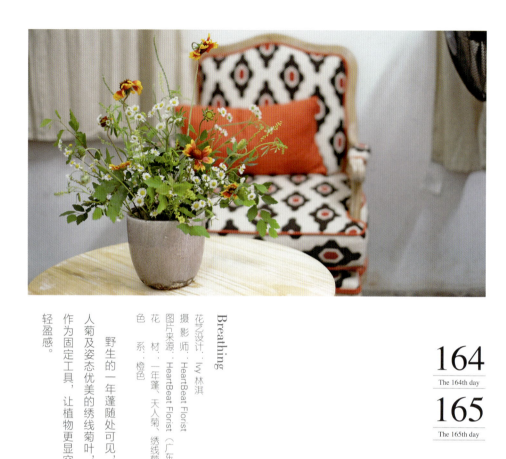

164 / 165

Breathing

花艺设计：Ivy 林淇
摄影师：HeartBeat Florist
图片来源：HeartBeat Florist（广东·广州）
花　材：一年蓬、天人菊、绣线菊叶
色　系：橙色

野生的一年蓬随处可见，搭配天人菊及姿态优美的绣线菊叶，用剑山作为固定工具，让植物更显空气感及轻盈感。

秋野

花艺设计：喻廷香
摄影师：王腾皓
图片来源：DT设计（北京）
花　材：百万星、桔梗、小菊
色　系：黄色

如若你在秋天里远足山野间，看到的会是漫山红的、黄的小花与百草共舞，把它们都收入你的房间，身在屋宇，心已在秋野起舞。

166

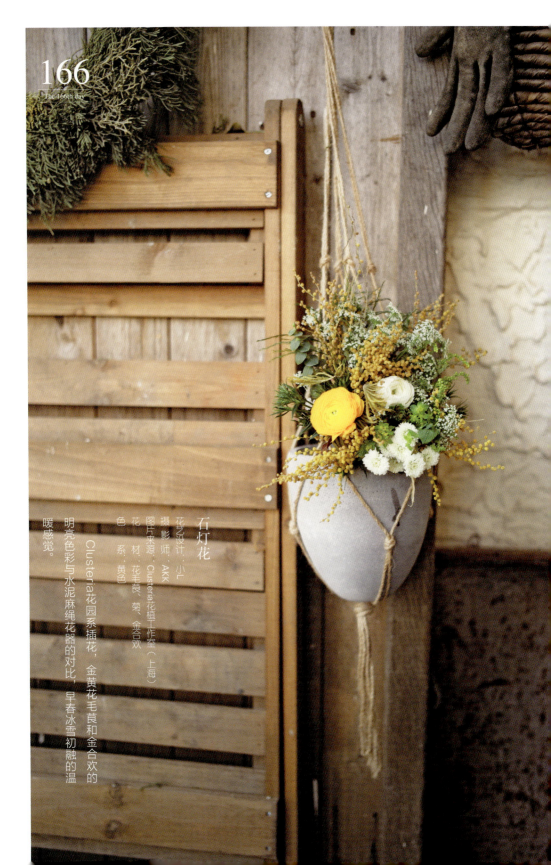

石灯花

花艺设计：小L
摄影师：AKK
图片来源：Clusteria花植工作室（上海）
花材：花毛茛、菊、金合欢
色系：黄色

Clusteria花园系插花，金黄花毛茛和金合欢的明亮色彩与水泥麻绳花器的对比，早春冰雪初融的温暖感觉。

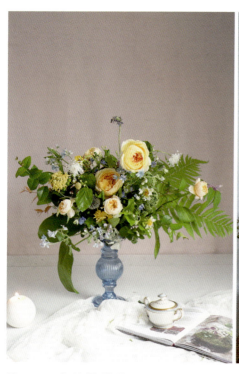

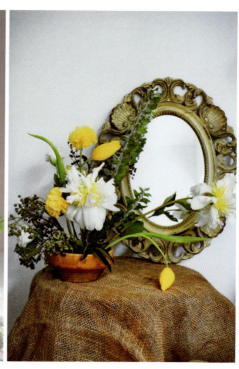

开到荼蘼

花艺设计：CAT
摄 影 师：CAT
图片来源：NaturalFlora（上东·佛山）
花　　材：芍药、郁金香、花毛茛、荚迷果
色　　系：黄色

尽情盛放的芍药、花毛茛、郁金香，有着另一番美！

BLEU&JAUNE

花艺设计：鱼子
摄 影 师：艾可的花事
图片来源：艾可的花事（广东·深圳）
花　　材：玫瑰、蓝星花、蕨、翠珠花、火龙珠
色　　系：黄色

蓝色的器皿，搭配黄色的花，互补色的搭配，让人眼前一亮。一款适合餐桌的花。

呼吸

花艺设计：小烟
摄　影　师：YSFLOWER
图片来源：YSFLOWER（广东·广州）
花　　材：银莲花、多头玫瑰、康乃馨
色　　系：黄色

清透的玻璃小花瓶，随意插上花朵与叶子。生活中腾出一点空间，让自己和植物一样自由呼吸。

169 The 169th day

170 The 170th day

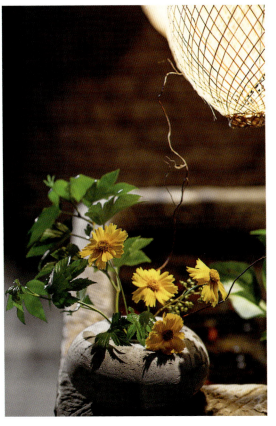

往昔

花艺设计：Urban Scent
摄　影　师：马超
图片来源：Urban Scent Floral Design Studio（新疆·乌鲁木齐）
花　　材：树莓、龙柳、金鸡菊
色　　系：黄色

岁月是单行道，那就把回忆连同你一并留在往昔。

171
The 171st day

弧

花艺设计：可媛
摄影师：可媛
图片来源：豆蔻（江苏·南京）
花材：非洲菊、乒乓菊、花毛茛、银莲花、洋桔梗、龙眼
色系：黄白色

坐下来，聊着天赏着花吃着果，多好。一起朝生活微微笑。

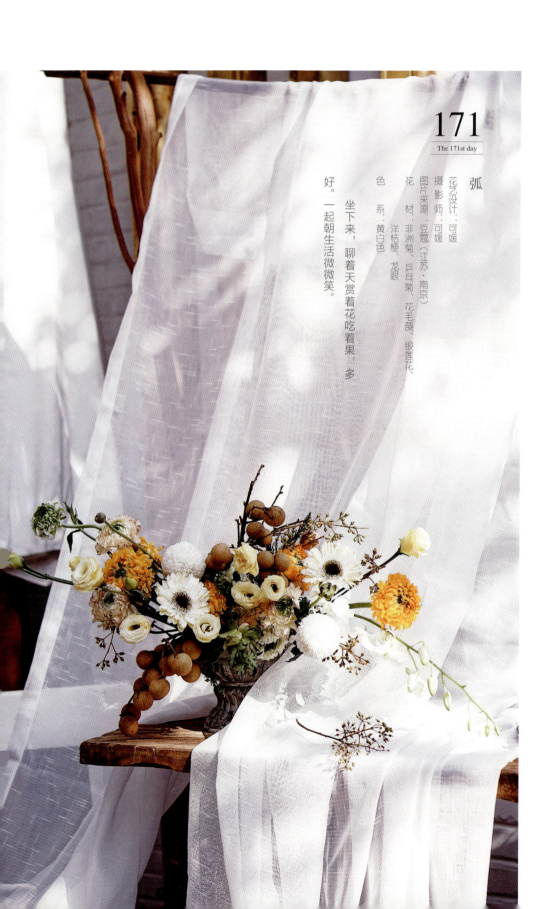

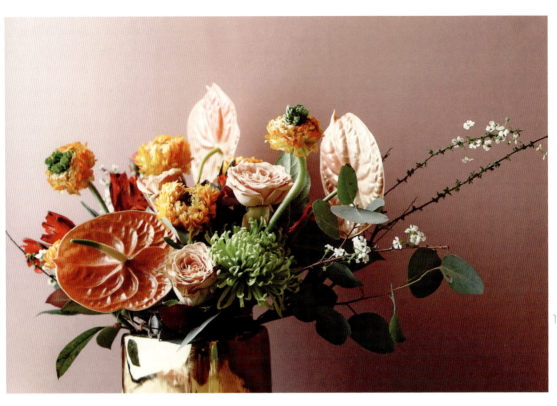

新年快乐

花艺设计：Vane Lam
摄影师：Wong CC
图片来源：LaFleur花筑（广东·广州）
花　材：花烛、花毛茛、菊花、玫瑰、尤加利叶、绣线菊
色　系：橙色

农历新年放在家中的花，金灿灿的角色给了花瓶，花材橙色为主，明亮又开心，加一点红色的花材点缀，用美好的花朵迎接新的一年。

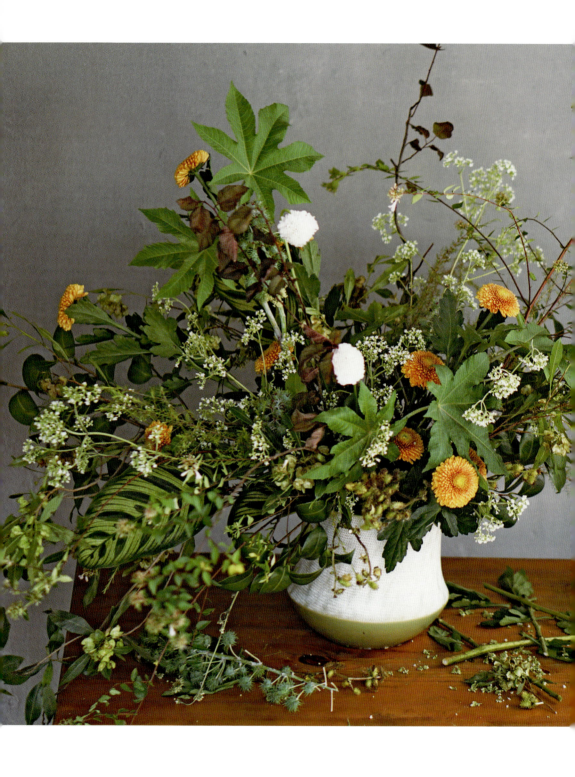

173
The 173rd day

绿野仙踪

花艺设计：CAT
摄影师：CAT
图片来源：NaturalFlora（广东·佛山）
花　材：荚蒾、红花檵木、乒乓菊、蓝盆花（松虫草）
色　系：黄色

各种叶子的搭配，呈现出趣味的作品，像花园里自然生长的花。

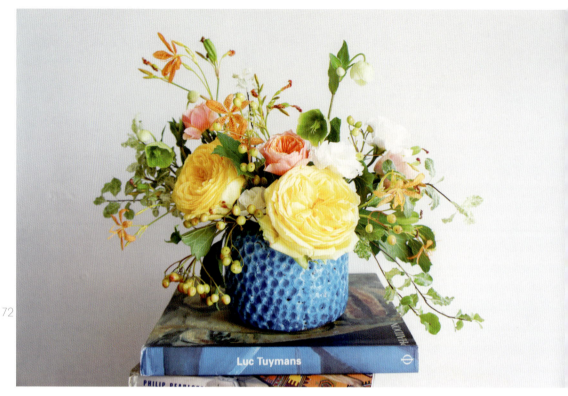

美妙的遗忘

花艺设计：思
摄影师：思
图片来源：3S Flowers Studio（北京）
花材：玫瑰、荬迷叶、射干、蜀葵
色系：黄色

拿到这款奥斯汀玫瑰的时候就打定主意，一定要找一款蓝色花器来配它，两种纯度很高的互补色形成强烈的对比，加上线型花材的搭配，让整个作品更加丰满有层次。

174
The 174th day

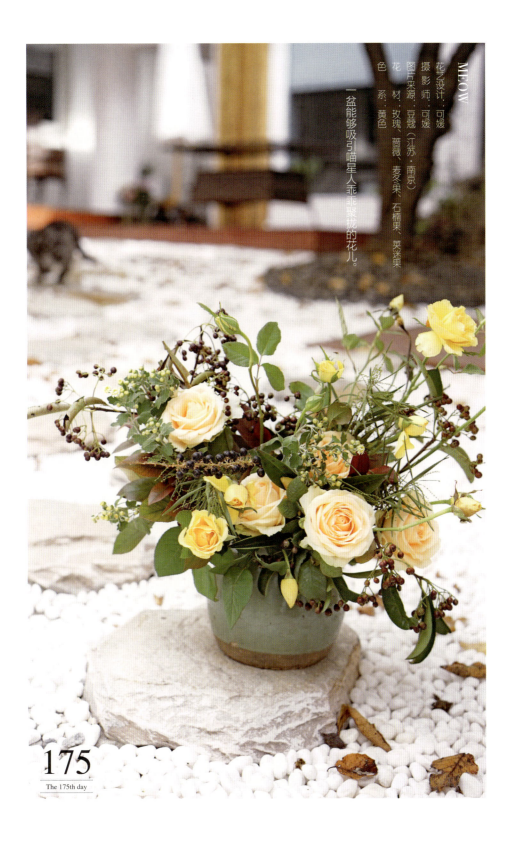

MEOW

花之设计：可媛
摄影师：可媛
图片来源：豆蔻（江苏·南京）
花材：玫瑰、蔷薇、麦冬果、石楠果、荚迷果
色系：黄色

一盆能够吸引喵星人乖乖聚拢的花儿。

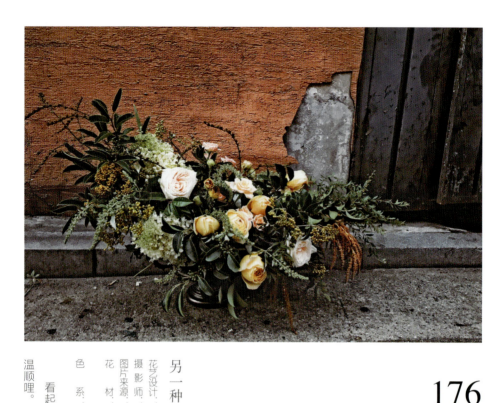

另一种灵犀

花艺设计：可媛
摄影师：可媛
图片来源：豆蔻（江苏·南京）
花　材：玫瑰、蔷薇、宝塔绣球、橘叶、金合欢、绣线菊
色　系：黄色

看起来张牙舞爪的我，其实也很温顺哩。

176
The 176th day

177
The 177th day

今日宜定格

花艺设计：可媛
摄影师：可媛
图片来源：豆蔻（江苏·南京）
花　材：大丽花、兰叶
色　系：黄色

五月三十一日，暴雨将至。
她在屋里静静地绽放。
何忧窗外风雨急。

178

生于野

花艺设计：可媛
摄影师：可媛
图片来源：豆瓣 (宁 · 南京)
花材：绣球、石榴、栾树叶、芦苇、山里红
色系：复古褐色

来自树上，来自田野，来自果园，来自水边，汇聚成一次植物们的盛宴

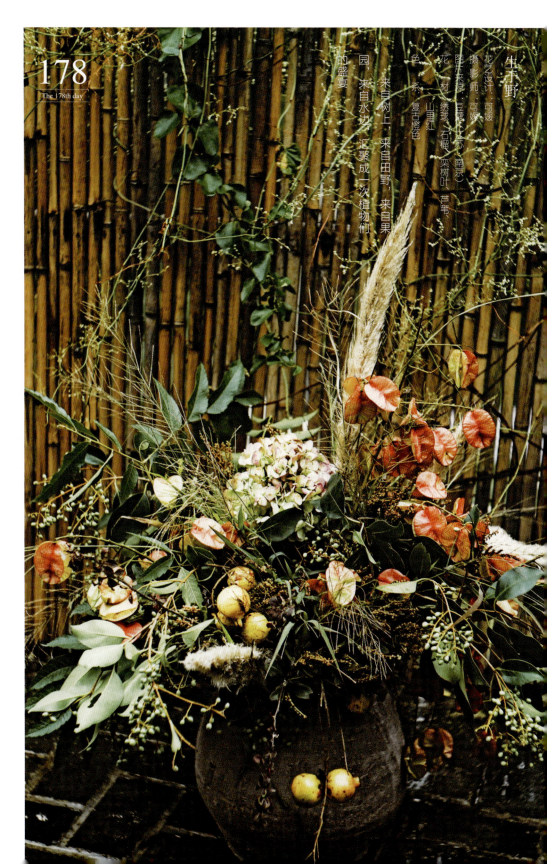

179
The 179th day

Sunshine

花艺设计：Vane Lam & J
摄影师：Vane Lam
图片来源：LaFleur花筑（广东·广州）
花　材：向日葵、非洲菊、烟花菊、一年蓬
色　系：黄色

把早早买好的向日葵插起来，还有不同深浅的黄色花材一起搭配，就是满满的阳光。

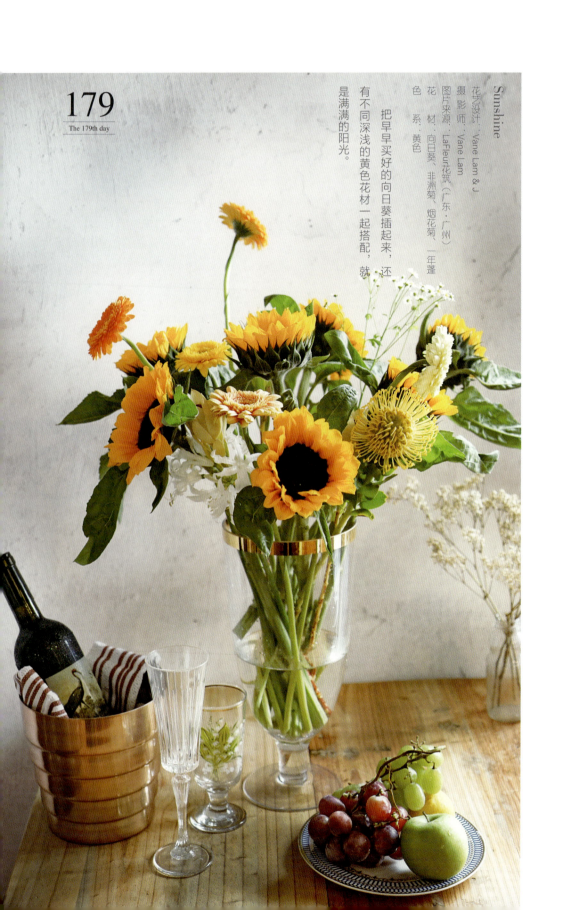

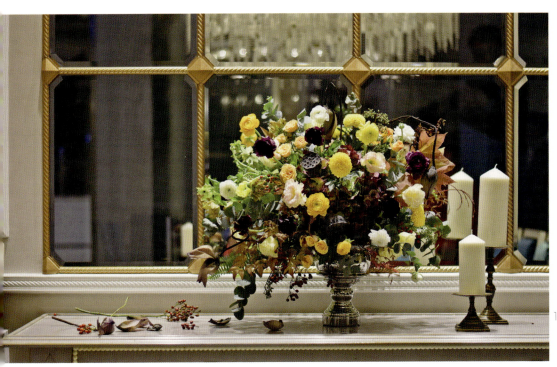

明媚的忧伤

花艺设计：森森
摄影师：Joe
图片来源：名花有主花艺生活馆（四川·成都）
花材：绣球、莲蓬、花毛茛、尤加利
色系：黄色

怒放的生命和残败的枝叶随风拂动，在这一刻，新生与旧故间的界限仿佛不再那么明显；时间是沉默的记录者，就如同它一面剥蚀了枝头炫耀的朱红，淡褪了茎秆上晃动的青绿，却在不经意间唤醒了又一片春色；然而逝去的曾经的繁华，在时间的角落里，是明媚的忧伤着。

灵动

花艺设计：阿灿
摄影师：茉莉
图片来源：Meet Flora 遇见花馆（福建·厦门）
花　材：月季、石蒜、多头蔷薇、喷泉草、落新妇、洋甘菊、花毛茛、栗种草、肾蕨、木绣球、尤加利叶、乒乓菊、洋桔梗
色　系：黄色

线性叶材和点状花材增加了这个桌花的空间感和层次感，喷泉草和尤加利叶随意的下垂让整体更自然。适合放茶几的一款桌花。

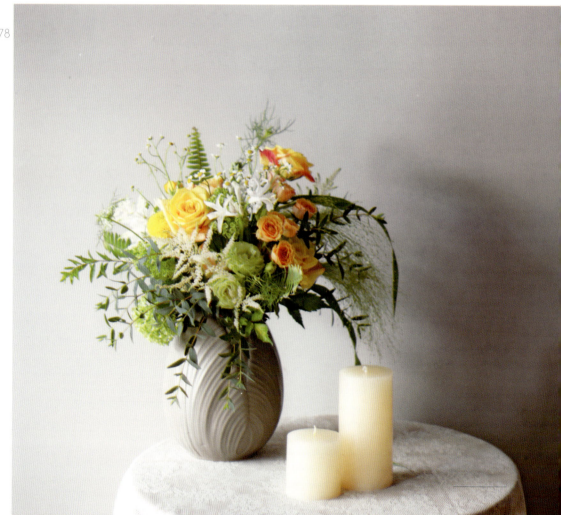

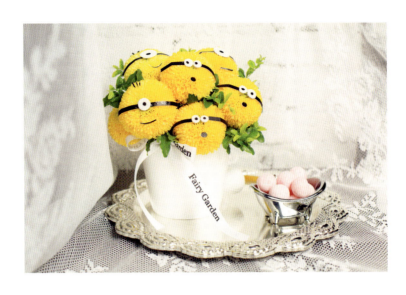

小黄人

花艺设计：天宇
摄影师：@Luna.w
图片来源：FAIRY GARDEN仙女花店（江苏·南京）
花　材：乒乓菊、绿叶
色　系：黄色

凯文·斯图尔特和他呆萌的小伙伴们。

181
The 181st day

182
The 182nd day

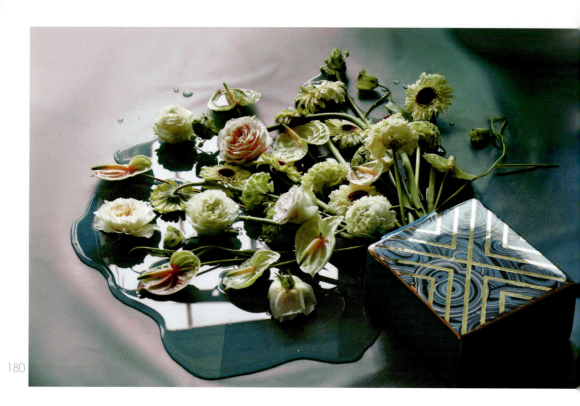

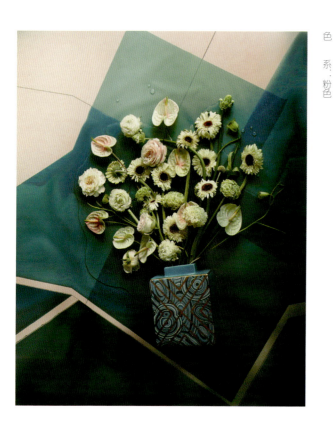

Fallen

花艺设计：JARDIN DE PARFUM
摄影师：JARDIN DE PARFUM
图片来源：JARDIN DE PARFUM（上海）
花材：非洲菊、玫瑰、花烛、白花虎眼万年青（伯利恒之星）、康乃馨
色系：粉色

184
The 184th day

埋香幻

花艺设计：漠
摄影师：Daisy
图片来源：UNE FLEUR（北京）
花　材：玫瑰、文竹、铁线莲、银莲花、康乃馨、花毛茛、蓝盆花（松虫草）
色　系：复古粉色

青丝白发，岁月相望，百转千回终相见。含玉殉情终不悔，幻化新生与君盟。

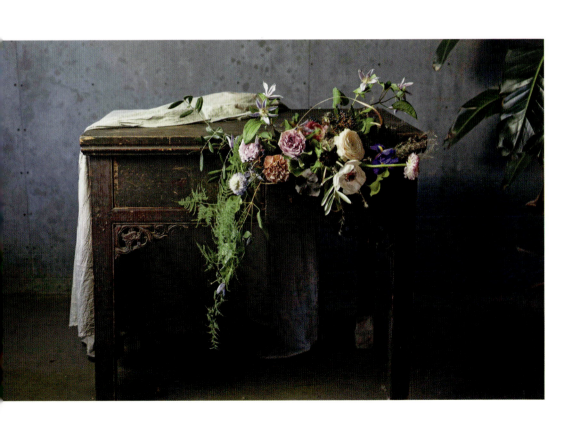

WEIBO: CLUSTERIA
WECHAT: CLUSTERIA258

WIFI ID: ChinaNet-74d
WIFI CODE: d0432bce

召唤

花艺设计：漠
摄影师：漠
图片来源：UNE FLEUR（北京）
花　材：银莲花、花毛茛、尤加利叶、银叶菊、刺芹、绣线菊、红花檵木
色　系：复古色

召唤，是人在遇到黑暗的时候看到的那一缕光吗？

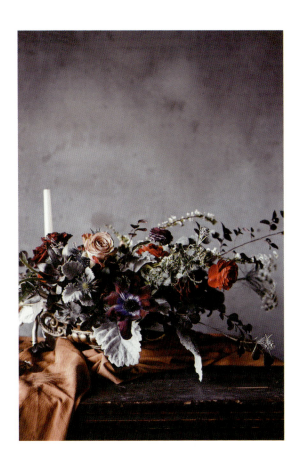

南瓜先生的万圣节派对

花艺设计：AKK
摄影师：AKK
图片来源：Clusteria花植工作室（上海）
花　材：南瓜、玫瑰、狐尾、高山羊齿、小菊、蔷薇果
色　系：橙色

契合万圣节主题的趣味南瓜插花，选用同色的小玫瑰与蔷薇果组合，仿佛是给南瓜先生带上了一顶花园派对的礼帽。

185
The 185th day

186
The 186th day

舞女

花艺设计：Echo
摄影师：Echo
图片来源：Echo Studio（广东·深圳）
花　材：尾穗苋、红叶李、乒乓菊、多头菊
色　系：橙色

夜色里，她性感而张扬，一点也不在意别人的眼光。

Never Grow

花艺设计：均
摄影师：鱼子
图片来源：EVANGELINA BLOOM STUDIO（广东·深圳）
花　材：玫瑰、帝王花、商陆、蕾丝花
色　系：复古色

干花与鲜花的混合配搭，花材与叶材之间形成鲜明的对比，鲜花凋零之后还能制作成干花继续摆放。

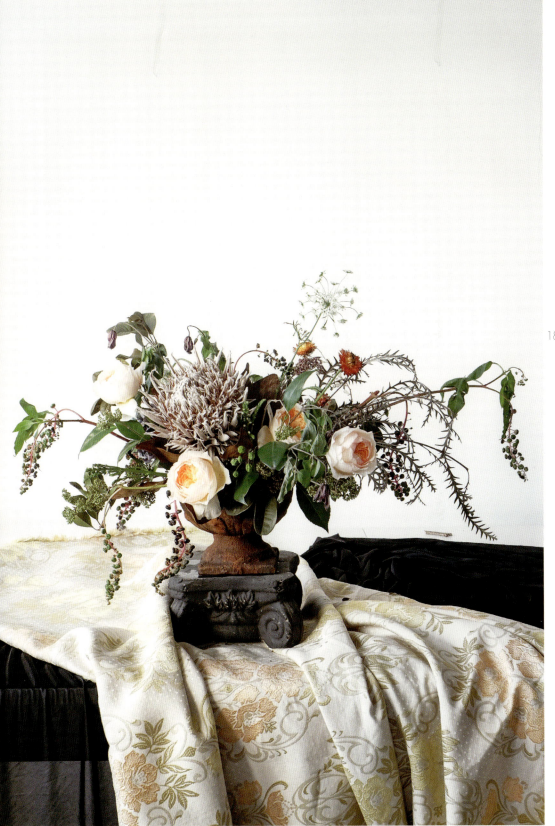

暖阳

花艺设计：丹丹
摄影师：椿晓视觉
图片来源：三卷花室（广西·南宁）
花　材：非洲菊、玫瑰、小菊、蔷薇果、黄莺、尤加利叶、尤加利花蕾、高山羊齿
色　系：橙黄色

越高处，有越暖的阳光，随意放在一个角落的瓶花，铜质花器的金属质感和橙色的搭配，温暖极了，适合冬季。

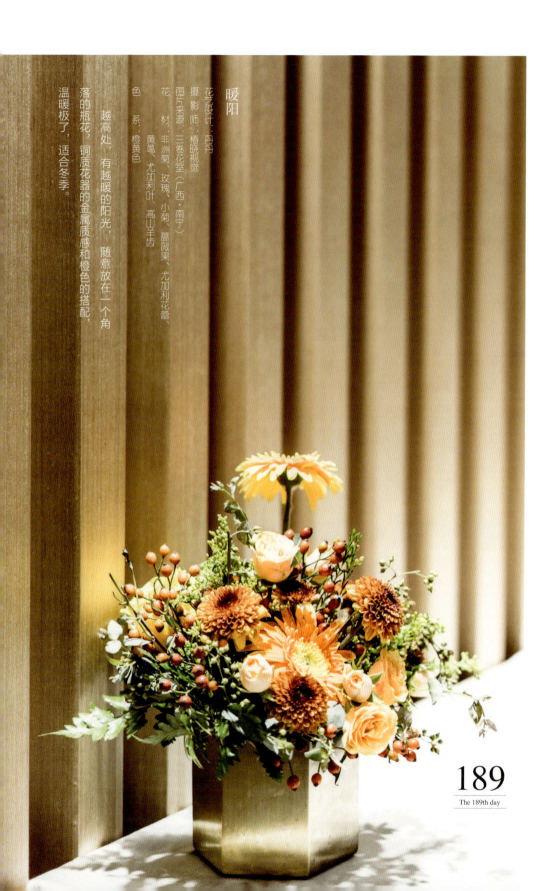

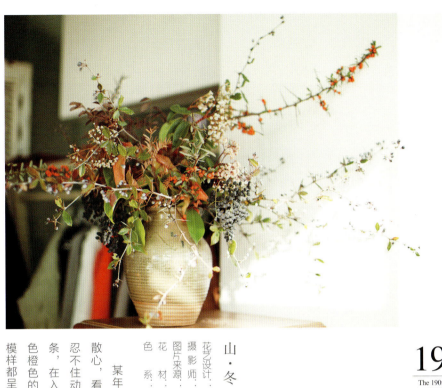

山·冬

花艺设计：阿桑
摄 影 师：可可
图片来源：桑工作室（广西·柳州）
花　　材：火棘
色　　系：橙色

某年的冬天，到丽江朋友家做客散心，看到漫山的火棘及各类浆果，忍不住动起手来，姿态各异的线性枝条，在入口处的白色墙体映衬下，紫色橙色的果实把丽江山里冬天剔透的模样都呈现出来。

190 The 190th day

191 The 191st day

摸索

花艺设计：Donna
摄 影 师：Donna
图片来源：Ukelly Floral尤伽俐花艺（广东·广州）
花　　材：玫瑰、六出花（水仙百合）、紫珠、白花虎眼万年青（伯利恒之星）
色　　系：橙色

对于新事物，我们总是想尝试却又找不到方向，摸索的过程可以令你发现很多有趣之处。

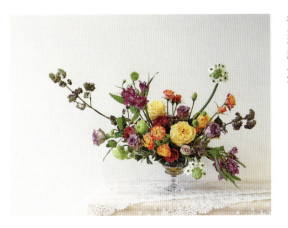

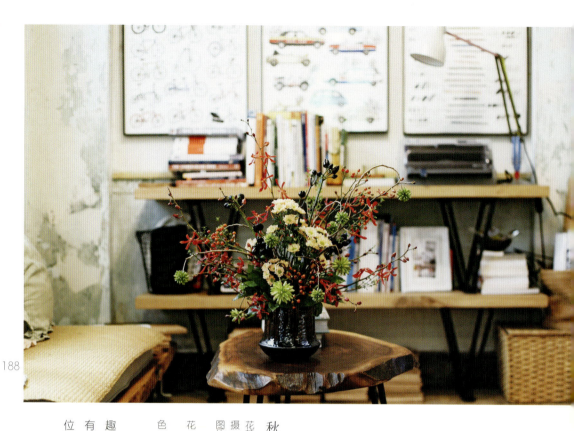

秋歌

花艺设计：Bossa
摄影师：Bossa
图片来源：Multicolore夢筆生花
（江苏·南京）

花　材：万代兰、小菊、蔷薇果、喜树果、观赏辣椒、绣线菊

色　系：橙色

灵动的枝条搭配果实，传达出有趣的秋季印象；釉面肌理的花器，带有复古感，适合客厅、书房、玄关等位置。

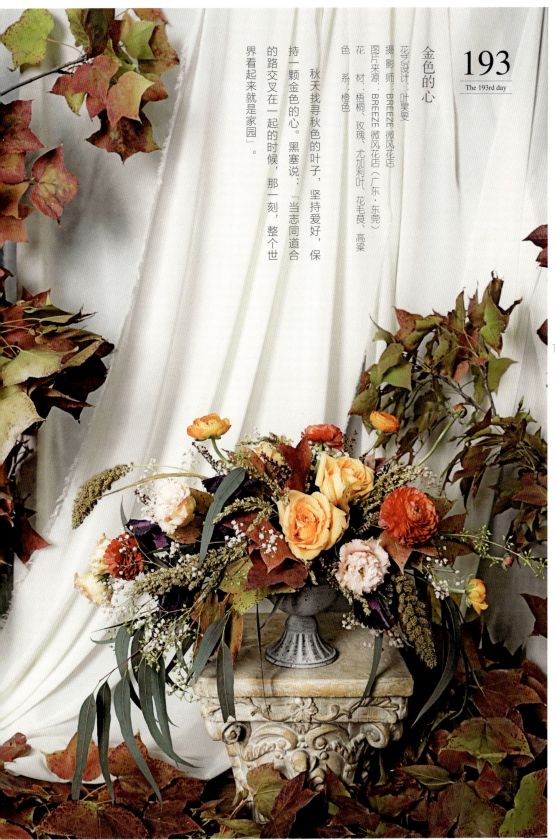

金色的心

The 193rd day

花艺设计：叶昊雯
摄影师：BREEZE 微风花店
图片来源：BREEZE 微风花店（广东·东莞）
花材：梧桐、玫瑰、尤加利叶、花毛茛、高粱
色系：橙色

秋天找寻秋色的叶子，坚持爱好，保持一颗金色的心。黑塞说："当志同道合的路交叉在一起的时候，那一刻，整个世界看起来就是家园"。

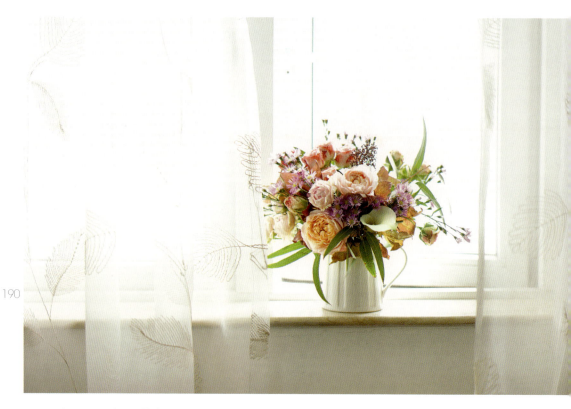

Lovely Rococo

花 艺 设 计：小烟
摄 影 师：YSFLOWER
图片来源：YSFLOWER（广东·广州）
花　　材：玫瑰、马蹄莲、蜡花（澳洲蜡梅）、尖叶尤加利
色　　系：橙色

从洛可可文化中提取的花艺配色，明亮轻快，每种颜色都彰显个性而又和谐共存。

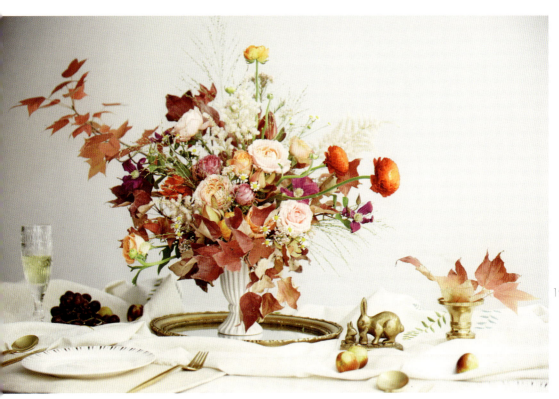

秋的盛宴

花艺设计：Celia
摄影师：Vinson
图片来源：瑞芙拉花艺生活馆（广东·广州）
花　材：玫瑰、铁线莲、红枫叶、花毛茛
色　系：橙色

秋天是浓墨重彩的季节，大理石的餐桌上铺上了麻质的桌布，随意的延展开比较自然，配上精致的刀刀叉叉，白色精致的宫廷式容器插上了各种代表着秋天色彩的花朵，还有那最爱的红色枫叶，野趣而惊艳的花艺设计，我把秋天搬回了家。

195
The 195th day

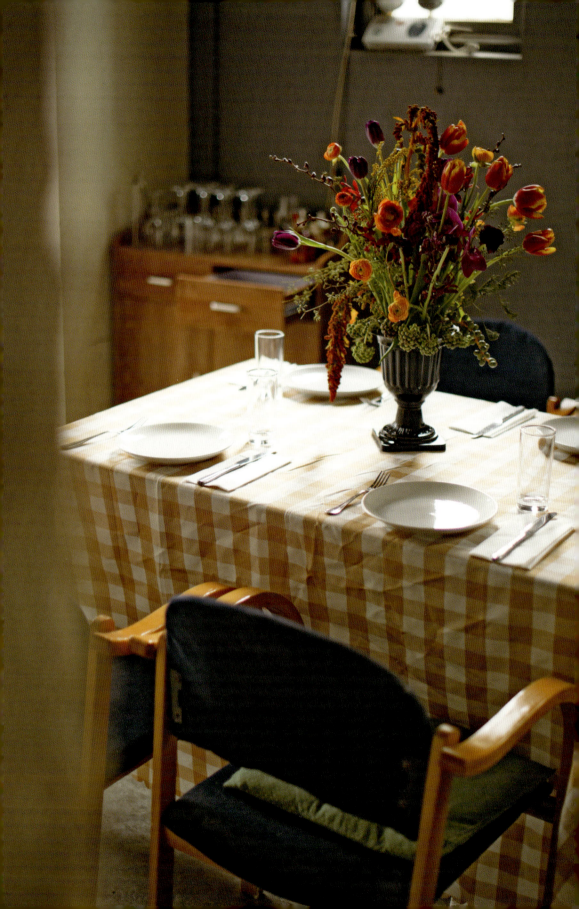

维纳斯

花艺设计：光合实验室
摄影师：光合实验室
图片来源：光合实验室（四川·成都）
花　材：大丽花、蜡花（澳洲蜡梅）、冬青果、娇娘花、尤加利叶、重瓣白合、金雀柳、五针松
色　系：橙色

灵感来源于波提切利《维纳斯的诞生》，设计师提取画中色调进行了艺术的再创造，在希腊与罗马神话中，维纳斯女神是爱与美的化身，设计师用维纳斯的形象来诠释"美是不生不灭的永恒"，文艺复兴色调的鲜花配色搭配复古彩釉花器，效仿希腊古典雕像，风格创新，强调了秀美与清纯，同时也具有含蓄之美，好似一幅绝美的油画，触恸内心。

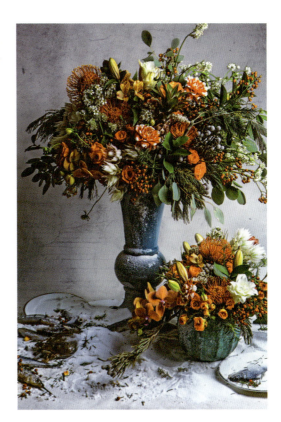

闲适

花艺设计：Shiny
摄影师：Bin
图片来源：SHINY FLORA（北京）
花　材：郁金香、花毛茛、火焰兰、蝴蝶兰
色　系：橙色

和朋友一起玩儿花的周末，一切放空，心情放松。一边插花一边闲适安逸地度过一天。风轻云淡，仿佛没有任何烦恼。找了幅油画为灵感，一边观摩着艺术作品，一边插花儿，惬意舒心。

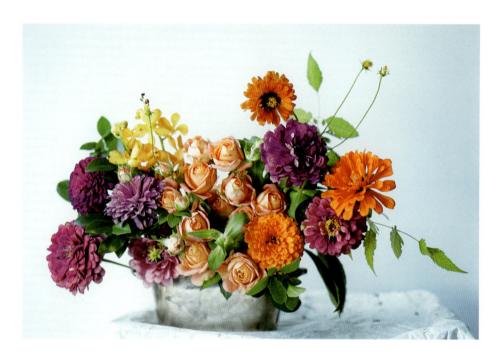

198
The 198th day

37度2

花艺设计：可媛
摄影师：可媛
图片来源：豆蔻（江苏·南京）
花　材：百日草、多头蔷薇、兰花
色　系：橙色、紫色

橙、黄与紫的撞色，不必担心打翻了调色盘，只希望时常想起那闪光的荣耀。

199
The 199th day

盛筵

花艺设计：ELLA（FloralSu签约老师）
摄影师：LAMA
图片来源：FLORALSU（广东·深圳）
花　材：玫瑰、绣球、绣线菊、蕾丝花
色　系：橙色

愿你心中阳光丰盈；愿你的故事可饮风霜，可润温喉。

200
The 200th day

秋秋

花艺设计：可媛
摄影师：可媛
图片来源：豆蔻（江苏·南京）
花材：向日葵、柿子、山楂、女贞
色系：橙色

柿子、山楂、向日葵，身处美好的秋日中，真好。

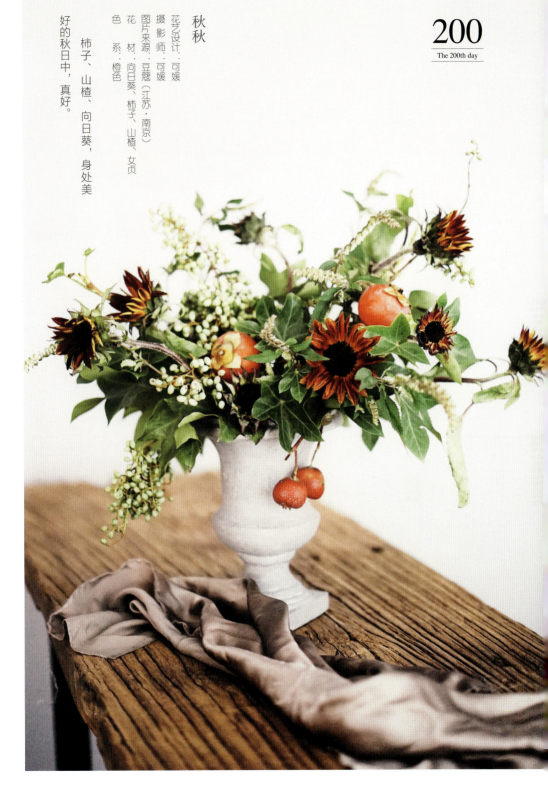

乐之乐

花艺设计：可媛
摄影师：可媛
图片来源：豆蔻（江苏·南京）
花　材：百日草、蔷薇、小菊、尤加利花蕾
色　系：橙色

一盆热热闹闹的橙色，看得人心情都飞扬起来。

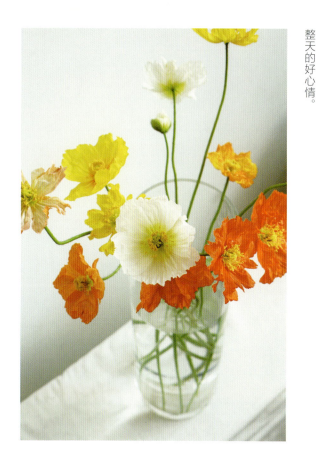

虞美人盛开的季节

花艺设计：植物图书馆FlowerLib
摄影师：植物图书馆FlowerLib
图片来源：植物图书馆FlowerLib（浙江·杭州）
花　材：冰岛虞美人
色　系：橙黄色

2月是冰岛虞美人绽放的季节，冬季的花不多，这种明亮的色彩，放在家中任何一个角落都会让人有一整天的好心情。

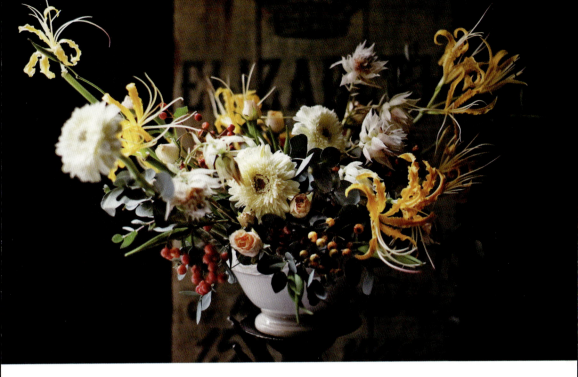

彼岸花开

花艺设计:大虹
摄影师:大虹
图片来源:GarLandDeSign(广东·深圳)
花　材:石蒜、桔梗、玫瑰、非洲菊、娇娘花、蔷薇果、尤加利叶
色　系:黄色

石蒜又叫彼岸花,似乎天生自带凄凉感,却没发现,开花的同时,正在结着果。自然是干枯和死亡,光线是阴郁并弥散,黑暗是温暖的优雅,我们彼此陪伴,我们心怀感念。

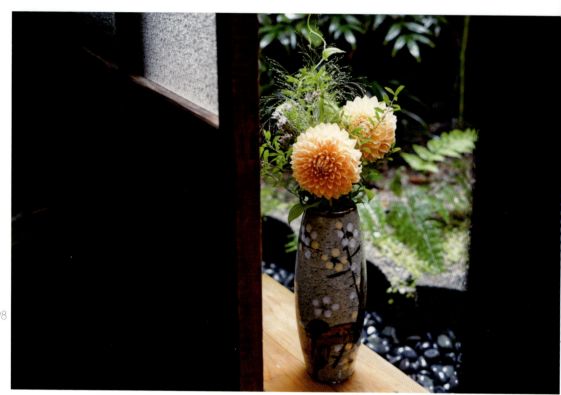

雨天的日本

花艺设计：Vane Lam
摄影师：Vane Lam
图片来源：LaFleur花筑（广东·广州）
花　　材：大丽花、绣线菊、常春藤、喷泉草
色　　系：橙色

那一天，京都忽然下起雨，我们在家里闲着没事做，丈夫在陪女儿玩耍，我一个人静静在小花园里，把买回来的花插起来，如此的岁月静好。

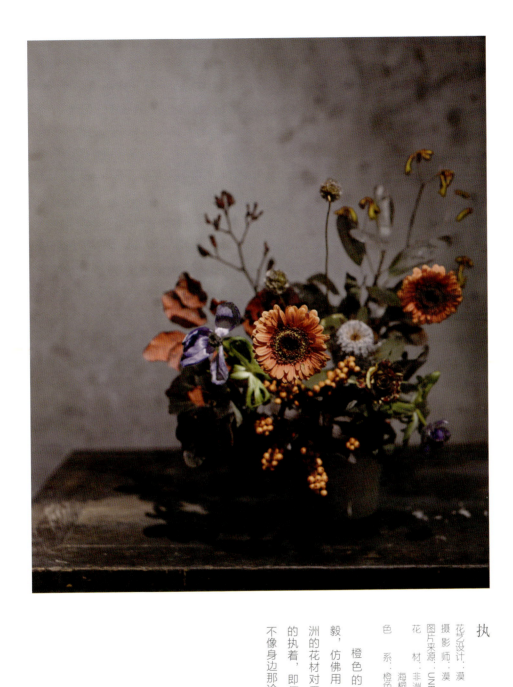

执

花艺设计：漠
摄影师：漠
图片来源：UNE FLEUR（北京）
花　材：非洲菊、袋鼠爪、银莲花、海桐叶、冬青、轮锋菊
色　系：橙色

　　橙色的非洲菊，火热且坚毅，仿佛用一种执念盛放着。非洲的花材对于绽放似乎总是那样的执着，即便干枯也不肯凋谢，不像身边那冷艳的银莲花。

205

The 205th day

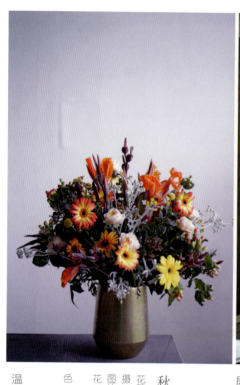
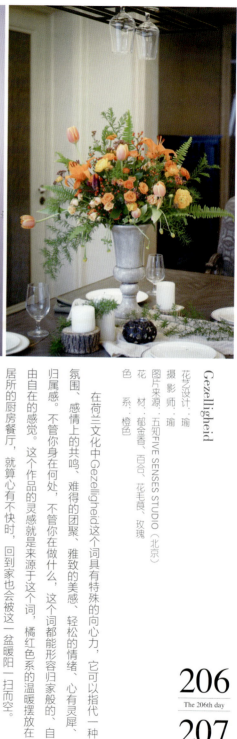

Gezelligheid

花艺设计：瑜
摄影师：瑜
图片来源：五知FIVE SENSES STUDIO（北京）
花　　材：郁金香、百合、花毛茛、玫瑰
色　　系：橙色

在荷兰文化中Gezelligheid这个词具有特殊的向心力，它可以指代一种氛围、感情上的共鸣、难得的团聚、雅致的美感、轻松的情绪、心有灵犀、归属感。不管你身在何处，不管你在做什么，这个词都能形容归家般的、自由自在的感觉。这个作品的灵感就是来源于这个词，橘红色系的温暖摆放在居所的厨房餐厅，就算心有不快时，回到家也会被这一盆暖阳一扫而空。

秋风渐起

花艺设计：MissDiii
摄影师：Diii
图片来源：MissDiii（福建·福州）
花　　材：美人蕉花和果、非洲菊、银叶菊叶和花、玫瑰、金槌花（黄金球）、蛇目菊、火龙珠
色　　系：橙色

当花园的美人蕉只剩下残花与果实，那些毛茸茸的菊类就开始代替了温暖的阳光。

208
The 208th day

莫奈的春天

花艺设计：蓝毛
摄影师：J7
图片来源：R.SOCIETY玫瑰学会（江苏·宜兴）
花材：针垫花、玫瑰、百日草、多头蔷薇、蒴莲果
色系：橙色

因为花瓣存在着，怎能安于平凡。

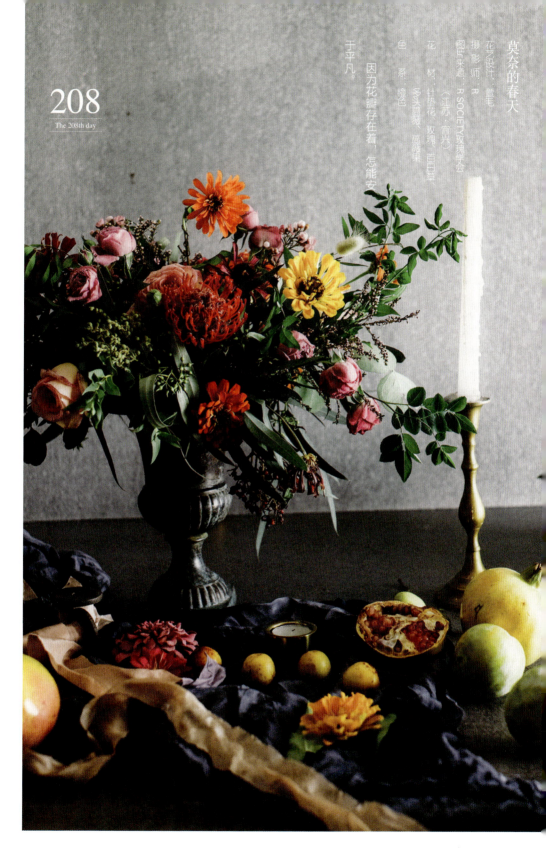

室内花园

花艺设计：Aya
摄影师：铃木正和、张中伟
图片来源：彩咖啡（北京）
花　材：康乃馨、鸡冠花、绣球、柠檬、南天竹、芦苇
色　系：橙色

在花园采摘的花材，做了一大瓶自然风格的插花。小小的柠檬到这瓶花中，放在玄关的位置，每天一进屋就可以看到它。

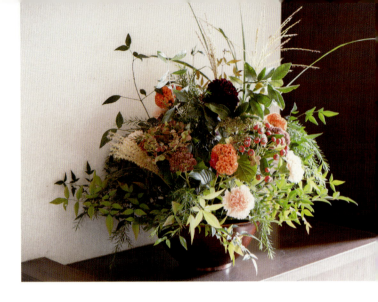

柔

花艺设计：萱毛
摄影师：R
图片来源：R SOCIETY玫瑰学会（江苏·宜兴）
花　材：菊花、银莲花、虞美人、尤加利叶、绣线菊、莳萝、喷泉草
色　系：橙色

最爱的花材，柔嫩的颜色，随手插了自然风格，很美。

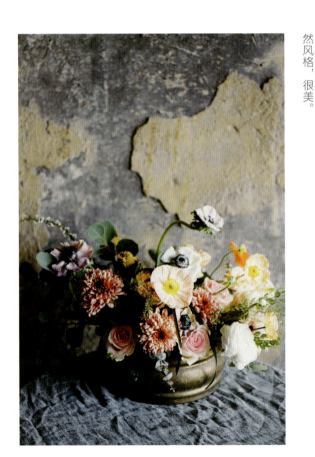

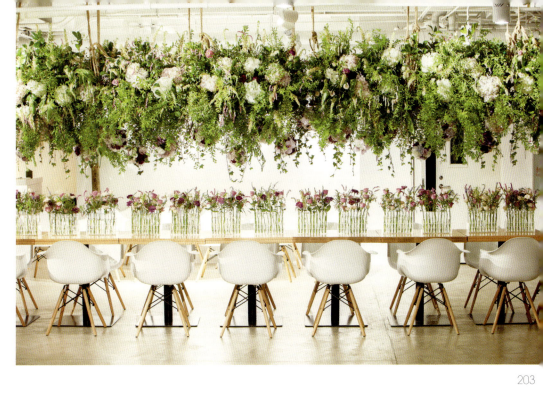

繁花似锦

花艺设计：Cohim
摄 影 师：Cohim
图片来源：Cohim（北京）

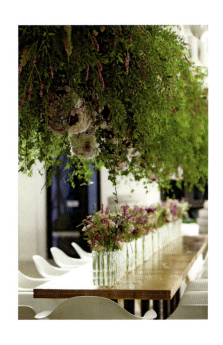

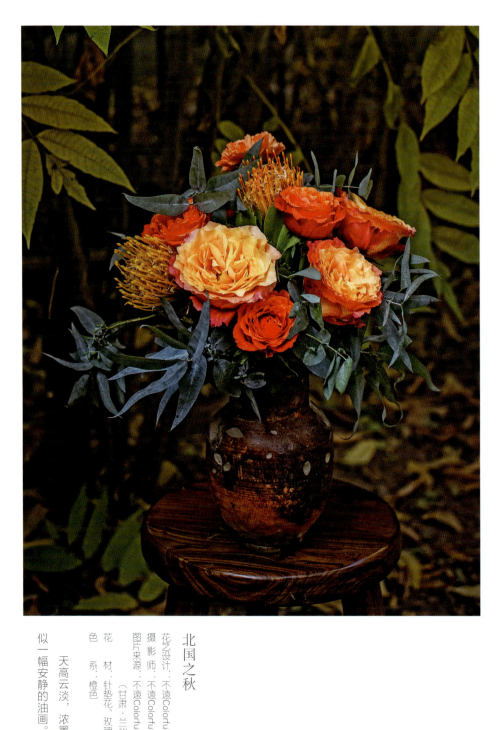

北国之秋

花艺设计：不远ColorfulRoad
摄 影 师：不远ColorfulRoad
图片来源：不远ColorfulRoad
　　　　　（甘肃·兰州）
花　　材：针垫花、玫瑰、尤加利叶
色　　系：橙色

天高云淡，浓墨重彩却也似一幅安静的油画。

212
The 212nd day

了解

花艺设计：大虹
摄影师：大虹
图片来源：GarLandDeSign（广东·深圳）
花材：马醉木、玫瑰、康乃馨、六出花（水仙百合）、矾根、蟆叶海棠
色系：复古色

如果你愿意一层一层剥开我的心，你会发现，你会惊讶。用了最喜欢的淡粉的多头玫瑰，这种盛开时可以看到黄色花蕊的玫瑰特别美，还有榛果和康乃馨，满满复古的味道，像一串串铃铛一样的马醉木，花期超长的水仙百合，还有在花园里剪的矾根和蟆叶海棠，都是心醉的状态和味道。

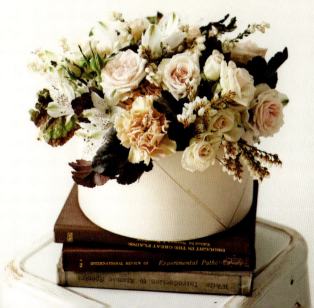

213
The 213rd day

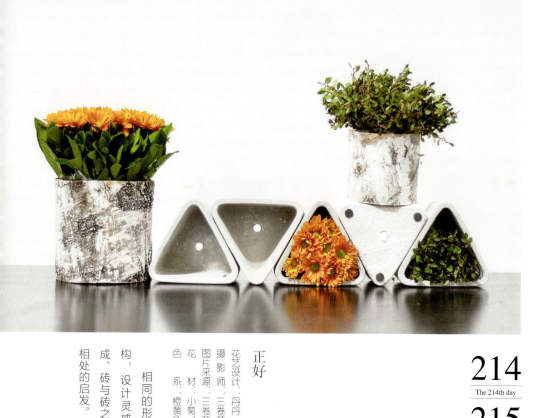

214 The 214th day

正好

花艺设计：丹丹
摄影师：三卷花室
图片来源：三卷花室（广西·南宁）
花　材：小菊、栀子叶
色　系：橙黄色

相同的形状组合成稳固的结构，设计灵感来自于蜂巢的构成、砖与砖之间的堆砌、人与人相处的启发。

215 The 215th day

Autumn

花艺设计：鱼子
摄影师：艾可的花事
图片来源：艾可的花事（广东·深圳）
花　材：蕾丝花、袋鼠爪、针垫花、金槌花（黄金球）、紫珠
色　系：黄色

秋天是黄色的，黄色象征土地、秋收。到了冬天，即使整瓶花枯萎，它也会带着阳光的味道和色彩。

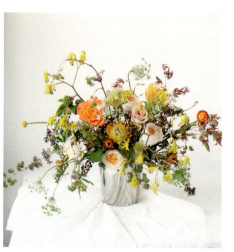

216
The 216th day

217
The 217th day

野花园

花艺设计：可媛
摄　影　师：可媛
图片来源：豆蔻（江苏·南京）
花　　　材：玫瑰、百日草、兰花、蜡花（澳洲蜡梅）、麦冬、龙眼
色　　　系：橙色

有一天下雨，屋里的某个角落长出了一片小花园。

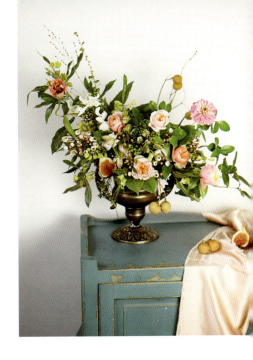

来自山野

花艺设计：Ivy 林淇
摄　影　师：Ivy 林淇
图片来源：HeartBeat Florist（广东·广州）
花　　　材：野生牡丹、枯枝
色　　　系：橙黄色

第一次遇见野生的牡丹，只能用作品去表达对它的喜爱，用枯枝搭配，如同它们原本生长在山林里，身旁有大树、枯枝、落叶和小草陪伴。无需刻意调整轮廓造型，只是自由蔓延，这种原有的状态，足够美。

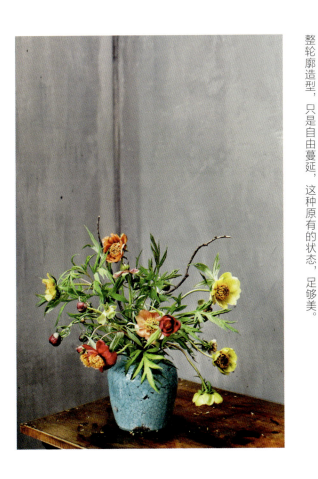

我

花艺设计：ELLA（FloralSu签约老师）
摄影师：LAMA
图片来源：FLORALSU（广东·深圳）
花　材：大丽花、玫瑰、铁线莲
色　系：橙色、紫红色

爱自己是最浪漫的开始。你淡泊的生活，终有一日会热烈绽放，昂起头，像极了那一支骄傲的大丽花。

218 The 218th day

219 The 219th day

好好吃饭

花艺设计：Vane Lam
摄影师：Vane Lam
图片来源：LaFleur花筑（广东·广州）
花　材：玫瑰、跳舞兰、茶花枝
色　系：橙色

饭桌上希望有点鲜艳的色彩，但不想太多，所以只用很少的色彩，点亮素色的瓶子。

万圣派对

The 220th day

花艺设计：33子
摄影师：33子
图片来源：APRÈS-MIDI（广东·佛山）
花材：玫瑰、菊花、尤加利叶
色系：橙红

仿佛参加一场万圣派对，这天我们无惧鬼怪的丑陋，只为狂欢而灿烂。花艺作品中加入南瓜装饰，点亮作品主题。

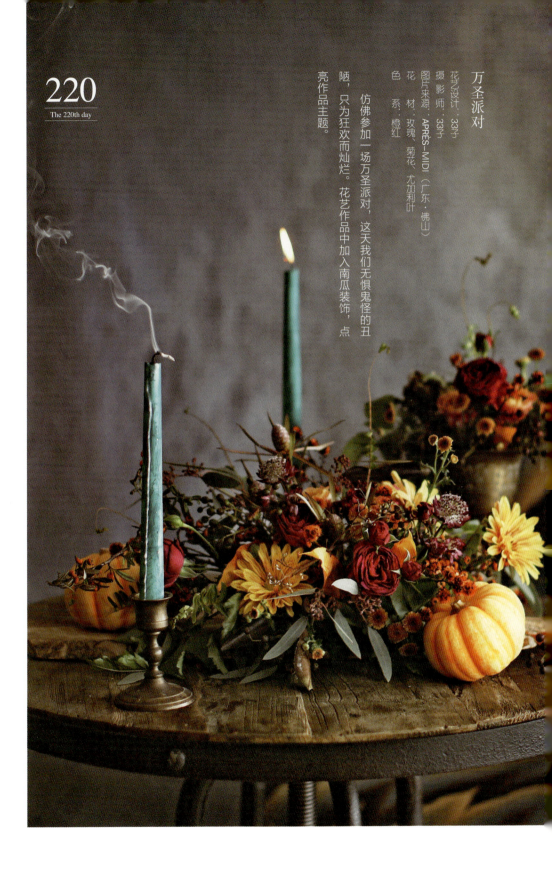

221
The 221st day

关厢记忆

花艺设计：MonetFloral
摄 影 师：Kkwitch
图片来源：MonetFloral（浙江·海宁）
花　　材：贴梗海棠、毛边郁金香、花毛茛、黑浪洋桔梗、文心兰、香雪兰、黑种草、洋水仙、尤加利叶
色　　系：橙黄色

春天里色彩最浓郁的花，静置于江南关厢人家屋檐下，仿佛唤醒了对童年家家户户会摆放的塑料花的记忆，那是物质匮乏的年代对美好生活的向往和寄托。

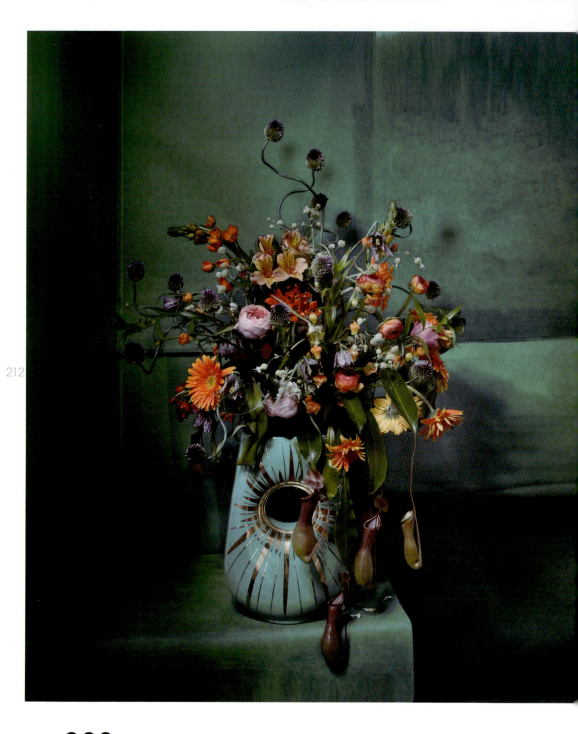

222
The 222nd day

223
The 223rd day

凋零也有美

花艺设计：Vane Lam
摄影师：Vane Lam
图片来源：LaFleur花筑（广东·广州）
花　材：大丽花、洋桔梗、喷泉草
色　系：紫色

京都第一天买的花，经过了一周，已经开始凋谢。告诉女儿：这是鲜花，有生命，会盛放也会凋零，一如人生。

A day in Borneo

花艺设计：JARDIN DE PARFUM
摄影师：JARDIN DE PARFUM
图片来源：JARDIN DE PARFUM（上海）
花　材：猪笼草、玫瑰、非洲菊、六出花（水仙百合）、宫灯百合、天鹅绒
色　系：橙色

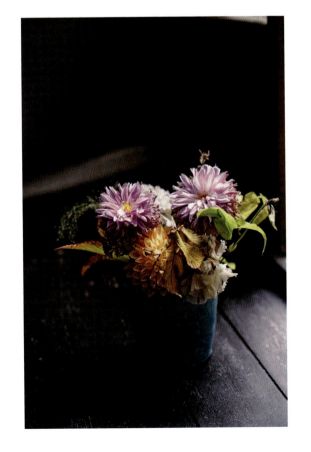

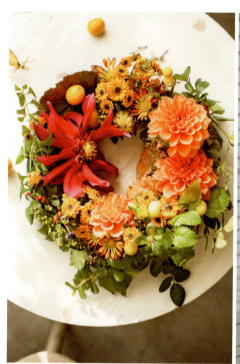

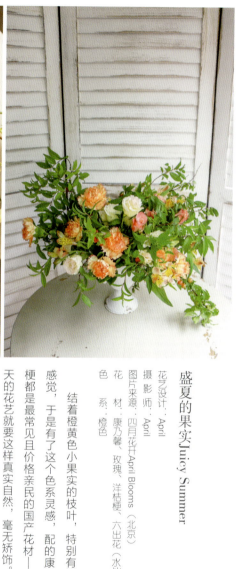

盛夏的果实 Juicy Summer

花艺设计：April
摄影师：April
图片来源：四月花开April Blooms（北京）
花　材：康乃馨、玫瑰、洋桔梗、六出花（水仙百合）
色　系：橙色

结着橙黄色小果实的枝叶，特别有鲜嫩酸甜的夏天的感觉，于是有了这个色系灵感，配的康乃馨、玫瑰、洋桔梗都是最常见且价格亲民的国产花材——在我心目中，夏天的花艺就要这样真实自然，毫无矫饰。

橙·环

花艺设计：阿桑
摄影师：可可
图片来源：桑工作室（广西·柳州）
花　材：大丽花、多头小菊、薄荷、月季枝
色　系：橙色

从秋日的花园里，摘下三五支开得十分抢眼的大丽花，搭配山里采来的黄色小果子，热闹明艳的色彩极易让人心情明亮。

224 The 224th day

225 The 225th day

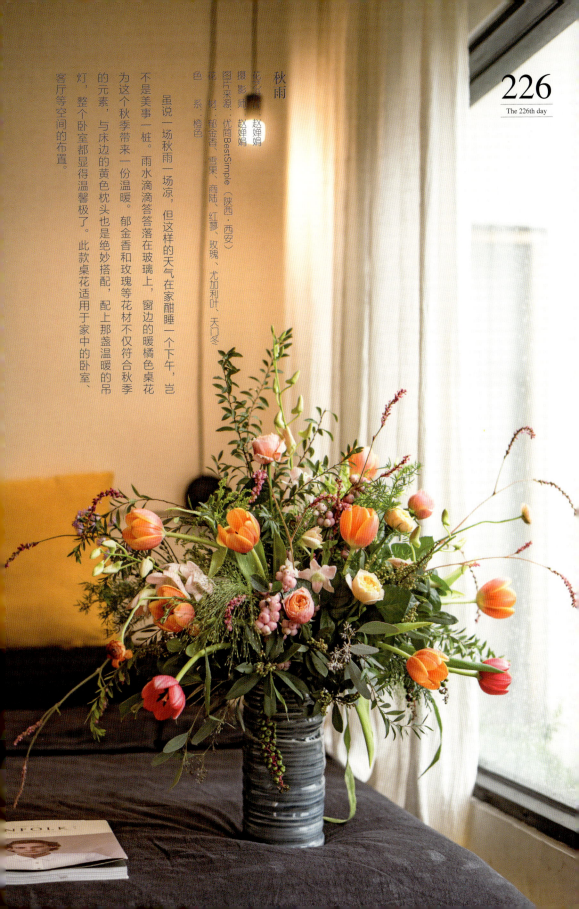

秋雨

花艺：赵婵娟
摄影师：赵婵娟
图片来源：优简BestSimple（陕西·西安）
花材：郁金香、雪柳、商陆、红蓼、玫瑰、尤加利叶、天门冬
色系：橙色

虽说一场秋雨一场凉，但这样的天气在家酣睡一个下午，岂不是美事一桩。雨水滴滴答答落在玻璃上，窗边的暖橘色桌花为这个秋季带来一份温暖。郁金香和玫瑰等花材不仅符合秋季的元素，与床边的黄色枕头也是绝妙搭配，配上那盏温暖的吊灯，整个卧室都显得温馨极了。此款桌花适用于家中的卧室、客厅等空间的布置。

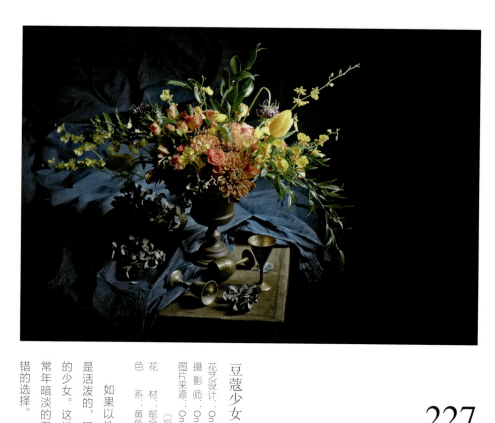

227
The 227th day

豆蔻少女

花艺设计：One Day
摄 影 师：One Day
图片来源：One Day（福建·福州）
花　　材：郁金香、跳舞兰、玫瑰、菊
色　　系：黄色

如果以性格来看这瓶花，它是活泼的、阳光的，像豆蔻年华的少女。这样靓丽的色彩，对于常年暗淡的卫生间，应该是个不错的选择。

228
The 228th day

那时的秋天

花艺设计：田风
摄 影 师：田风
图片来源：無二美学（河南·郑州）
花　　材：玫瑰、大丽花、南天竹、石榴、谷穗、木百合
色　　系：橙色

那时的秋天，五彩斑斓，挂满枝头的石榴下，有姥姥最温暖的笑容。

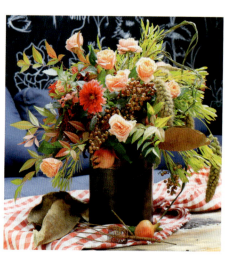

229

The 229th day

Round Centerpiece

花艺设计：大虹
摄影师：大虹
图片来源：GarLandDeSign（山东·深圳）
花材：玫瑰、小菊、康乃馨、火焰兰、红花檵木、画眉草、地榆
色系：复古色

圆形桌花一直备受传统家宴的喜爱，就像吃饭时身边有人坐着，不疏远，不紧贴，跟中国人的温和谦恭一样恰到好处。

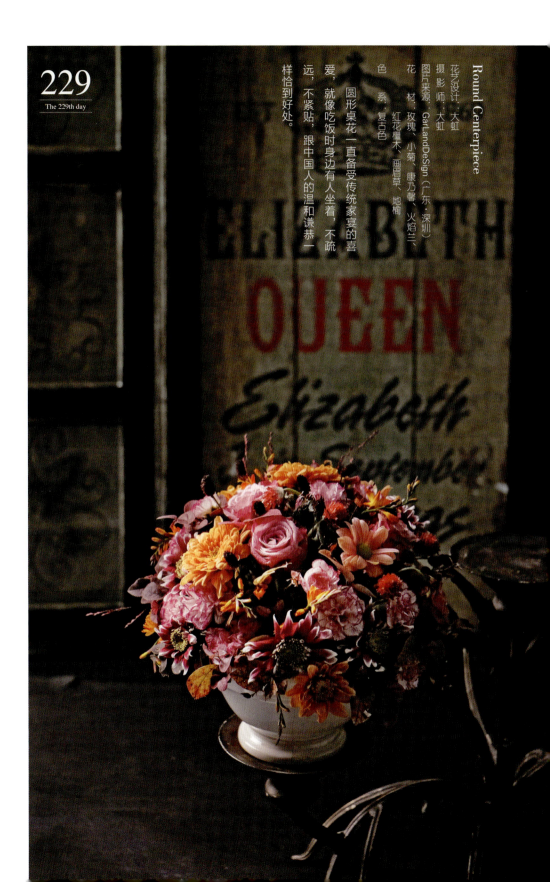

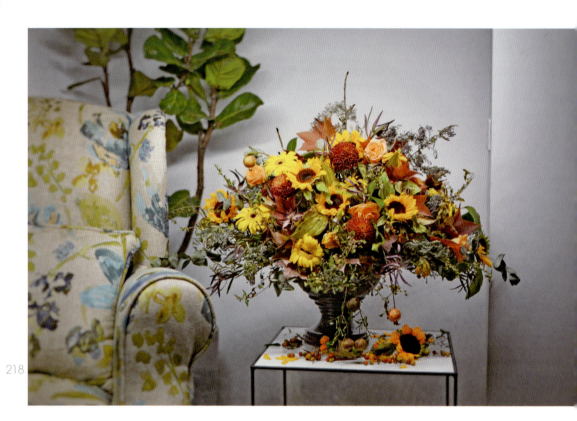

暖秋

花艺设计：Max
摄影师：Max
图片来源：MistyFlower（上海）
花　材：向日葵、波斯菊、乒乓菊、枫叶、尤加利叶、木百合、玫瑰、观赏橘
色　系：橙黄色

秋天是一个很容易触景生情的季节。一叶一枝，就能触发去想一个心底思念很久的人。闲书与清茶，泛黄与丰收，湖畔与思念。秋天该很好，若你在身旁。

230
The 230th day

完美野餐

花艺设计：二十一
摄影师：二十一
图片来源：二十一（陕西·西安）
花　材：香雪兰、蜡花（澳洲蜡梅）、蕾丝花、绣线菊、六出花（水仙百合）、玫瑰
色　系：黄色、白色

爬山、踏青、赏风景，春天一定要和朋友们来一场野餐，野餐怎么能少了花儿呢？黄白色系自然风格随手拈来，野餐的美感随之而来。

231
The 231st day

232
The 232nd day

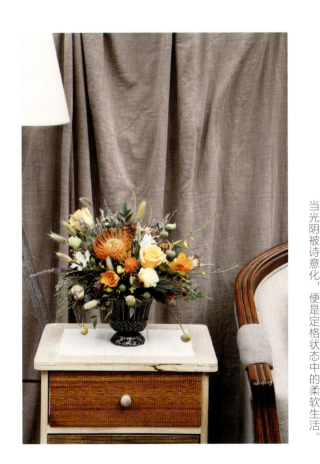

秋之沐诗

花艺设计：行走的花草
摄影师：丁姚
图片来源：行走的花草（甘肃·兰州）
花　材：针垫花、香雪兰、玫瑰、荔枝果、洋桔梗、狗尾巴草
色　系：橙色

当光阴被诗意化，便是定格状态中的柔软生活。

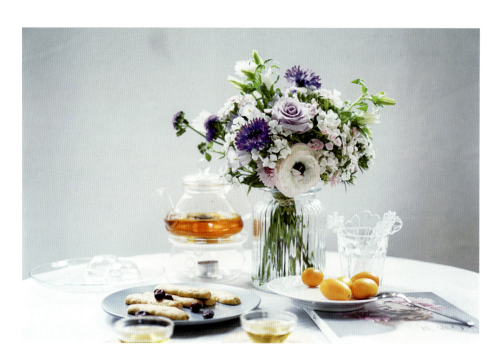

雅

花艺设计：会会
摄影师：会会
图片来源：Ms.One花艺（四川·成都）
花　材：花毛茛、洋桔梗、石竹梅
色　系：紫色

一束阳光，和一个雅致的下午茶。

233
The 233rd day

芳韵

花艺设计：不遠ColorfulRoad
摄影师：不遠ColorfulRoad
图片来源：不遠ColorfulRoad（甘肃·兰州）
花　材：洋桔梗、翠菊、跳跳果叶
色　系：紫色

浅紫与跳动的白，如一股清流散发清香。

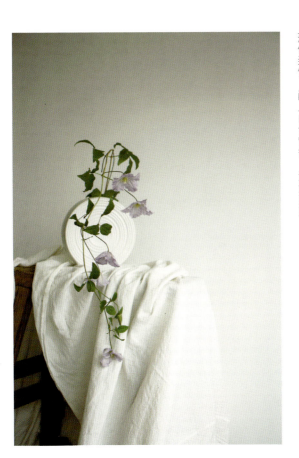

铁线莲

花艺设计：植物图书馆FlowerLib
摄影师：植物图书馆FlowerLib
图片来源：植物图书馆FlowerLib（浙江·杭州）
花　材：铁线莲
色　系：紫色

藤本皇后铁线莲从花园中采集来，它柔软的枝条随意地垂下来，搭配白色素雅的器皿，干净简洁，放到客厅比较高的角落做装饰，配上白色窗帘，清清爽爽。

236
The 236th day

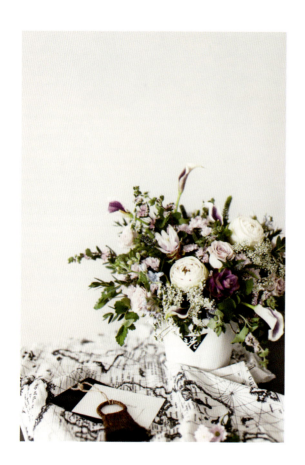

有温度的问候

花艺设计：丹丹
摄影师：椿晓视觉
图片来源：三卷花室（广西·南宁）
花材：荷花、姜荷花、马蹄莲、蓝星花、蕾丝花、小菊、穗花、尤加利叶
色系：粉紫色

以柔和的粉色揉出一句有温度的问候。

静谧

花艺/设计：爱丽丝·花花园小筑
摄影师：爱丽丝·花花园小筑
图片来源：爱丽丝·花花园小筑（青海·西宁）
花材：玫瑰、银莲花、翠菊、段菊、凤尾菊、多头玫瑰、洋桔梗、绒毛饰球花
色系：紫色

总觉得好时光是须臾之间，其实静下来看，那些好时光就在那儿放着，永远不会过去，就像这个角落，你伸手，阳光就落在手上。

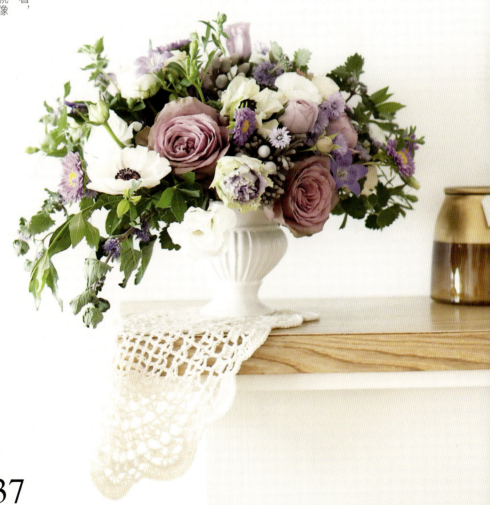

237
The 237th day

紫梦

花艺设计：喻廷香
摄影师：王腾皓
图片来源：DT设计（北京）
花　材：穗花、福禄考
色　系：紫色

紫色是一种神秘而又如梦如诗的色彩，透着独有的浪漫。你是否也曾梦见自己身穿一袭紫色长裙在薰衣草的海洋里随风摇曳？

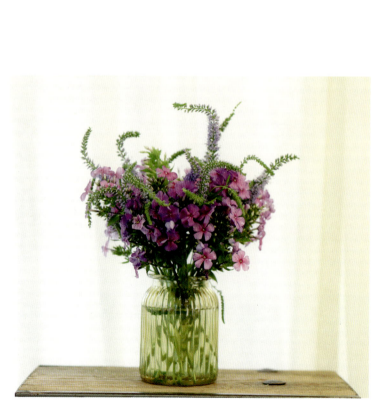

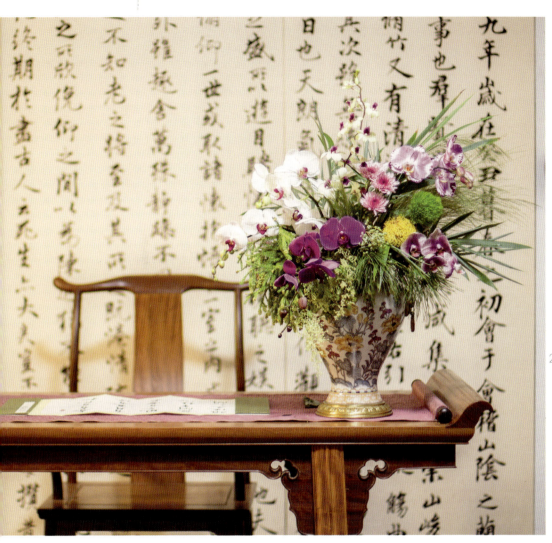

兰亭韵事

花艺设计：邓小兵
摄影师：邓小兵
图片来源：芍药居（广西·南宁）
花　　材：蝴蝶兰、须苞石竹、小菊、竹叶、松叶、杉叶
色　　系：紫色

许多朋友都喜欢在书房挂书法名品《兰亭序》。该画案上搭配的花艺作品以五种不同的蝴蝶兰花为主花材，搭配竹叶、松叶、菊花等颇具文人气质的花材，显得清雅、高贵。

归野

花艺设计：海燕
摄影师：朱卿
图片来源：Encounter Flower Design Studio遇见花艺工作室（江苏·苏州）
花　材：波斯菊（格桑花）、麦冬、牵牛花
色　系：紫色

城市的郊外有几处灵秀的山，闲暇时漫步山林之中，鸟语花香，山间的花草在风中摇曳，享一方宁静，品一方幽香，岁月的沧桑于枯木中呈现生的力量。几支麦冬、一两朵格桑花，缠绕枯木的牵牛藤蔓，我把山间的美好带回了家。

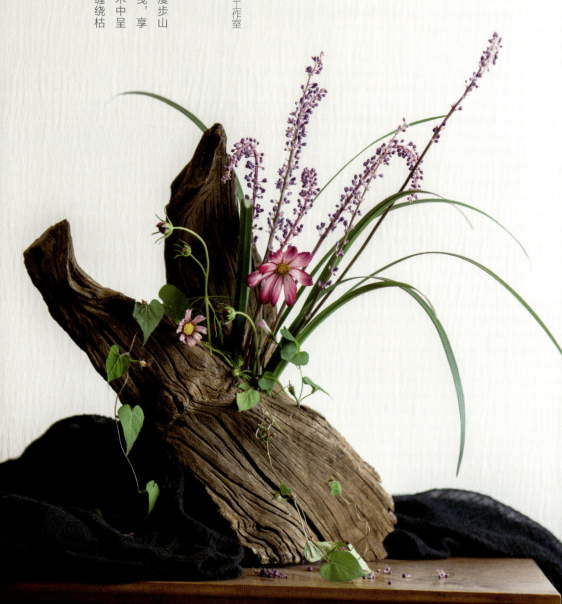

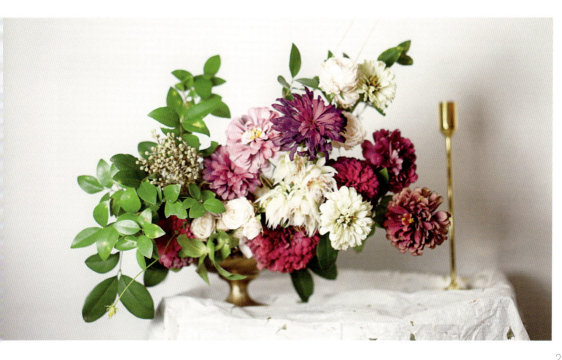

Bonjour

花艺设计：可媛
摄 影 师：可媛
图片来源：豆蔻（江苏·南京）
花　　材：百日草、娇娘花、非洲干果、橘叶
色　　系：紫色

在旖旎的紫红色中加入了娇娘花，于是这个作品的脸颊上也闪现了一抹娇柔。

240
The 240th day

241
The 241st day

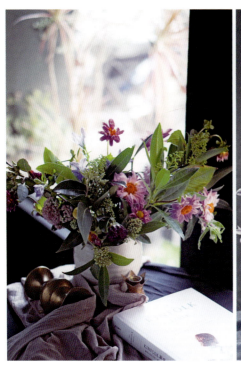
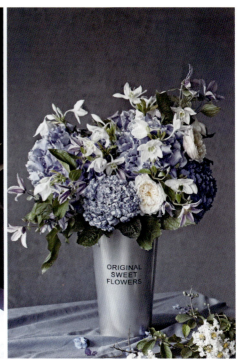

灿烂的下午

花艺设计：Kylie
摄影师：Kylie
图片来源：记忆森林（广东·晋宁）
花　材：大丽花、茵芋、铁线莲、蓝盆花（松虫草）
色　系：紫色

曲径通幽，再繁忙也要给自己一个理由放空，一个角落，一本书，暗沉的色调，选择大丽花来提亮整个空间的活跃度。享受生活，才是玩儿花的最高境界。

Starry Sky

花艺设计：漠
摄影师：Daisy
图片来源：UNE FLEUR（北京）
花　材：绣球、铁线莲、亚马逊百合、玫瑰
色　系：蓝色

喜欢她，就给她一片星空。

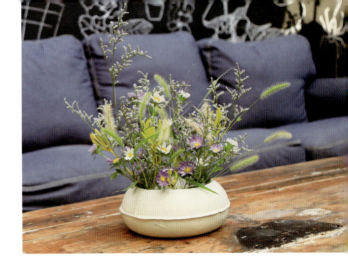

夏之声

花艺设计：田风
摄影师：田风
图片来源：無一美学（河南·郑州）
花　材：迷你菊、狗尾草、情人草
色　系：紫色

田间之物，微物之美，清新小菊，薄叶凉神，起伏间仿佛有风过耳畔，小路之间似有蝉鸣。

244 The 244th day

245 The 245th day

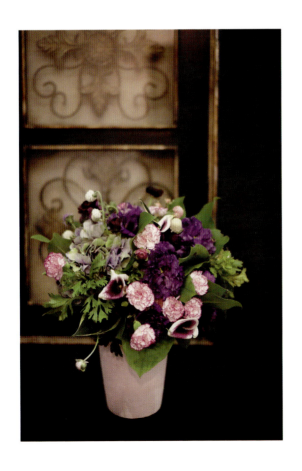

Charming Centerpiece

花艺设计：大虹
摄影师：大虹
图片来源：GarLandDeSign（广东·深圳）
花　材：洋桔梗、马蹄莲、康乃馨、绣球、花毛茛、藿香蓟、玉簪叶、银河叶、千日红
色　系：紫色

有些东西，越旧越迷人。灰紫色的调子里，窗扉半扇，往事如一缕青烟，从头悠悠诉说我们的故事。

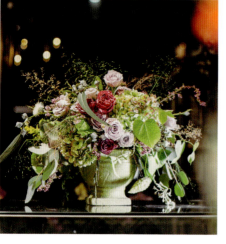

246
The 246th day

守望

花艺设计：田风
摄影师：田风
图片来源：無一美学（河南·郑州）
花　材：小麦、洋桔梗、金槌花（黄金球）
色　系：紫色

细碎流年的痕迹，留下了深刻，也还有希望，如守望的执着和坚守。

247
The 247th day

少女の梦

花艺设计：KEN
摄影师：@Luna.w
图片来源：FAIRY GARDEN仙女花店（江苏·南京）
花　材：绣球、玫瑰、喷泉草、尤加利叶
色　系：紫红色

青春的烂漫与苦恼，就这样沉淀在你的回忆里，像倚窗的你，回想着昨日的梦语。

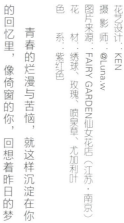

248
The 248th day

沉睡的维纳斯

花艺设计：漠
摄影师：Daisy
图片来源：UNE FLEUR（北京）
花材：绣球、玫瑰、大丽花、铁线莲、亚马逊百合
色系：蓝色

人，那富有生命的肉体，在大自然之中沉睡着，那样纯净，优美而又温柔。

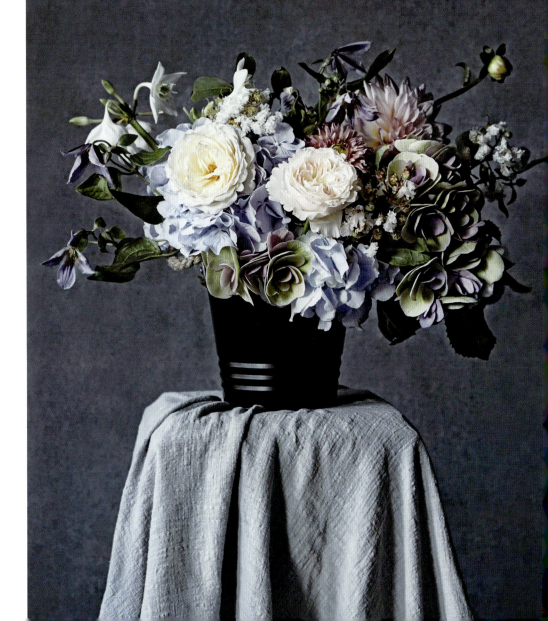

伊甸园之梦

花艺设计：漠
摄影师：Daisy
图片来源：UNE FLEUR（北京）
花　材：绣球、紫薇、铁线莲、亚马逊百合
色　系：蓝色

灵感源于诗人黑赛的《伊甸园之梦》。「蓝色的花朵在周围散发芳香，以苍白的目光将我俘虏，我渐渐化为女人，湖泊，流泉，树木和莲花，化为天空之宽广，我的灵魂被我视为整一，我觉得自己熄灭了，同宇宙合一。」

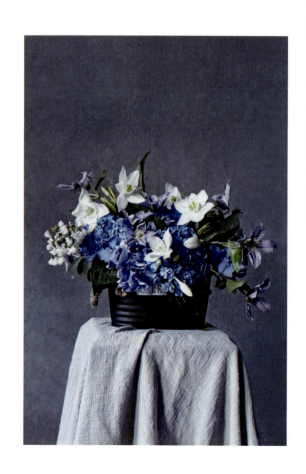

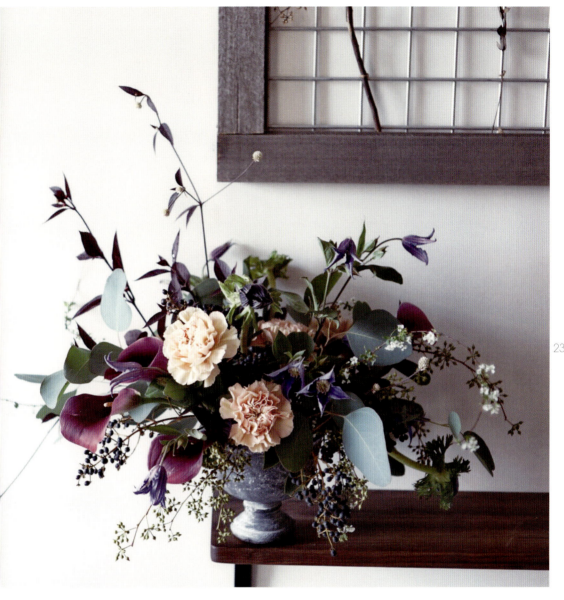

My Ambition

花艺设计：均
摄影师：均
图片来源：EVANGELINA BLOOM STUDIO
（广东·深圳）
花　材：康乃馨、马蹄莲、铁线莲、
　　　　尤加利叶、绣线菊、尤加利花蕾
色　系：复古色

温柔的内心以狂野的姿态呈现。

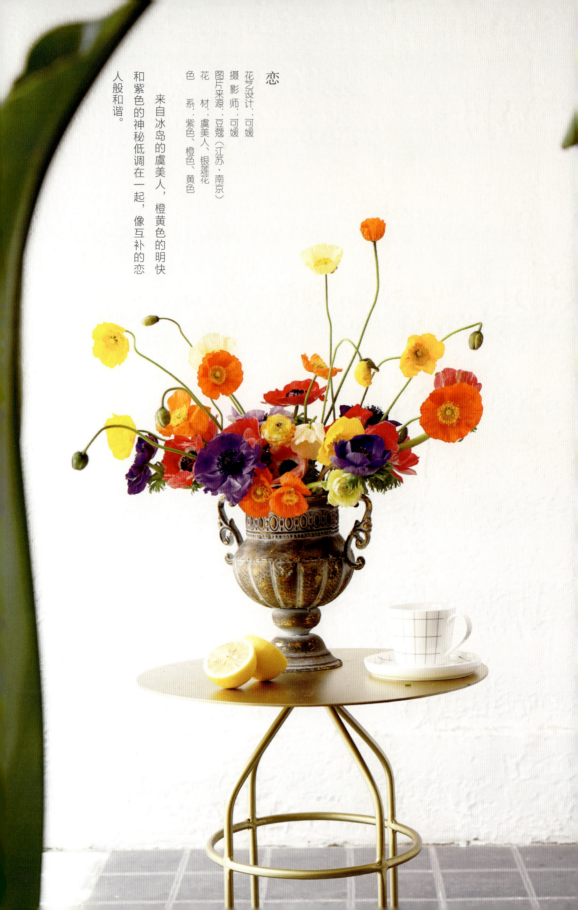

恋

花艺设计：可媛
摄影师：可媛
图片来源：豆蔻（江苏·南京）
花　材：虞美人、银莲花
色　系：紫色、橙色、黄色

来自冰岛的虞美人，橙黄色的明快和紫色的神秘低调在一起，像互补的恋人般和谐。

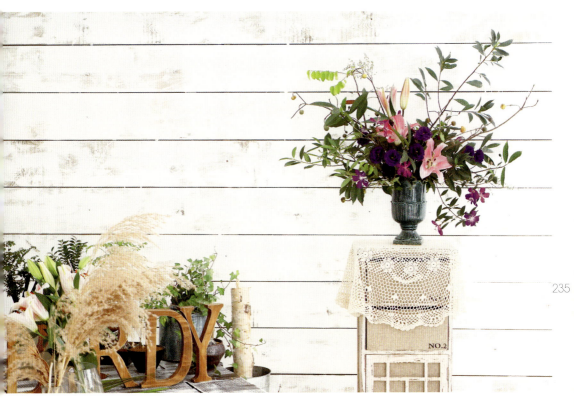

风和日丽

花艺设计：陈小庆
摄影师：火星火山
图片来源：派花侠（四川·成都）
花　材：百合、桔梗
色　系：紫色

居家花的意义，便在于「欢迎回家」几个字吧。自由欢快、生机勃勃的姿态，是想告诉回家的人，无论外面如何狂风暴雨，这里永远风和日丽。

251
The 251st day

252
The 252nd day

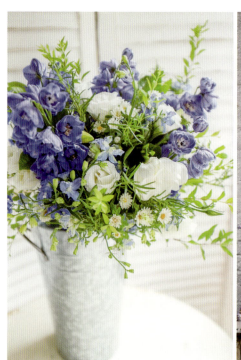

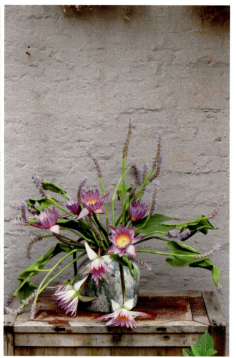

莲

花艺设计：陈小庆
摄 影 师：火星火山
图片来源：派花侠（四川·成都）
花　　材：睡莲
色　　系：紫色

都说莲高洁。但身处俗世，谁又能一尘不染呢？想用莲花的姿态，来表现情动的刹那，抬头低眉间，也寂寞，也淡薄，也黯然。莲花的绽放，能有多惊喜一颗心，就能多扰乱一颗心。

香草花园

花艺设计：April
摄 影 师：April
图片来源：四月花开April Blooms（北京）
花　　材：栀子花、洋桔梗、飞燕草、小菊、迷迭香
色　　系：蓝色

蓝色和白色搭配，清爽极了，适合夏季的餐桌摆放，再有迷迭香的加入，让人食欲大开。

253 The 253rd day

254 The 254th day

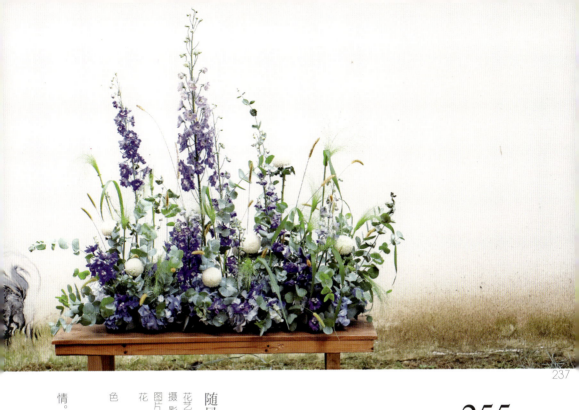

255 The 255th day

随风而舞

花艺设计：Ivy 林淇
摄影师：HeartBeat Florist
图片来源：HeartBeat Florist（广东·广州）
花　材：飞燕草、乒乓菊、喷泉草、尤加利叶、绣球、狗尾草
色　系：蓝色

随风飞舞的，除了柳枝还有我的心情。适合简洁感家具的一款自然系插花。

256 The 256th day

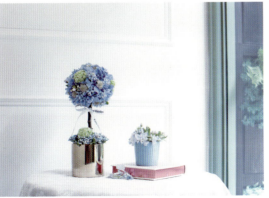

蓝色星球

花艺设计：KEN
摄影师：@Luna.w
图片来源：FAIRY GARDEN仙女花店（江苏·南京）
花　材：绣球、蓝星花、木绣球
色　系：蓝色

地球是蓝绣球做的，不是吗？

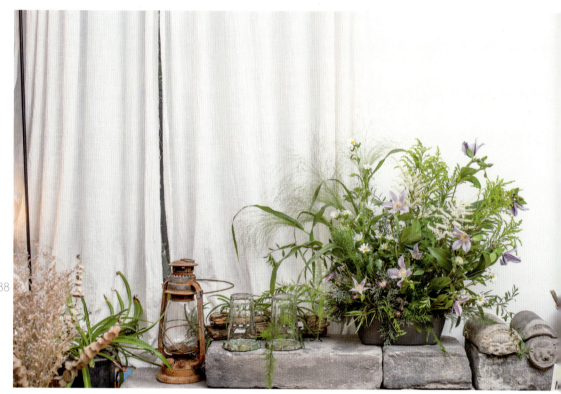

野趣

花艺设计：赵婵娟
摄影师：赵婵娟
图片来源：优简BestSimple（陕西·西安）
花材：落新妇、喷泉草、天门冬、铁线莲、松枝、黄莺
色系：紫色

小时候的家还不是高楼大厦，院子里有着青砖瓦片，墙边还长着不知名的野草，贪玩的我却常常被天上的飞鸟吸引。如今身处高楼上，飞鸟看得愈加清楚，记忆中的那片青瓦已经很难再找到。花器的颜色恰好是青灰色，挑选了常见的黄莺，就像随处可见的杂草，用喷泉草营造出画面的朦胧感，用铁线莲表现野花的跳跃感。此款桌花适用于家中阳台、书房等空间布置。

257

The 257th day

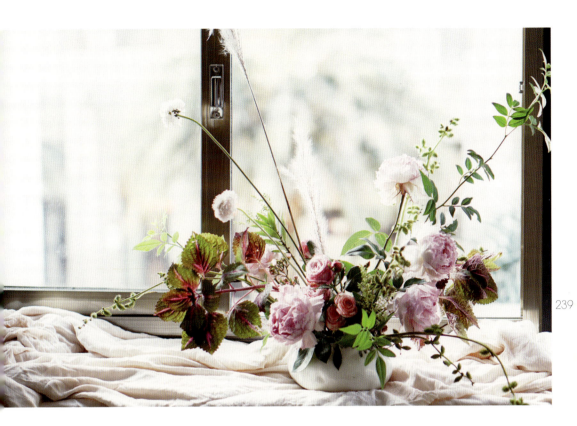

恣意的伯爵

花艺设计：CAT
摄 影 师：CAT
图片来源：NaturalFlora（广东·佛山）
花　　材：玫瑰、多花素馨、蓝盆花（松虫草）、芦苇
色　　系：紫色

肆意生长，昂扬生机。

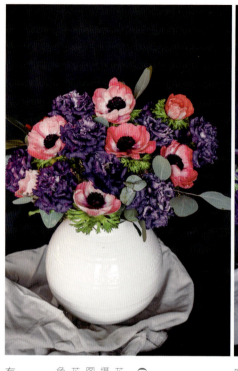 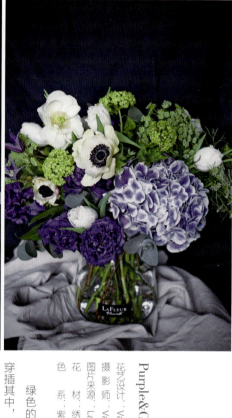

Purple&Green

花艺设计：Vane Lam
摄影师：Vane Lam
图片来源：LaFleur花筑（广东·广州）
花　材：绣球、银莲花、蕾丝花、洋桔梗、郁金香
色　系：紫色

绿色的清爽，搭配蓝色的忧郁，白色郁金香和银莲花穿插其中，一款和平、宁静的桌花。

CNY Red

花艺设计：Vane Lam
摄影师：Vane Lam
图片来源：LaFleur花筑（广东·广州）
花　材：银莲花、洋桔梗、尤加利叶
色　系：紫红色

农历新年的瓶花，红色有新年气氛，加入紫色，虽没有大红大紫，却也大富大贵。

259
The 259th day

260
The 260th day

261
The 261st day

乡野之花

花艺设计：小松
摄影师：小松
图片来源：小松花艺工作室 SONG FLEUR（北京）
花材：蕾丝花、银莲花、花毛茛、绣线菊、尤加利叶、南天竹、千日红
色系：紫色

放于书柜前的自然风格插花，各种叶材增加了乡野气息。紫色系的花隐没在房中，不显眼，但你也不会忽略它。

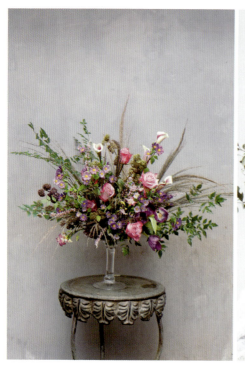
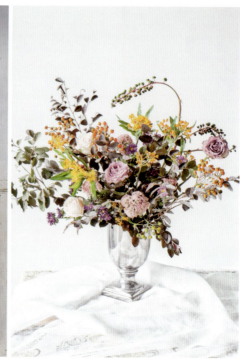

回眸

花艺设计：鱼子
摄影师：艾可的花事
图片来源：艾可的花事（广东·深圳）
花　材：商陆、玫瑰、山归来、夕雾
色　系：紫黄色

回眸一笑百媚生，这大概就是这个瓶花里，商陆想表达的情绪吧。

荒野玫瑰

花艺设计：Ivy 林淇
摄影师：HeartBeat Florist
图片来源：HeartBeat Florist（广东·广州）
花　材：玫瑰、小菊、香雪三、马蹄莲、紫珠、郁金香、南天竺、芦苇
色　系：紫色

干枯芦苇总有一种荒野感，紫色玫瑰在荒野中生长，小菊相伴。

262 The 262nd day

263 The 263rd day

烟花三月下扬州

花艺设计：小松
摄影师：小松
图片来源：小松花艺工作室 SONG FLEUR（北京）
花材：大丽花、柳叶
色系：紫色

微风拂面，裙裾飞扬，一款和墙面油画相呼应的桌花，都张扬，却那么富有生活气息。

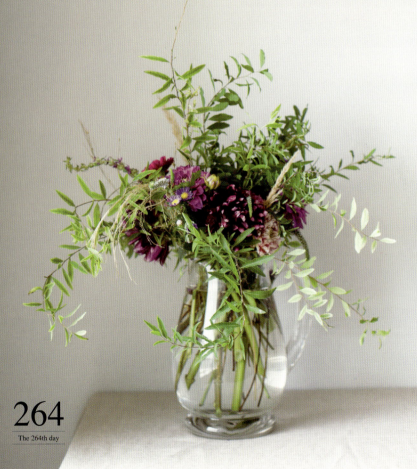

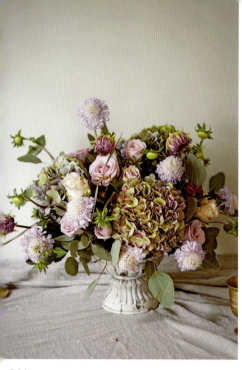

小斜阳

花艺设计：Song
摄影师：Song
图片来源：MAX GARDEN（湖北·武汉）
花　材：绣球、蓝盆花（松虫草）、大丽花
色　系：紫色

自然风欧式桌花，大面积使用团状花材，为了增加通透感，松虫草高低分布于瓶花上，大丽花的花蕾赋予了整个作品的自然感。

265 The 265th day

266 The 266th day

飞舞

花艺设计：大虹
摄影师：大虹
图片来源：GarLandDeSign（广东·深圳）
花　材：太平花、芍药、香雪兰、风铃草、文竹、穗花
色　系：紫色

太平花盛开的春季，做一个可以挂在墙上的瓶花做装饰，选了可以挂起来的器皿，设计上使用了文竹的灵动飞舞的线条，和太平花齐飞跃于墙面。

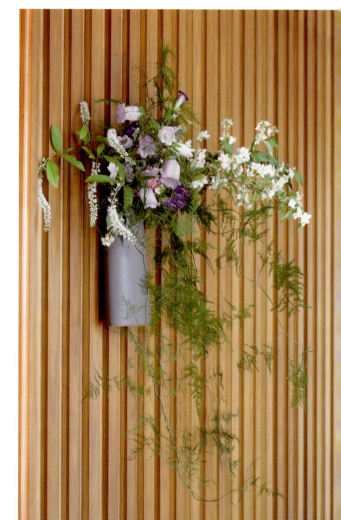

267

The 267th day

紫菊初生

花艺设计：小凇
摄影师：小凇
图片来源：小凇花艺工作室 SŌNG FLEUR（北京）
花　材：银边翠、小菊
色　系：紫红色

深色家具的厚重，搭配紫红色系的花，圆形的小玻璃花器，就那么小小的一个，不扎眼也不会被忽略掉，进屋第一眼就会看到它。

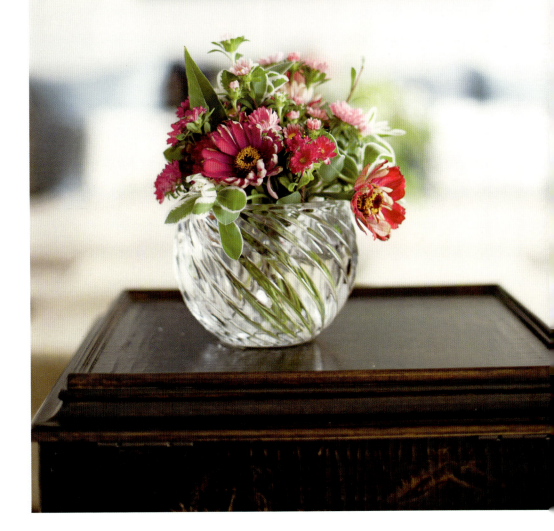

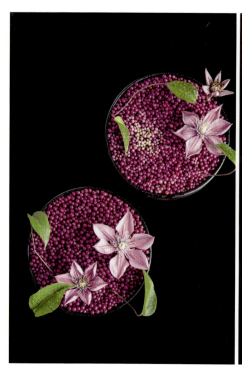
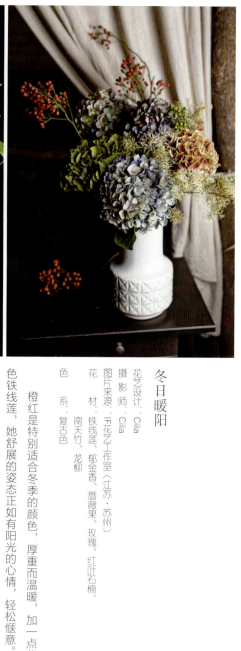

冬日暖阳

花艺设计：Cilia
摄影师：Cilia
图片来源：IF花艺工作室（江苏·苏州）
花　　材：铁线莲、郁金香、蔷薇果、玫瑰、红叶石楠、南天竹、龙柳
色　　系：复古色

橙红是特别适合冬季的颜色，厚重而温暖，加一点紫色铁线莲，她舒展的姿态正如有阳光的心情，轻松惬意。

蝶恋花

花艺设计：Cohim
摄影师：Cohim
图片来源：Cohim（北京）
花　　材：铁线莲、紫珠
色　　系：紫色

紫珠有一个很美的名字，叫紫式部。这款紫珠与铁线莲完成的作品把我们带入到源氏物语的神秘世界。铁线莲的生命短暂而脆弱，不到两日的花期述说着转瞬即逝的美。而紫珠从青涩到成熟的过渡，又让我们不禁感叹岁月漫漫，惜时如金。

268
The 268th day

269
The 269th day

绿野仙踪

花艺设计：ELLA（FloralSu签约老师）
摄 影 师：LAMA
图片来源：FLORALSU（广东·深圳）
花　　材：玫瑰、蕾丝花、洋甘菊
色　　系：蓝色

每个人心中都住着一只精灵，高雅、美好、纯洁、透明的翅膀，舞动着生命的赞歌。

雨

花艺设计：Ivy 林淇
摄 影 师：中国南方航空《空中之家》杂志
图片来源：HeartBeat Florist（广东·广州）
花　　材：小飞燕、葡萄风信子、金边春兰、绣线菊、龙柳
色　　系：蓝色

那天夜里有一场大雨，雨滴洒落时，刚好探头张望，雨水落在脸上，我闭上眼，大口呼吸，感受雨水带给我的幸福感。

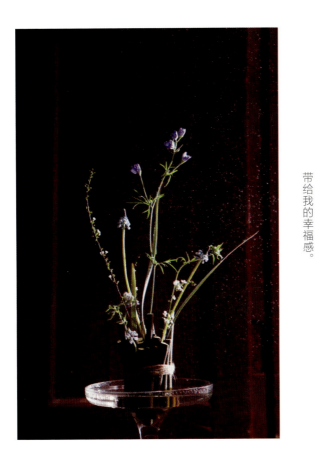

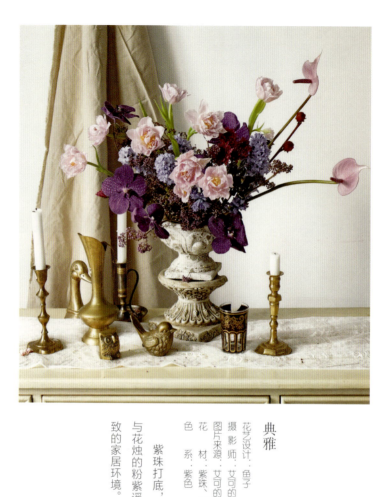

典雅

花艺设计：鱼子
摄影师：艾可的花事
图片来源：艾可的花事（广东·深圳）
花　材：紫珠、花烛、郁金香、风信子、万代兰
色　系：紫色

紫珠打底，风信子的浅蓝作伴，重瓣郁金香的粉与花烛的粉紫遥相呼应，很典雅的一款配色，适合雅致的家居环境。

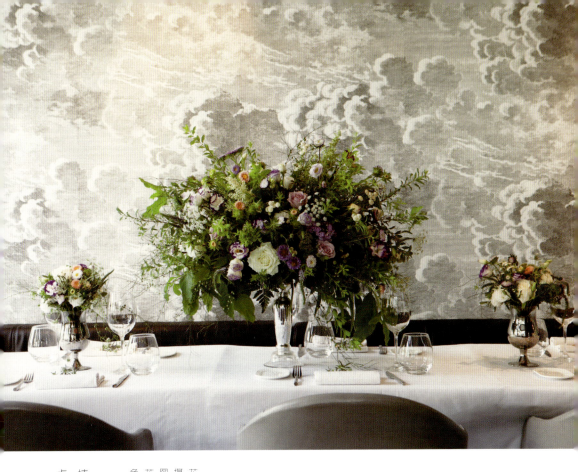

一大把自然

花艺设计：小松
摄影师：小松
图片来源：小松花艺工作室 SONG FLEUR（北京）
花材：洋桔梗、穗花、蕾丝花、蕨、玫瑰、纽扣菊、小菊
色系：紫色

每次去自然中，感受一花一草，一树一木，自然植物的状态，总能让人心情放松，把这种感受搬到餐桌，随时都有自然陪伴。

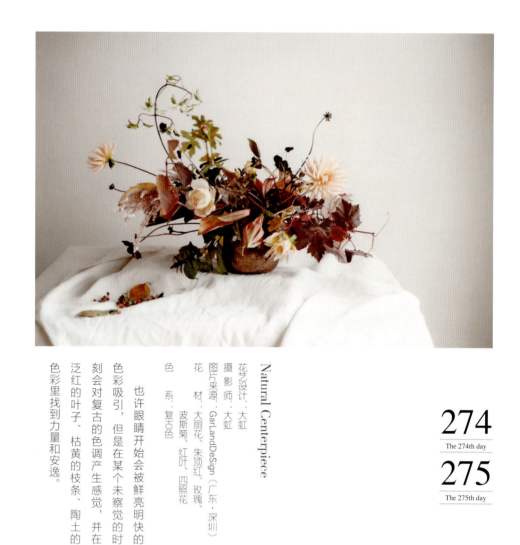

274
The 274th day

Natural Centerpiece

花艺设计：大虹
摄影师：大虹
图片来源：GarLandDeSign（广东·深圳）
花　材：大丽花、朱顶红、玫瑰、波斯菊、红叶、四照花
色　系：复古色

也许眼睛开始会被鲜亮明快的色彩吸引，但是在某个未察觉的时刻会对复古的色调产生感觉，并在泛红的叶子、枯黄的枝条、陶土的色彩里找到力量和安逸。

275
The 275th day

一夕

花艺设计：33子
摄影师：33子
图片来源：APRÈS-MIDI（广东·佛山）
花　材：枫叶、南天竹果、彩叶草
色　系：复古色

清晨睡到自然醒，睁眼便遇见美丽的你。叶子在低声吟唱，伴着果实的遥望，静静地，时间就在一滴一滴地流淌着。

276

The 276th day

Devil in the Sun · 白日魔鬼

花艺设计：JARDIN DE PARFUM
摄 影 师：JARDIN DE PARFUM
图片来源：JARDIN DE PARFUM（上海）
花　　材：贝母、马蹄莲、银莲花、花烛、玫瑰
色　　系：红色

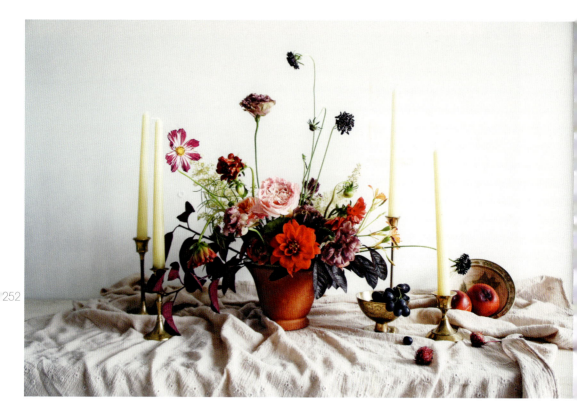

庭院下午茶

花艺设计：思
摄影师：思
图片来源：3S Flowers Studio（北京）
花　材：大丽花、洋桔梗、蓝盆花（松虫草）
色　系：红色

原色麻布质桌布、陶制花盆、古董铜器和烛台、黑红色果实，搭配出自然复古的调调。

277
The 277th day

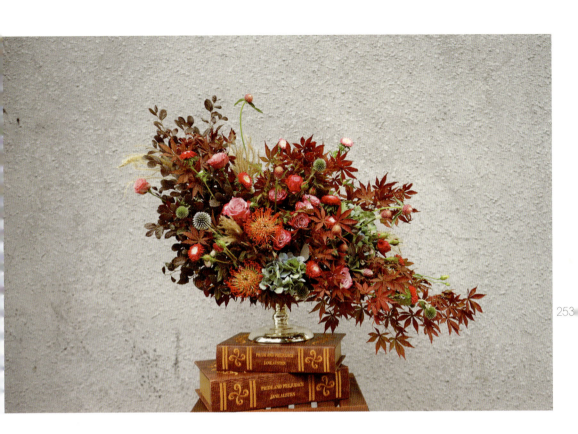

练习曲

花艺设计：YSFLOWER
摄 影 师：YSFLOWER
图片来源：YSFLOWER（广东·广州）
花　　材：烟花菊、小菊、绣球、枫叶
色　　系：红色

以浓烈的红、橙、蓝作为主色调，通过草花的跳动来突出韵律感。

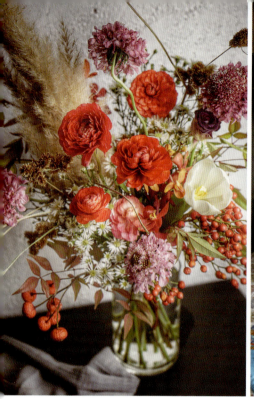
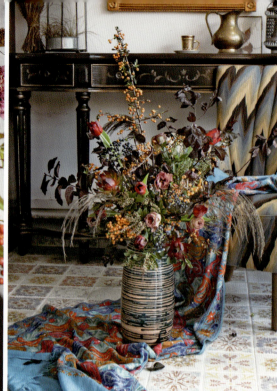

诗情画意

花艺设计：33子
摄影师：33子
图片来源：APRES-MIDI（广东·佛山）
花材：郁金香、洋桔梗、火棘、红花檵木、芦苇
色系：复古色

我想把生活写成诗、绘成画，让它留在最美的时刻。
生命在花瓣中流转，绽放，花在枝头，绿在心头。

秋日私语

花艺设计：Cilia
摄影师：Cilia
图片来源：F花艺工作室（江苏·苏州）
花材：花毛茛、蔷薇果、郁金香、蓝盆花（松虫草）、孔雀草、南天竹、芦苇
色系：红色

选择了方向感十足的花材，花茎纤细而有张力，花朵之间仿佛在进行对话，正是秋日私语时。

279
The 279th day

280
The 280th day

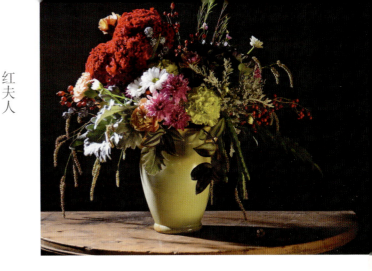

红夫人

花艺设计：会会
摄影师：刘伟
图片来源：Ms.One花艺（四川·成都）
花　材：鸡冠花、小菊、康乃馨
色　系：红色

山花插宝髻，石竹绣罗衣。

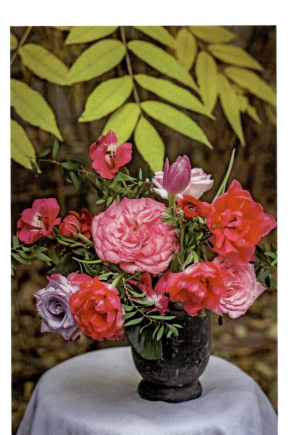

不觉迷路为花开

花艺设计：不远ColorfulRoad
摄影师：不远ColorfulRoad
图片来源：不远ColorfulRoad（甘肃·兰州）
花　材：玫瑰、重瓣百合、六出花（水仙百合）
色　系：玫红色

曲径通幽处，禅房花木深。

281
The 281st day

282
The 282nd day

燎原之火

花艺设计：鱼子
摄影师：艾可的花事
图片来源：艾可的花事
花　材：蓝盆花（松虫草）、洋桔梗、绣球、玫瑰、冬青（广东·深圳）
色　系：红色

南方梅雨季节，空气中也弥漫着忧伤，此刻适合来一瓶色彩感鲜艳的花来调节心情，燎原之火，熊熊燃烧，好心情从它开始。

山里红

花艺设计：会会
摄影师：李丹
图片来源：Ms.One花艺（四川·成都）
花　材：冬青、玫瑰、马醉木
色　系：红色

红从山里来，装扮我的下午茶。

283 The 283rd day

284 The 284th day

285

The 285th day

巴赫的梦境

花艺设计：思
摄影师：思
图片来源：3S Flowers Studio（北京）
花材：芍药、大丽花、蓝盆花（松虫草）
色系：复古色

深沉而又炙热，也许这就是我对秋的理解吧。暗暗的黑红色系夹带着亮眼的朱红，沉稳、浓郁……犹如巴赫的一首钢琴曲。

青蛇

花艺设计：Donna
摄影师：Donna
图片来源：Ukelly Floral尤如俐花艺（广东·广州）
花　材：白花虎眼万年青（伯利恒之星）、尾穗苋、青稻、绣球、洋桔梗
色　系：紫红色

冲破膜质鳞茎皮而开花的伯利恒之星，拥有白色星状花朵，却所有部位都有毒，宛如青蛇化身成植物匿藏在丛林之中。

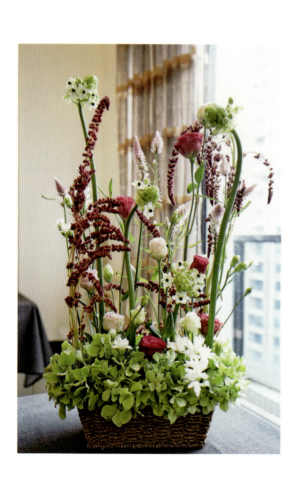

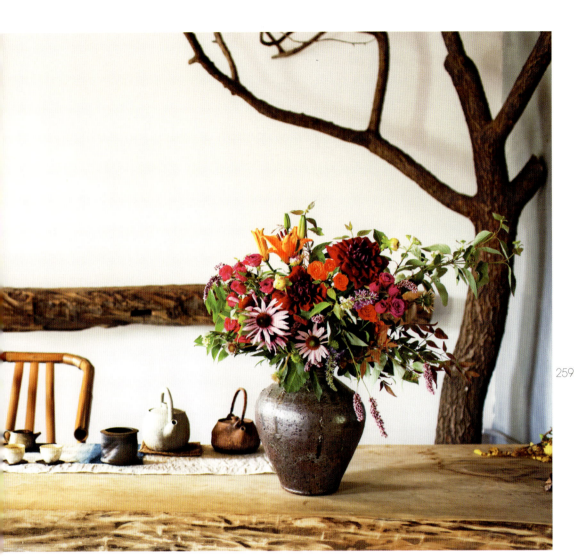

热忱

花艺设计：不远ColorfulRoad
摄影师：林圆圆
场　地：拙朴工舍
图片来源：不远ColorfulRoad（甘肃·兰州）
花　材：大丽花、橙色百合、蔷薇、小菊、叶材
色　系：红色

质朴的陶罐搭配热烈绽放的野花，只需要这一方天地，便能展现最热情的本真。

286
The 286th day

287
The 287th day

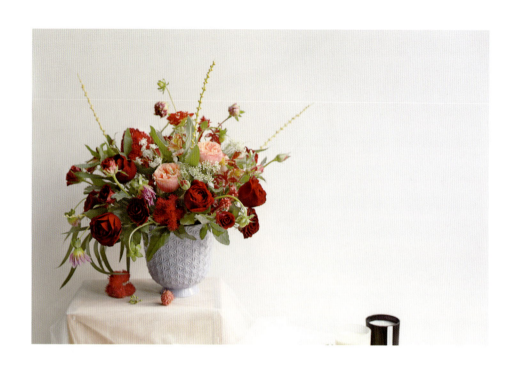

午后

花艺设计：Urban Scent
摄影师：李佳麒
图片来源：Urban Scent Floral Design Studio（新疆·乌鲁木齐）
花　材：六出花（水仙百合）、玫瑰、蕾丝花、红葜麻
色　系：红色

每每遇到阳光明媚的午后，不管多忙都想坐下来晒晒太阳。春天的阳光是虞美人，软软绵绵；夏天的阳光是玫瑰，浓郁热烈；秋天的阳光是向日葵，清爽温和；冬天的阳光是棉花，和煦温暖。

秋枫落叶

花艺设计：Donna
摄影师：Donna
图片来源：Ukelly Floral无咖俐花艺（广东·广州）
花　材：枫叶、马蹄莲、蓝盆花（松虫草）、乒乓菊、黄连木
色　系：复古色

枫叶是秋天的象征，已掉光叶片的果实更把秋天景象描绘得更深刻，此刻，想在满地枫叶的路上留下一幅画像。

红意

花艺设计：会会
摄影师：会会
图片来源：Ms.One花艺（四川·成都）
花　材：花毛茛、银莲花、清香木、绣线菊
色　系：红色

新年将近，点点红意，焕一束生机。

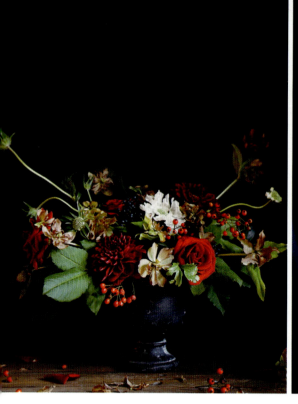

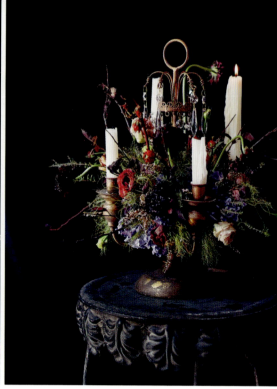

Vintage Candle Stick

花艺设计：Ivy 林淇
摄 影 师：HeartBeat Florist
图片来源：HeartBeat Florist（广东·广州）
花　　材：绣球、蓝盆花（松虫草）、玫瑰茄、黑种草、洋桔梗
色　　系：复古色

复古做旧烛台，搭配暗红色的玫瑰茄及松虫草，利用紫色的绣球打底衬托深色花材的神秘感，咖啡色调的洋桔梗带出浓浓复古感。

暮夜如斯

花艺设计：蒋晓琳
摄 影 师：刘智
图片来源：蒋晓琳（四川·成都）
花　　材：大丽花、蔻葵、玫瑰、蓝盆花（松虫草）、蔷薇果
色　　系：红色

我喜欢所有不彻底的事物，阑珊的灯，微暗的火，日光中的雨，或仅仅是等着暮色从四面聚合。

焰

花艺设计：33子
摄影师：33子
图片来源：APRÈS-MIDI（广东·佛山）
花　　材：非洲菊、马蹄莲、尤加利叶、芦苇、玫瑰、小菊
色　　系：红色

红艳的色泽，勾勒出复古情怀，绽放出如火的青春。最适宜摆在美式典雅的空间里，与古朴的桌台相映衬，移步换景间，都是一幕写意描绘。

293
The 293rd day

294
The 294th day

蝴蝶夫人

花艺设计：蒋晓琳
摄影师：刘智
图片来源：蒋晓琳（四川·成都）
花　　材：大丽花、蒐葵、蓝盆花（松虫草）、花毛茛、丁香、黑莫迷、喷泉草、山茶叶、鹅掌柴
色　　系：红色

歌剧落幕后，你垂着裙摆站在空无一人的舞台。所谓优雅，不是与生俱来的身姿和面影，而是蝴蝶到来前漫长的兀自等待。

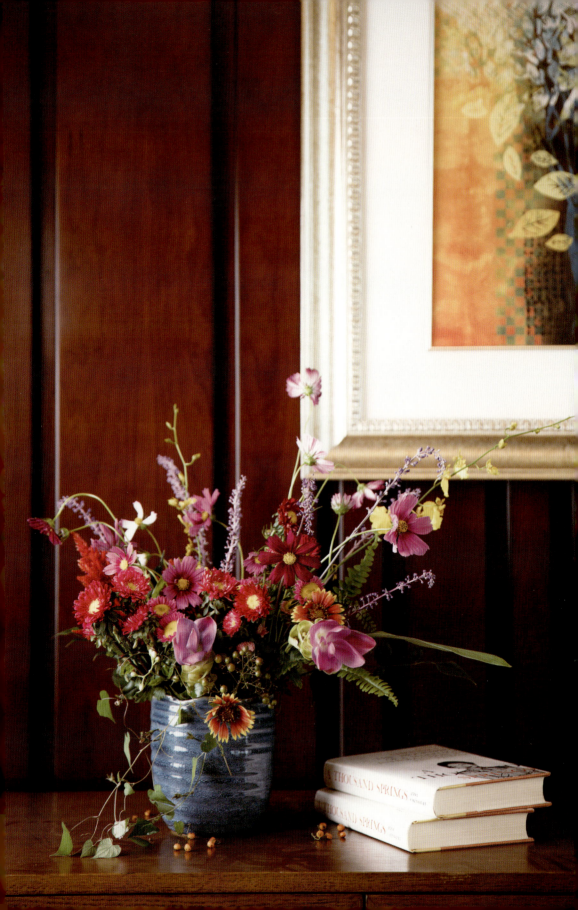

自由之歌

花艺设计：Echo
摄影师：晓雪
图片来源：Echo Studio（广东·深圳）
花　　材：百合、红叶李、火棘、蝴蝶兰、尾穗苋、绣球、茶花叶
色　　系：红色

自由是扎根于现实，然后奋力地向上生长。

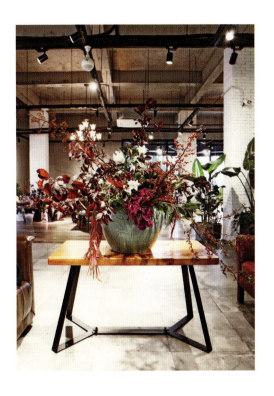

冬

花艺设计：海燕
摄影师：朱卿
图片来源：Encounter Flower Design Studio遇见花艺工作室（江苏·苏州）
花　　材：翠菊、波斯菊（格桑花）、麦冬、肾蕨、姜荷花、鸡冠花
色　　系：紫红色

阴冷漫长的冬天，冰凉了整个城市，窗外寒风瑟瑟，插一束暖暖的花，随意看看书橱里闲置已久的书，回忆春的温暖。红色翠菊与玫色格桑花、紫色麦冬和姜荷花色系协调，翠菊黄色的花心和格桑花的花心、花边与跳舞兰遥相呼应，整体花艺色调活泼热烈，花材造型上选取块状、线形、多瓣等等不同形状，让作品内容更饱满。

295 The 295th day

296 The 296th day

夜·上海

花艺设计：小松
摄影师：小松
图片来源：小松花艺工作室 SONG FLEUR（北京）
花材：大丽花、玫瑰、鸡冠花、蔷薇果
色系：红色

旷世的浮华，脱离了现实，恍惚间在夜上海的某个角落里浅斟低酌。蔷薇果枝条的张扬，大丽花的厚重，配上随意的鸡冠花，偶尔在屋子可以营造一个特别的景致，过一天特别的日子。

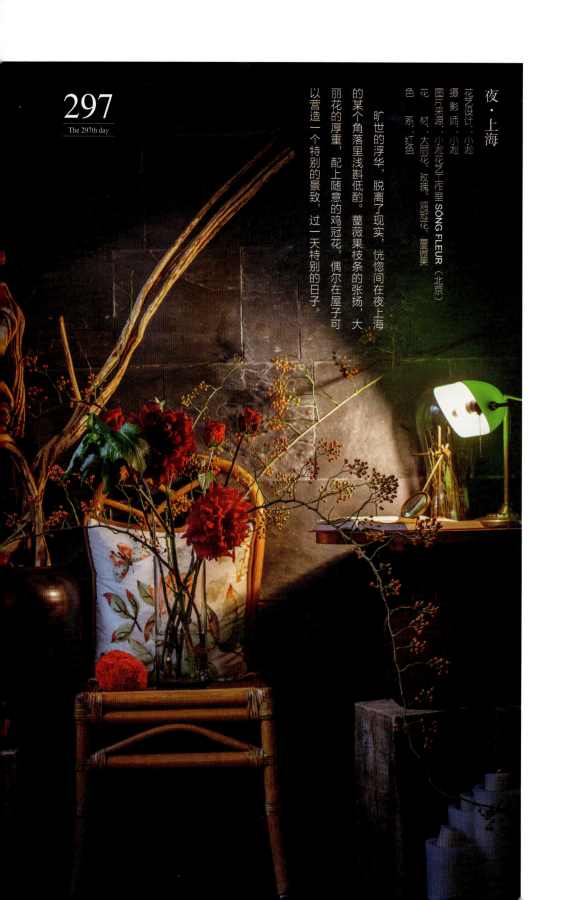

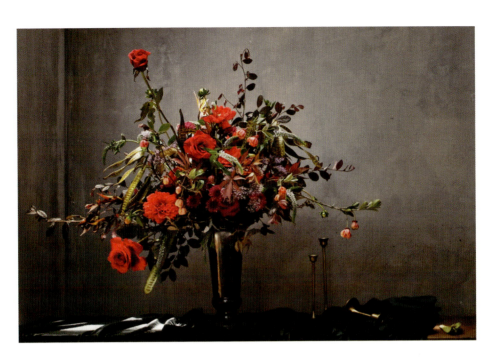

298 The 298th day

炙热

花艺设计：Ivy 林淇
摄影师：HeartBeat Florist
图片来源：HeartBeat Florist（广东·广州）
花　材：玫瑰、大丽花、穗花、夕雾、多头小菊、红花檵木、皂角
色　系：暗红色

用深沉突显你的炙热：最接近黑色的叶子，用最火红的玫瑰，光影照射，时而暗黑，时而火红。

299 The 299th day

成熟的心

花艺设计：文文
摄影师：PAUL
图片来源：LOVESEASON恋爱季节（广东·佛山）
花　材：枫叶、绣球、大星芹、绒毛饰球花
色　系：复古红色

因为在秋天，枫叶红了，红色的枫叶如一颗成熟的心，是那么的温暖。两颗心，火红的爱情。

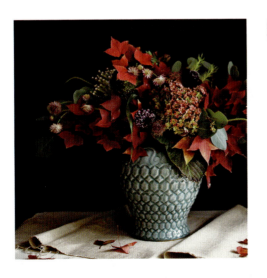

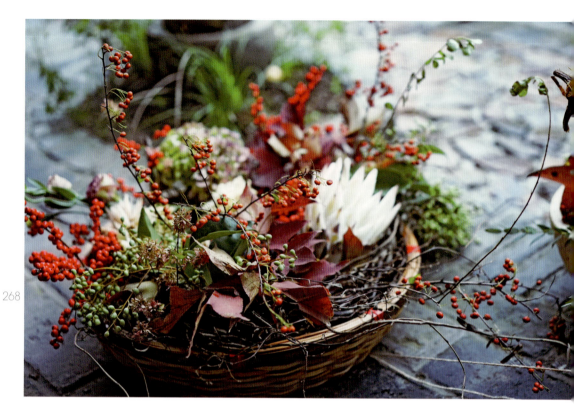

秋收

花艺设计：萱毛
摄影师：R
图片来源：R SOCIETY玫瑰学会（江苏·宜兴）
花　材：帝王花、冬青、女贞、绣球、枫叶
色　系：红色

一篮子丰收的喜悦，随意地放在屋里任何一个角落，都会给人惊喜。

300

The 300th day

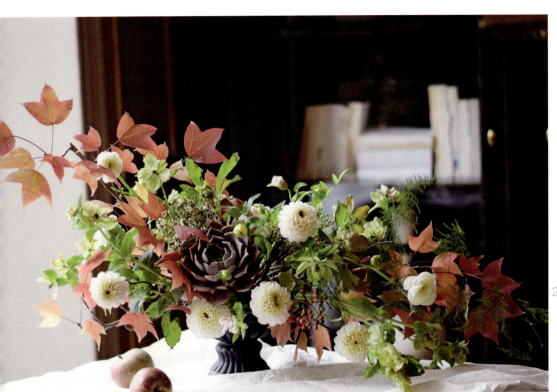

时光之物

花艺设计：刘刘
摄影师：Joe
图片来源：名花有主花艺生活馆（四川·成都）
花材：枫叶、大丽花、蜀葵、蜡花（澳洲蜡梅）
色系：复古色

收获的季节，圆桌前的餐食，有窗外硕果累累的田野，有孩子天真的笑脸，还有桌面少不了的风景，它是这个季节赋予的生命之物。

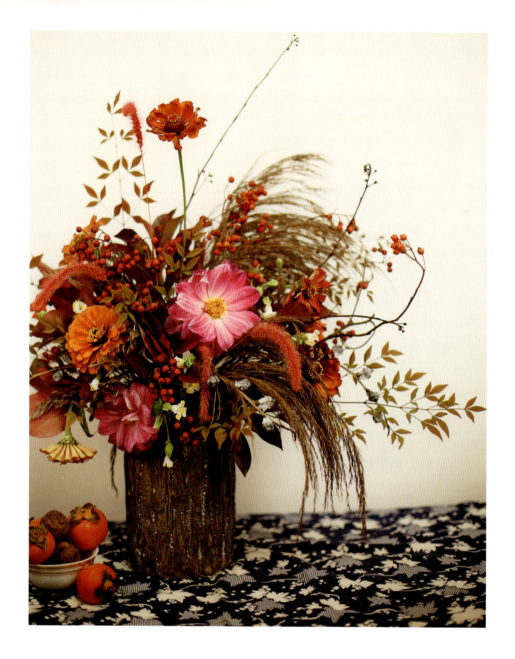

外婆的窗台

花艺设计：罗隽
摄　影　师：罗隽
图片来源：芙拉花趣（四川·成都）
花　　　材：大丽花、百日草、蔷薇果、狗尾草、南天竺、芦苇
色　　　系：复古红色

那张蓝色的老花桌布和像从山里肆意生长出来的山花，总让我想起外婆的窗台，那老旧的窗棂，发黄的窗纸，还有清冽的阳光下熟透的柿子。

凝望

花艺设计：Angel
摄影师：Angel
图片来源：Adele Hugo概念店（福建·厦门）
花　材：绣球、红宝石、天堂鸟、大丽花、小菊、六出花（水仙百合）、兰花
色　系：红色

品味、端详那至美的气息，如同少女低吟浅唱，婉转绵长，竟使我止不住凝望，却不忍目光划断这抹温存，便静止于这幅柔美的画卷之下。适合放在卫生间的一瓶花。

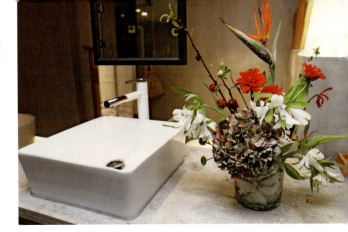

在一起

花艺设计：可媛
摄影师：可媛
图片来源：豆蔻（江苏·南京）
花　材：大丽花、花毛茛、松果菊、蔷薇果、尤加利叶
色　系：红色

我可爱的院子，需要这样一束花来衬。

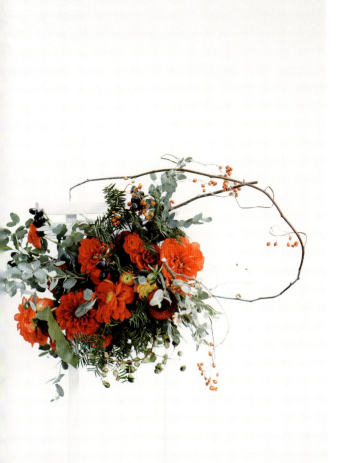

303
The 303rd day

304
The 304th day

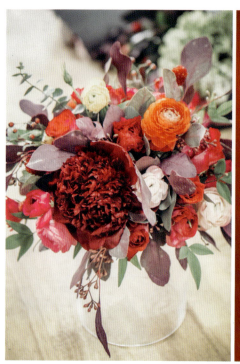

New Year

花艺设计：JARDIN DE PARFUM
摄影师：JARDIN DE PARFUM
图片来源：JARDIN DE PARFUM（上海）
花　材：非洲菊、郁金香、花烛、玫瑰、刺芹、兜兰
色　系：红色

低调的奢华

花艺设计：小松
摄影师：小松
图片来源：小松花艺工作室 SŌNG FLEUR（北京）
花　材：芍药、尤加利叶、花毛茛
色　系：红色

复古红色的尤加利叶，搭配硕大的芍药一朵，橙色的花毛茛作为过渡，低调又奢华，适合欧式家居环境。

305 The 305th day

306 The 306th day

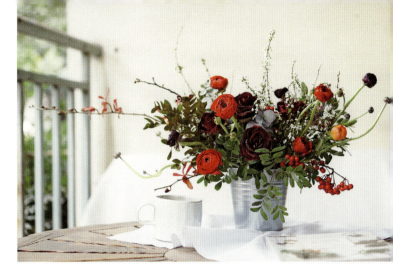

307

The 307th day

暖冬

花艺设计：会会
摄影师：李丹
图片来源：Ms.One花艺（四川·成都）
花材：花毛茛、玫瑰、万代兰、清香木
色系：红色

红红的暖，悄悄驱赶着冬天的寒。

308

The 308th day

春天

花艺设计：33子
摄影师：33子
图片来源：APRÈS-MIDI（广东·佛山）
花材：非洲菊、郁金香、荚蒾、蓝雪花、玫瑰
色系：红色、蓝色、黄色

缤纷的色彩带来春天的气息，家里搭配灿烂的花朵使整个家都生机勃勃。生活要有花，像拥有了美丽的小花园，缤纷又美丽，幸福感油然而生。

309

The 309th day

秋色

花艺设计：鸥子
摄影师：鸥子
图片来源：BeeFlower花蜜蜂的花园（北京）
花材：鸡冠花、小丽花、单瓣紫罗兰、小菊、康乃馨、鸟柏果、多肉花剑
色系：红色

中秋节的上午，阳光很暖，静静地插花，很少用到许多红色在一起的组合，可能是受节日的影响，鸡冠花和小丽花是秋天最常见的花材，整个作品的花材也都是最应季的，就像秋日的暖阳。

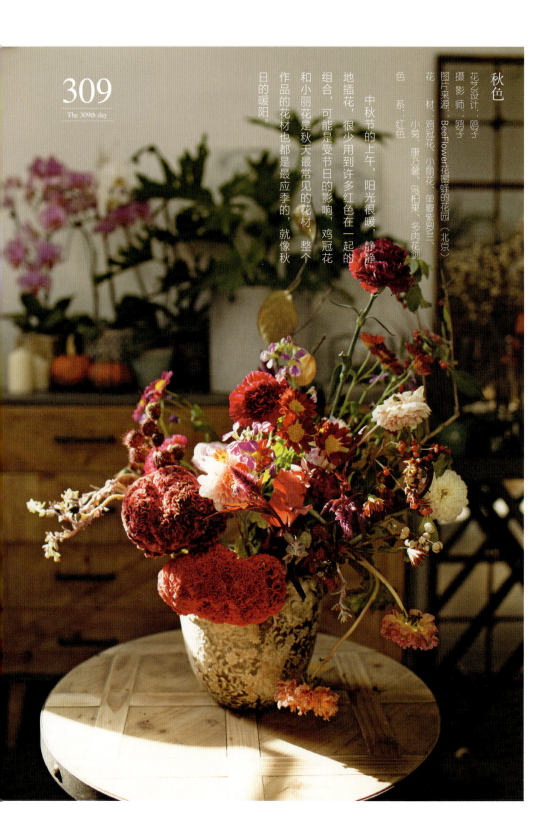

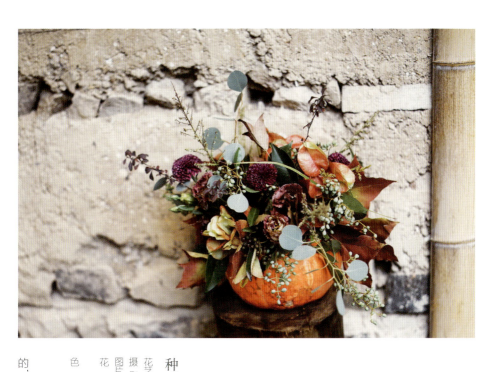

310
The 310th day

种瓜得豆

花艺设计：可媛
摄影师：可媛
图片来源：豆蔻（江苏·南京）
花　材：洋桔梗、乒乓菊、栾树叶、尤加利、南瓜
色　系：复古色

南瓜吃完了，空着怪可惜的，用来插花正好。

311
The 311st day

Warm and Elegant

花艺设计：漠
摄影师：漠
图片来源：UNE FLEUR（北京）
花　材：芍药、朱顶红、玉兰、洋桔梗、银叶菊、尤加利叶
色　系：红色

一场宴会暗藏着女主人的品位。花儿、餐碟、桌布、装饰，精致与随意并存，温润优雅。一袭真丝礼服抑或纯麻、纯棉的衣可以和它相搭配。一场晚宴，也犹如一个女人，温暖却又有一点肆意。

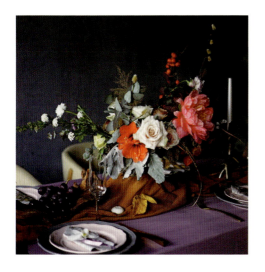

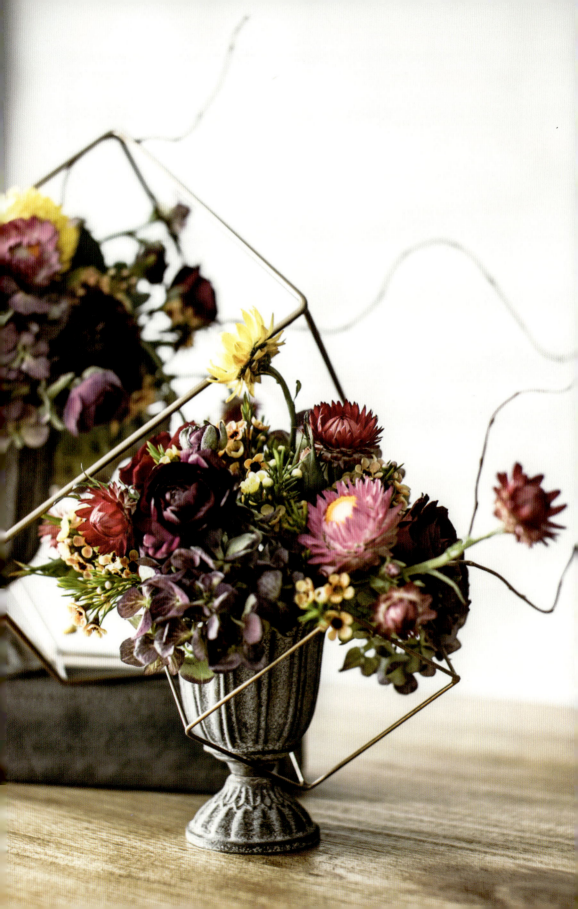

南瓜山谷

花艺设计：希宝宝
摄影师：希宝宝
图片来源：舍怡花研Should We Flower（四川·成都）
花　材：火棘果、玫瑰、针垫花、迷你南瓜
色　系：橙色

常见的食材，可与花和山果产生美妙的碰撞。给居室添些意趣。

一样

花艺设计：丹丹
摄影师：椿晓视觉
图片来源：三卷花室（广西·南宁）
花　材：绣球、玫瑰、麦秆菊、蜡花（澳洲蜡梅）、花毛茛
色　系：复古色

总以为我们可以长成与父母完全不一样的个体，但低头停歇时，却能在脚下的影子里看见父母的样子。

312
The 312nd day

313
The 313rd day

维也纳

花艺设计：KEN
摄影师：@Luna.w
图片来源：FAIRY GARDEN仙女花店（江苏·南京）
花　材：玫瑰、风铃草、黄刺梅、洋桔梗、尤加利叶
色　系：红色

如果非要表达这份美丽，我想，当你置身于维也纳金色大厅聆听另一个世界的美妙时，我们所要表达的，就如这般。

314
The 314th day

315
The 315th day

爱巢

花艺设计：不远ColorfulRoad
摄影师：不远ColorfulRoad
图片来源：不远ColorfulRoad（甘肃·兰州）
花　材：朱顶红、大丽花、郁金香、蔷薇
色　系：红色

筑在巢中的爱，深沉却又热烈，没有牢笼的束缚，只为你绽放一世芳华。

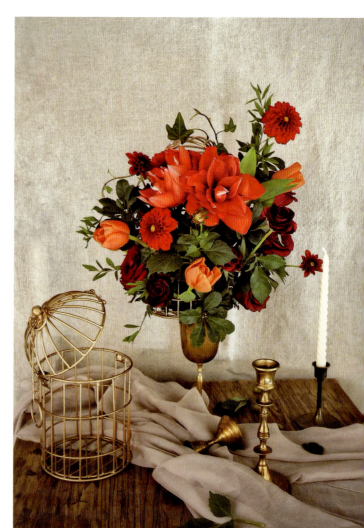

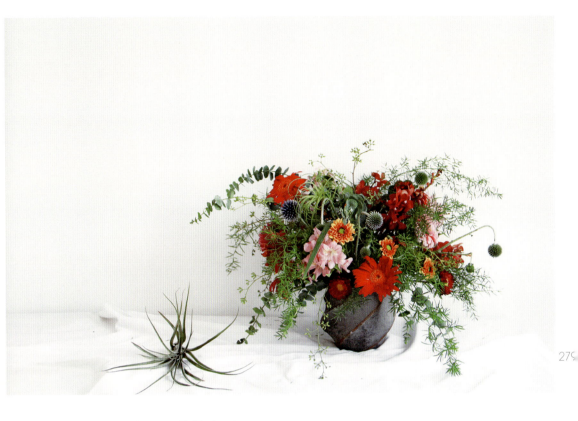

留夏

花艺设计：小熊Kokuma
摄 影 师：学员小青
图片来源：小熊故事独立设计花艺工作室（陕西·西安）
花　　材：非洲菊、白日草、六出花（水仙百合）、千代兰、小菊、刺芹、尤加利花蕾、天门冬、尤加利叶
色　　系：红色

以古典瀑布造型为基础，选用最普通常见的花材，运用很多不同质感的、下垂的、四面八方流出的线条，营造出轻盈、流动的自然意境。

等你来

花艺设计：小松
摄影师：小松
图片来源：小松花艺工作室 SONG FLEUR（北京）
花　材：南天竹、芍药、玫瑰
色　系：紫红色

高脚花瓶，均匀地分布着紫红的芍药，家宴中选圆形的经典造型，肯定不会错。

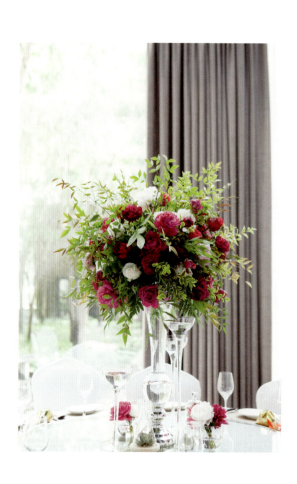

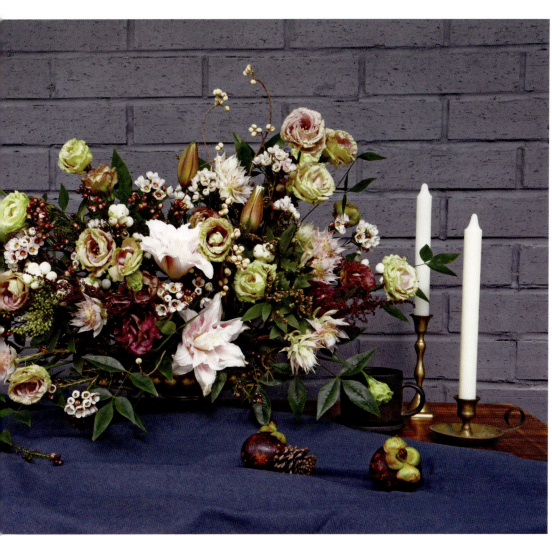

Vintage

花艺设计：SuperFlora姝派花店
摄影师：SuperFlora姝派花店
图片来源：SuperFlora姝派花店（山东·青岛）
花材：重瓣百合、洋桔梗、娇娘花、雪果、蜡花（澳洲蜡梅）、山里红、南天竹、冬青果
色系：复古色

复古系配色，充满古典感，经典重现。万事皆轮回，轮回即永恒。古铜的烛台和花器，古铜色的花丛中跳跃着星星点点的蜡花苞和冬青果，既有美式田野的不羁，也有欧洲古典的奢华，自然复古两相宜。花就是这样，任时光变迁，也不论身在哪里，都自顾绽放。

317
The 317th day

318
The 318th day

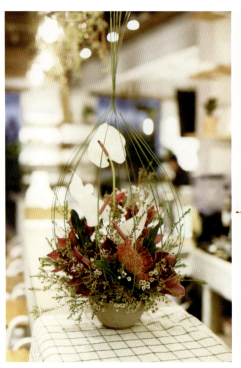

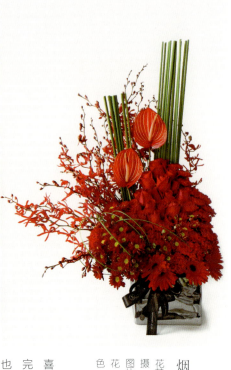

烟火乐园

花艺设计：光合实验室
摄 影 师：光合实验室
图片来源：光合实验室（四川·成都）
花　　材：火焰兰、花烛、小菊、刚草、玫瑰、水烛叶
色　　系：红色

节日，我们终于能够用鲜花来一场焰火，一场新的惊喜。让一年的快乐达到最高的顶点，让友情、爱情得到最完满的祝福；焰火，绚烂的色彩，为城市上空点亮光彩，也是庆典不可或缺的盛大见证。

自由

花艺设计：小院
摄 影 师：一朵小院
图片来源：一朵小院（北京）
花　　材：花烛、针垫花、刚草、春羽叶、大花蕙兰、蜡花（澳洲蜡梅）
色　　系：红色

刚草做成的圆形小笼，将花插入其间，花烛挺立着，几支澳洲蜡梅伸出笼外，仿佛在寻找自由。

319
The 319th day

320
The 320th day

Vintage Dahlia Vase

花艺设计：Ivy 林淇
图片来源：Heart-Beat Florist（广东·广州）
花材：大丽花、花毛茛、尤加利叶、红花檵木、绣线菊、青尾叶、尾穗苋
摄影师：Heart-Beat Florist
色系：酒红色

春节前的南方城市满满的大丽花，深红、双色，卷卷又丰满的花瓣让人感觉幸福。而花毛茛有着可爱的模样，与丰满的大丽花完全不同，如同少女与少妇，俏皮与性感。用丰富多彩的叶子拥抱两种截然不同的花材，让她们肆意生长蔓延。

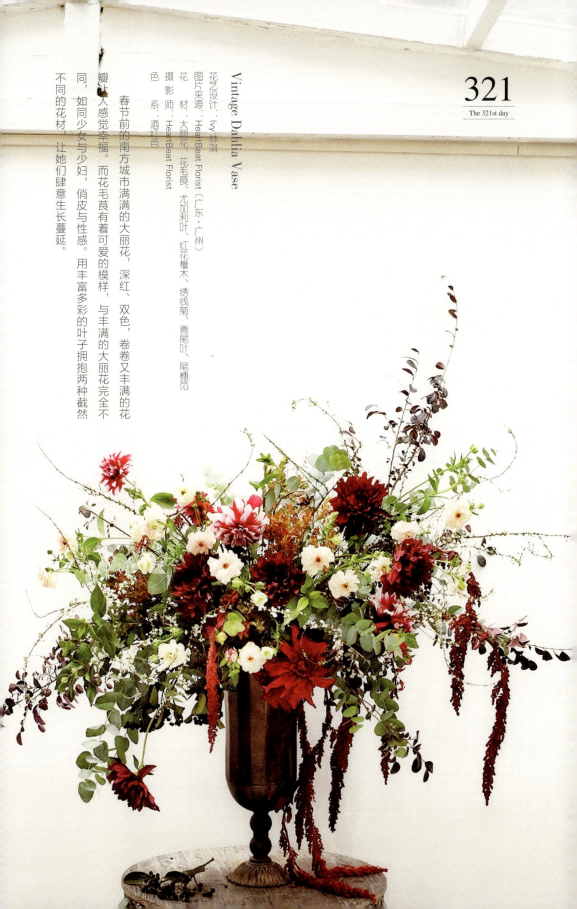

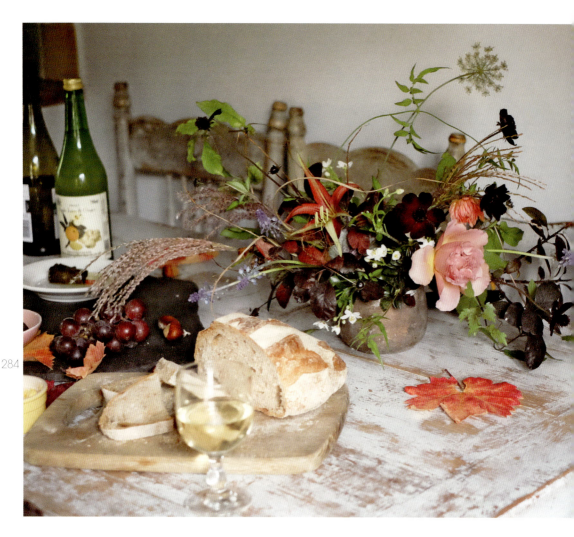

Jo

花艺设计：Ivy 林淇
摄影师：HeartBeat Florist
图片来源：HeartBeat Florist（广东·广州）
花材：朱顶兰、玫瑰、黄栌、葡萄风信子、蕾丝花、常春藤、芦苇、素馨叶、小菊
色系：复古红色

去诺里奇就是为了与Jo相遇。在她的花园里采集各种神奇的花材，自带复古色调、咖啡色调的花草，干枯的芦苇，做出飘逸感满满的美式花艺设计。有别于常见的美式花艺，轻盈、随性是我想表达的。

一往情深

花艺设计：漠
摄 影 师：Daisy
图片来源：UNE FLEUR（北京）
花　　材：玉兰、郁金香、芍药、玫瑰、银叶菊、鸢尾
色　　系：粉色

情不知所起，一往而深。

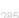

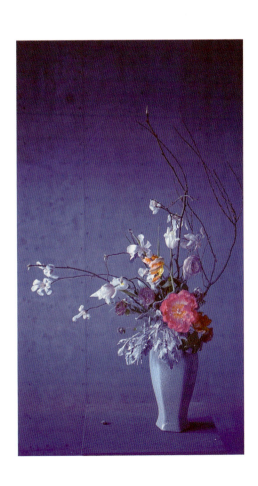

322
The 322nd day

323
The 323rd day

324 / 325
The 324th day / The 325th day

彼岸花

花艺设计：漠
摄影师：Daisy
图片来源：UNE FLEUR（北京）
花材：石蒜、马蹄莲、菟葵、针垫花、蓝盆花（松虫草）、大星芹
色系：复古色

生生相恋，世世轮回。一切死亡我都已经历过，一切死亡我都愿再度感受。这就是彼岸花精神。

野生的华丽

花艺设计：Ivy 林淇
摄影师：HeartBeat Florist
图片来源：HeartBeat Florist（广东·广州）
花材：野生凌风草、大丽花、洋桔梗、红花梨子木
色系：复古色

用野草搭配高贵的紫红色，挑选自带红色的野草，搭配红色叶子，让天然的红色与大丽花相互呼应，避免玫红与金色花器相搭显得俗气。加入烟紫色的洋桔梗，让色调更显高级。

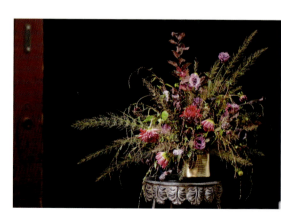

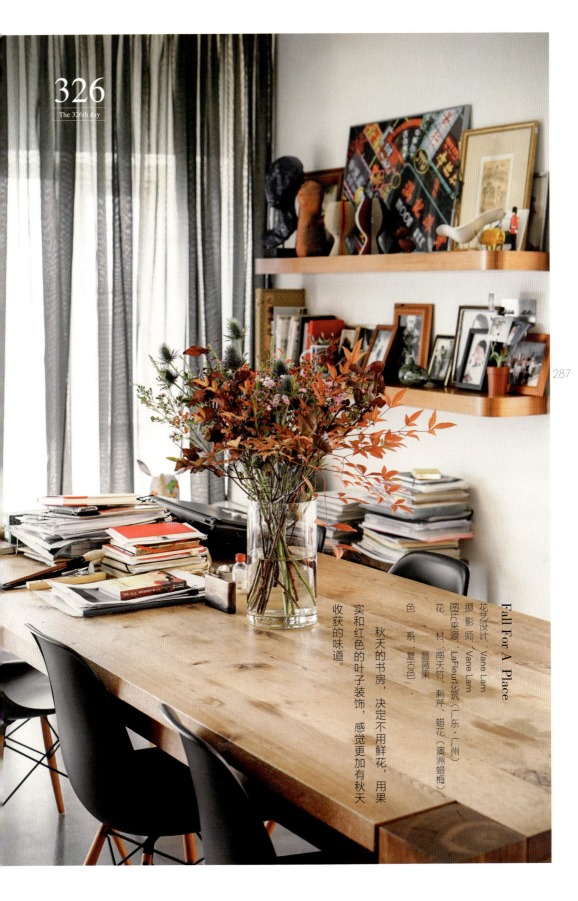

Fall For A Place

花艺设计：Vane Lam
摄影师：Vane Lam
图片来源：LaFleur花筑（广东·广州）
花材：南天竹、刺芹、蜡花（澳洲蜡梅）、蔷薇果
色系：复古色

秋天的书房，决定不用鲜花，用果实和红色的叶子装饰，感觉更加有秋天收获的味道。

迟暮

花艺设计：赵婵娟
摄影师：赵婵娟
图片来源：优简BestSimple（陕西·西安）
花材：玫瑰、芦苇、天门冬、喷泉草、尤加利叶、商陆、石蒜
色系：红色

下午4点是一天中最美的时刻，夕阳的余晖落在窗边老旧的板凳上，整个房间就像一位迟暮之年的老人，向你娓娓道来回忆中那些难忘的故事。蓝色的花器带着斑驳的痕迹，桌花的主色调红色非常夺目，看一眼便忘不了，就像那些念念不忘的故事。此款桌花适用于家中的阳台、客厅、玄关等空间的布置。

满满秋色

花艺设计：赵子傲
摄影师：赵子傲
图片来源：花艺师赵子傲（北京）
花材：大丽花、芦苇、红玫瑰、洋桔梗、鸡冠花、龙柳、尤加利叶
色系：红色

花艺已成为生活美学必不可少的部分，有了花，仿佛家中的空气也弥漫着美好的味道，将不同花材剪成高低错落的样子，随意地放进花瓶就是装饰客厅茶几的花，把满满的秋色带回家。

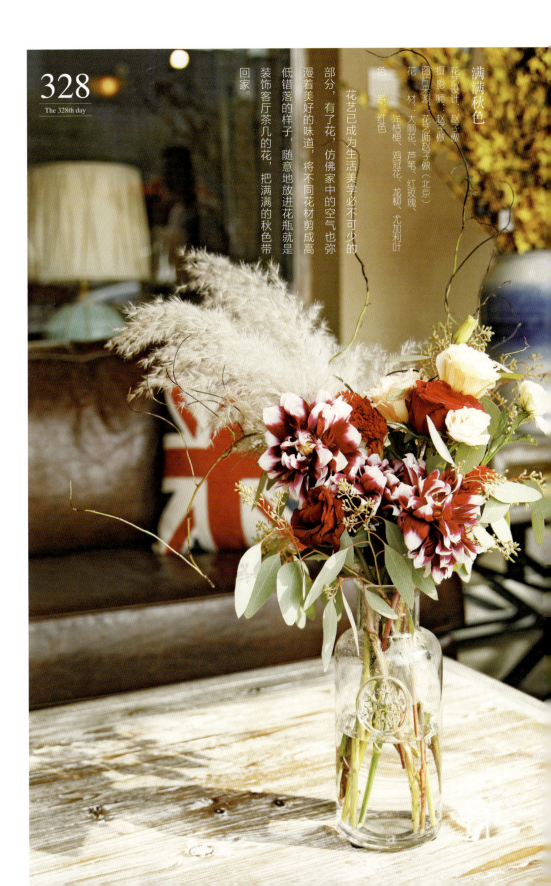

329 / 330

The 329th day / The 330th day

调色盘

花艺设计：漠
摄影师：漠
图片来源：UNE FLEUR（北京）
花　材：芍药、黄栌叶、玫瑰、绣球、马蹄莲、郁金香、洋甘菊
色　系：橙红色

绚烂的花园，仿佛是大自然打翻了调色盘，花、草、风、光都是它的颜料与画笔，论艺术造诣，谁又比得上它呢？一切都是恩赐，大地的恩赐。

红屏

花艺设计：Ykki
摄影师：Ykki
图片来源：鸳鸯里（广东·东莞）
花　材：绣球、玫瑰、绒毛饰球花、景天、蜡花（澳洲蜡梅）、散尾葵
色　系：红色

选用有张力的叶材和枝材在空间上做最大程度的延展，加上红色系的花材呼应器皿的颜色。也许这组花儿并不是和这个器皿最衬的，但也表现了它的可能性。人生就是一个探索的过程，生活需要不断去尝试，发现种种有趣。

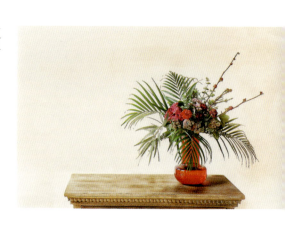

暖冬

花艺/设计：Song
摄影师：Song
图片来源：MAX GARDEN（湖北·武汉）
花　材：马蹄莲、冬青、花毛茛、花烛（火鹤）、鸡冠花、绣线菊
色　系：红色

接近过年时节，暗红色系桌花配金色花器，是人们眼中最为喜庆的色系。作品加入欧式的元素以及自然风的插花风格，让原本中规中矩的年味时尚不少。

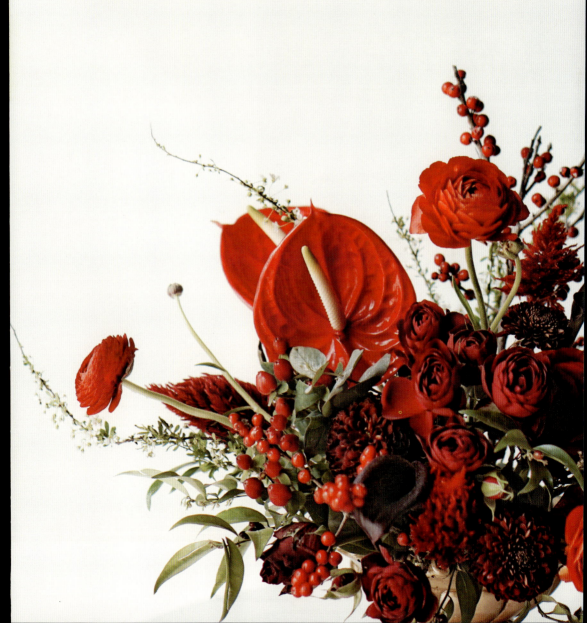

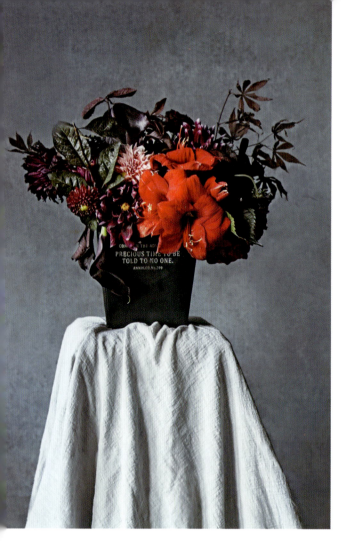

红海的诱惑

花艺设计：漠
摄影师：Daisy
图片来源：UNE FLEUR（北京）
花　材：朱顶红、大丽花、枫叶、马蹄莲、绣球
色　系：复古红色

世界上最炙热的角屿透着诱惑与孤寂，海底的炙热层层翻滚，腾起层层迷雾，雾气散去，幻化出这片红色的海底森林，神秘而充满诱惑，透着危险却也无法抵挡它的魅力。

332
The 332nd day

333
The 333rd day

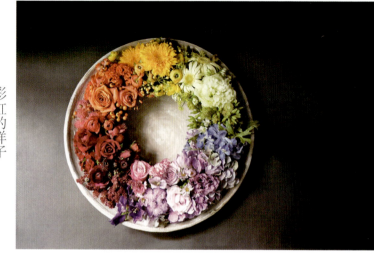

彩虹的样子

花艺设计：大虹
摄影师：大虹
图片来源：GarLandDeSign（广东·深圳）
花　材：非洲菊、花毛茛、绣球、鸡冠花、石竹
色　系：缤纷色

自然现象中最爱彩虹，像梦一样虚幻，美好。

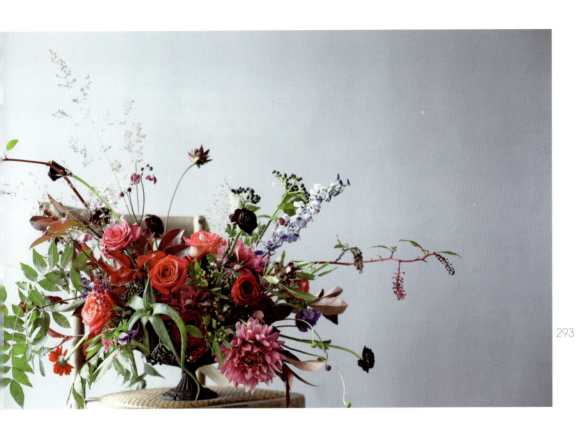

线条之美

花艺设计：夏日蔷薇红舞鞋
摄影师：小李哥
图片来源：夏日蔷薇花艺（四川·成都）
花　材：大丽花、银莲花、马蹄莲、花毛茛、玫瑰、红叶、飞燕草
色　系：复古红色

随意摘来田野的野棉花，配合玫瑰、芦荟、马蹄莲、大丽花、飞燕草，表达山野之间的线条之美。

九月一日

花艺设计：可媛
摄影师：可媛
图片来源：豆蔻（江苏·南京）
花　材：蔷薇、乒乓菊、小菊、木百合、米花、狗尾巴草、红花檵木
色　系：复古色

九月的第一天，深一点的红，浅一点的红，更深一点红，想把夏天的热度与浓烈凝聚得更久一些。

335
The 335th day

336
The 336th day

夜华

花艺设计：One Day
摄影师：One Day
图片来源：One Day（福建·福州）
花　材：蓝盆花（松虫草）、尾穗苋、南天竹、玫瑰、花毛茛
色　系：红色

累世情缘，谁捡起？谁抛下？谁忘前尘？谁总牵挂？恩怨纠葛如浮云飘过。

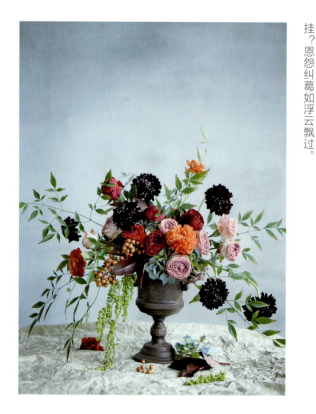

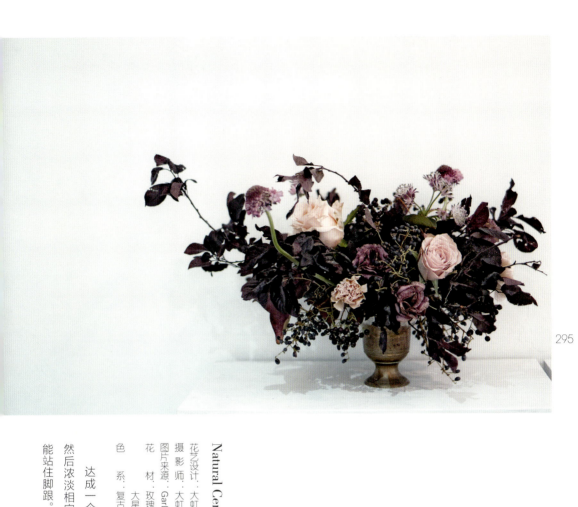

Natural Centerpiece

花艺设计：大虹
摄影师：大虹
图片来源：GarLandDeSign（广东·深圳）
花　材：玫瑰、洋桔梗、康乃馨、蓝盆花（松虫草）、大星芹、紫叶李
色　系：复古色

达成一个色调统一的最好方式是决定一个色彩，然后浓淡相宜的进行搭配调整，上浅下浓，看起来更能站住脚跟。

338

The 338th day

秋天的尾巴

花艺设计：不远ColorfulRoad
摄影师：不远ColorfulRoad
图片来源：不远ColorfulRoad（甘肃·兰州）
花材：康乃馨、郁金香、花毛茛
色系：复古色

尽管秋天已经结束，但叶子发黄还未落完，赶紧抓住秋天的尾巴，做一款复古调调的花，落配破损的陶罐，散落着的，是自由的调调。

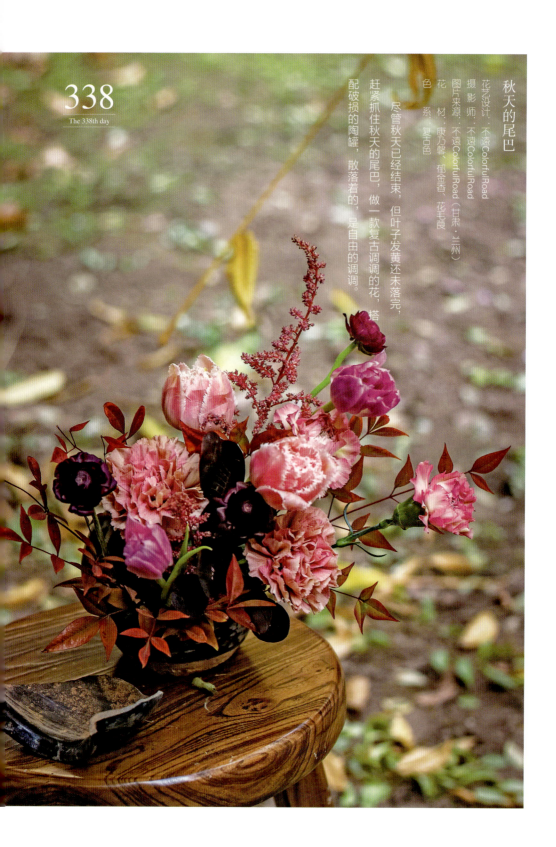

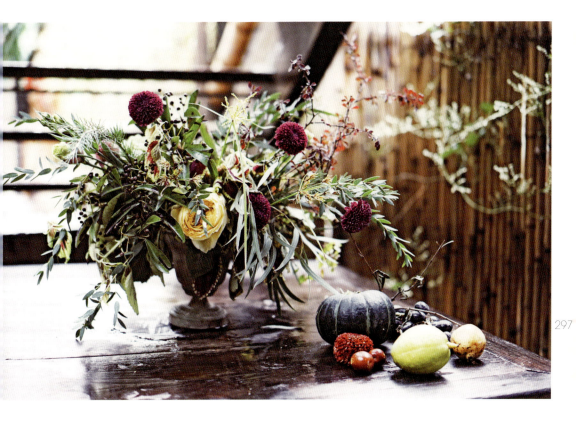

花舞山涧

花艺设计：可媛
摄影师：可媛
图片来源：豆蔻（江苏·南京）
花　材：玫瑰、乒乓菊、洋桔梗、野草
色　系：复古色

灯，哗的全亮了，擦一根火柴，花影在烛光下起舞，成为一次愉快晚宴中的必不可少。

魅影

花艺设计：One Day
摄影师：One Day
图片来源：One Day（福建·福州）
花材：地肤、铁线莲、蓝盆花（松虫草）、绣球、玫瑰、花毛茛、尤加利
色系：复古色

如花园般，各种丰富的花材，种满了院子，在清朗的月夜，这瓶花，如一抹魅影闪过。

340
The 340th day

341
The 341st day

秋天之美

花艺设计：Echo
摄影师：晓雪
图片来源：Echo Studio（广东·深圳）
花材：大丽花、梧桐叶、玫瑰、乒乓菊、花毛茛、洋桔梗、蓝盆花（松虫草）
色系：复古色

暗红、橙黄、浅黄使得作品的色彩像一幅油画，美丽却不张扬的大丽花有的低着头，有的羞涩地转过身，细细讲述秋天之美。

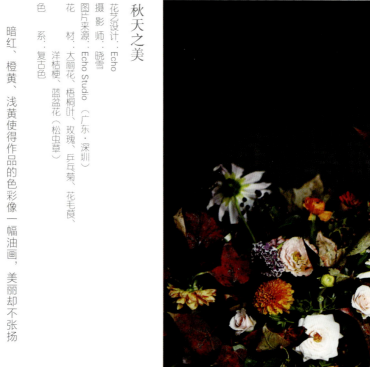

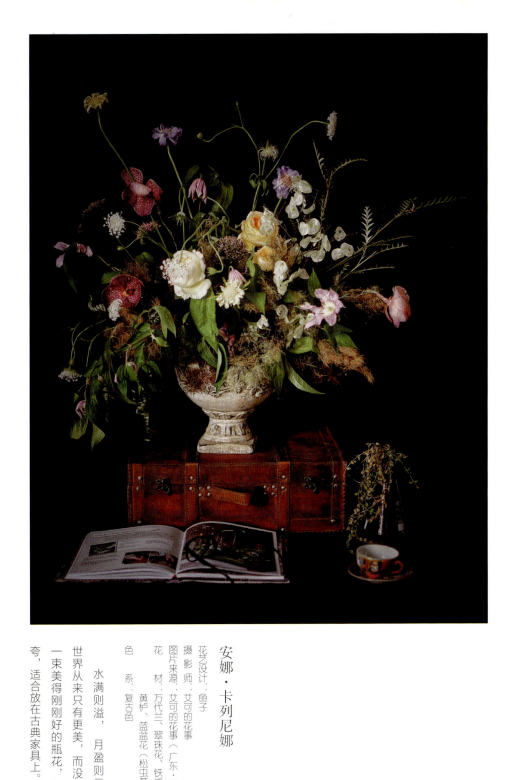

安娜·卡列尼娜

花艺设计：鱼子
摄影师：艾可的花事
图片来源：艾可的花事（广东·深圳）
花材：万代兰、翠珠花、铁线莲、黄栌、蓝盆花（松虫草）、多肉
色系：复古色

水满则溢，月盈则亏，这个世界从来只有更美，而没有最美。一束美得刚刚好的瓶花，张扬不浮夸，适合放在古典家具上。

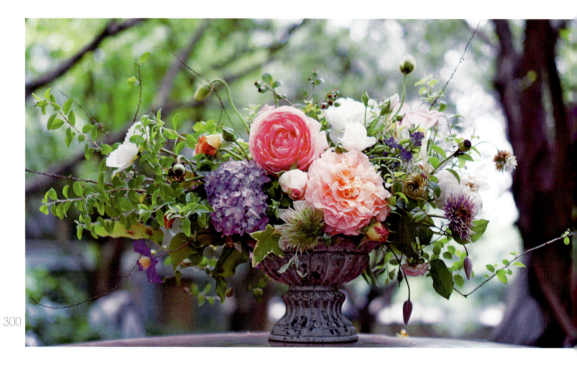

海蒂的花园

花艺设计：会会
摄影师：李丹
图片来源：Ms.One花艺（四川·成都）
花材：玫瑰、绣球、铁线莲、虞美人
色系：缤纷色

海蒂花园是丰富的、热情的、饱满的。这束直接从花园里采摘的素材做的瓶花，适合放在餐桌上。

343

The 343rd day

童年

花艺设计：Suli
摄影师：Suli
图片来源：Desire Floral（北京）
花　材：大丽花、玫瑰、鸡冠花、蓝盆花（松虫草）
色　系：缤纷色

小时候的天空是那么蓝，阳光下，小路上，马路边，嫩绿的草与成片的花丛，裙角飞扬的单纯时光。还记得当初陪你的那只小黄狗吗？

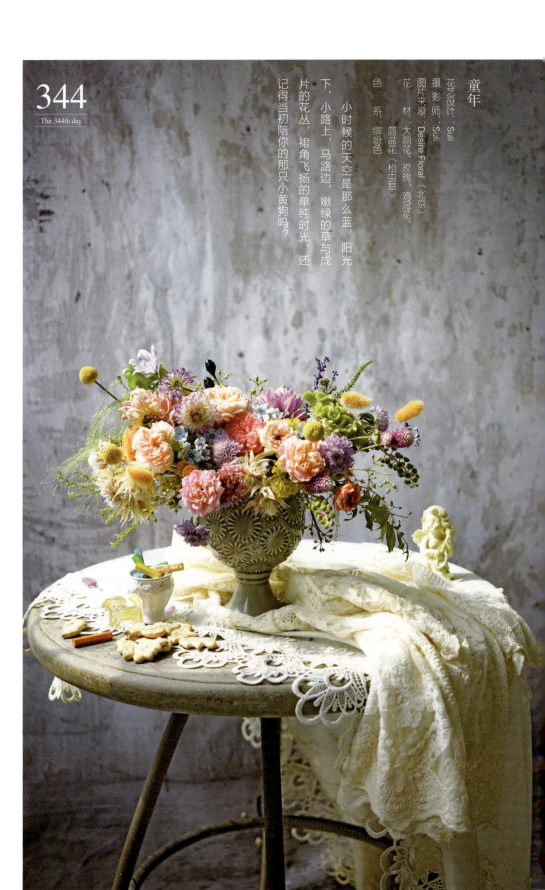

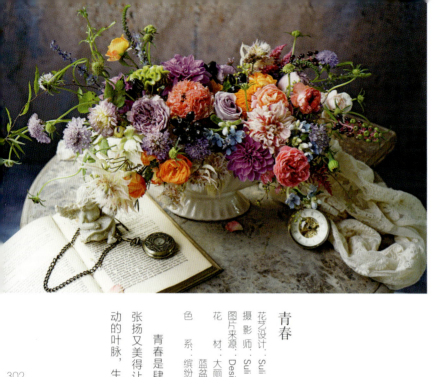

345 The 345th day
346 The 346th day

青春

花艺设计：Suli
摄影师：Suli
图片来源：Desire Floral（北京）
花　材：大丽花、菊花、蓝星花、蓝盆花（松虫草）
色　系：缤纷色

青春是肆意而绚丽的，它张扬又美得让人窒息。随风舞动的叶脉，生命在绽放。

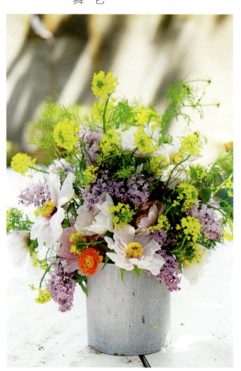

春之音符

花艺设计：喻廷香
摄影师：王腾皓
图片来源：DT设计（北京）
花　材：紫丁香、油菜花、花毛茛、牡丹
色　系：缤纷色

印象中南方的春色就是油菜花的点点鹅黄，漫走在油菜花海，只想歌唱，绿色中跳动的黄就是春天最美妙的音符。

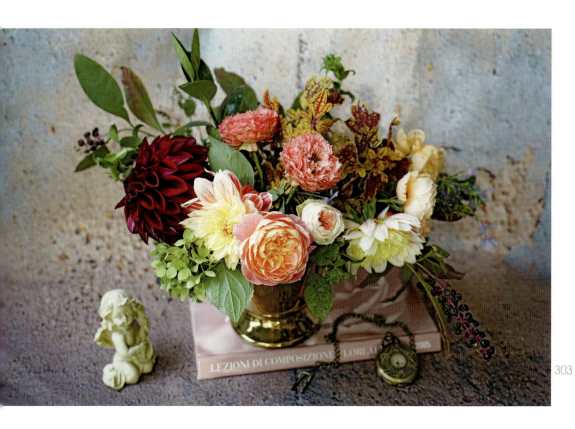

秋

花艺设计：Sui
摄 影 师：Sui
图片来源：Desire Floral（北京）
花　　材：大丽花、玫瑰、绣球、彩叶草
色　　系：缤纷色

在深秋的花园中剪下带着露珠的玫瑰，配上雍容却不咄咄逼人的大丽花。一抹浓浅相宜的绿色，是绣球带来的浓浓秋色。端庄得仿佛文艺复兴时期画家笔下的静物瓶花，安静优雅。

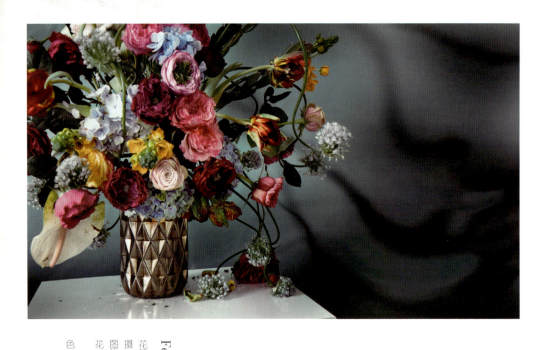

Femme Fatales 蛇蝎美人

花艺设计：JARDIN DE PARFUM
摄影师：JARDIN DE PARFUM
图片来源：JARDIN DE PARFUM（上海）
花材：花烛（火鹤）、大花葱、玫瑰、郁金香、绣球
色系：缤纷色

山间

花艺设计：爱丽丝花花园小筑
摄影师：爱丽丝花花园小筑
图片来源：爱丽丝花花园小筑（青海·西宁）
花材：山间采摘的花材
色系：复古色

一路下山，窗外的秋色让自己放空，山间的景致可以迷恋很久，这是山的馈赠。我不认识的植物，珍惜地剪下几支带走，一杯茶，有它相伴，可以留住这一抹秋色。

348
The 348th day

349
The 349th day

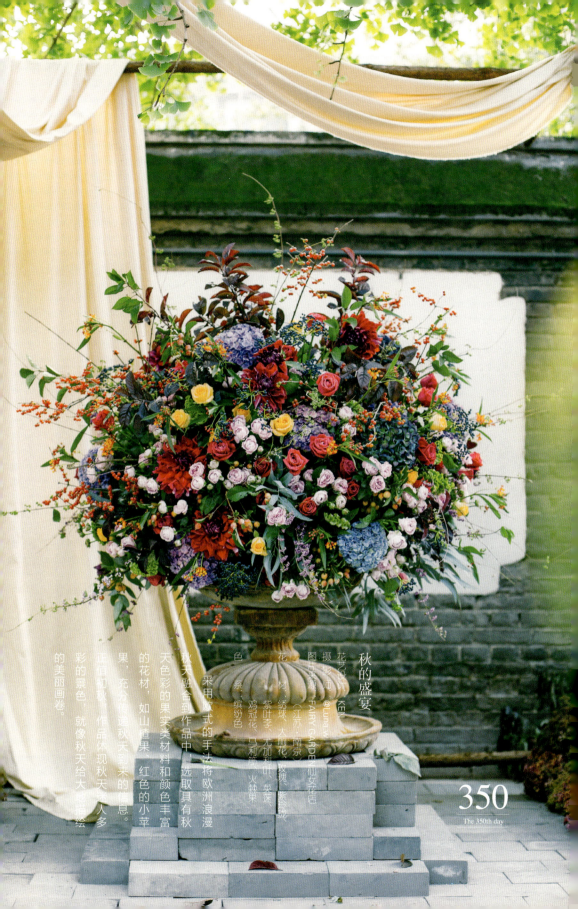

秋的盛宴

花艺设计 KEN
摄影师 @Luna.w
图片来源 FAIRY GARDEN 仙女花店（江苏·南京）

花材：绣球、大丽花、玫瑰、繁荣城、紫叶李、尤加利叶、菝葜、鸡冠花、马利筋、火棘果

色系：缤纷色

采用欧式的手法将欧洲浪漫秋天色彩融合到作品中，选取具有秋天色彩的果实类材料和颜色丰富的花材，如山楂果、红色的小苹果，充分传递秋天到来的信息。正值如秋，作品体现秋天给人多彩的景色，就像秋天给大地描绘的美丽画卷。

351

The 351st day

甜蜜糖果

花艺设计：思
摄影师：思
图片来源：3S Flowers Studio（北京）
花　材：大丽花
色　系：缤纷色

应季的本地花材总是那么讨喜，毫不犹豫地抱一大捧回家，插满花盆，仿佛春天就要来了。

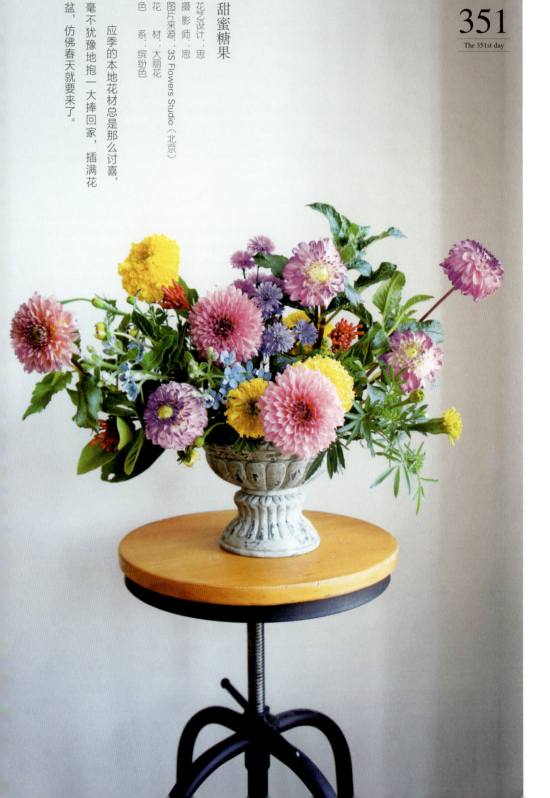

复古小时光

花艺设计：Suli
摄影师：Suli
图片来源：Desire Floral（北京）
花　材：金盏菊、玫瑰、尤加利叶、烟花菊、大丽花、薰衣草
色　系：缤纷色

在午后斑驳的阳光下，你对我说，满心的烂漫化作缤纷小花随你飞舞，我愿这时光永远停止。

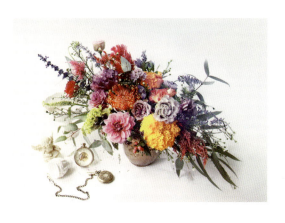

352
The 352nd day

353
The 353rd day

Emma Vase

花艺设计：Vane Lam
摄影师：Vane Lam & Wong CC
图片来源：LaFleur花筑（广东·广州）
花　材：康乃馨、玫瑰、花毛茛、穗花、尤加利叶
色　系：缤纷色

Emma是花瓶设计师的名字。很美好的花瓶，从遥远的瑞典漂洋过海来到我的手里，我用最艳丽的红色，最不起眼的配叶，让它有了更多想象的空间和生命力了。

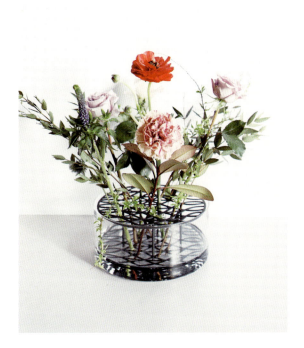

幻

花艺设计：漠
摄影师：漠
图片来源：UNE FLEUR（北京）
花　材：非洲菊、马蹄莲、花毛茛、金槌花（黄金球）、银叶菊、铁线莲
色　系：缤纷色

渐变的非洲菊犹如画作，梦幻且俏皮。看到这渐变非洲菊的一刹那，我仿佛进入了一个梦境，那是一个打翻了调色板的抽象世界，水彩的晕染，随着光与水不断变幻，那一瞬，迷失了自我，迷失在那幻境。

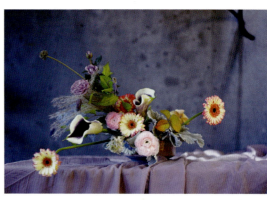

珍宝之匣

花艺设计：Suli
摄影师：Suli
图片来源：Desire Floral（北京）
花　材：鸡冠花、大丽花、金槌花（黄金球）、玫瑰
色　系：缤纷色

「Life is like a box of chocolates. You never konw what you're going to get.」人生有时就像满匣的珠宝充满满足，有时还会像得到潘多拉的魔盒般不幸，或是月光宝盒里太多的惆怅，愿所有人都能找到生命中属于自己的那份收获。

354
The 354th day

355
The 355th day

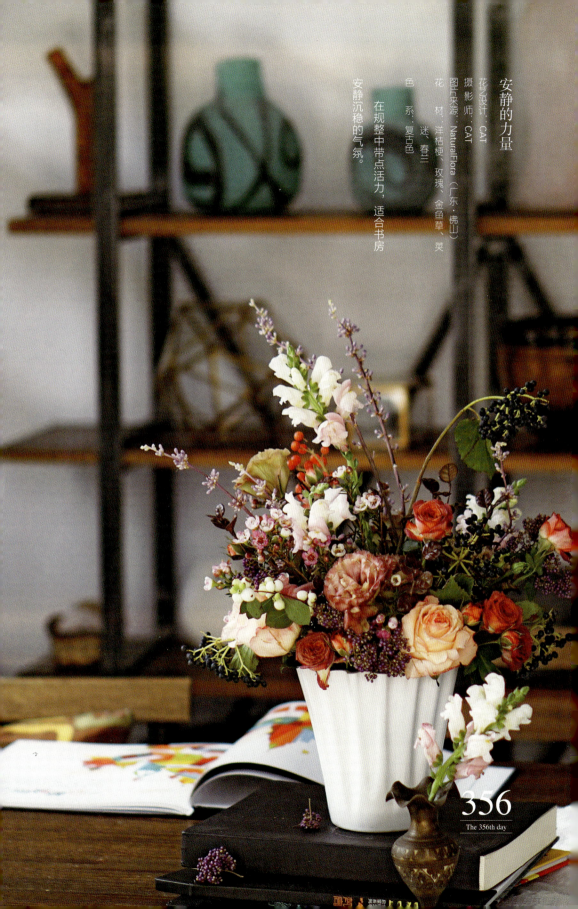

安静的力量

花艺设计：CAT
摄影师：CAT
图片来源：NaturalFlora（广东・佛山）
花材：洋桔梗、玫瑰、金鱼草、荚迷、春兰
色系：复古色

在规整中带点活力，适合书房安静沉稳的气氛。

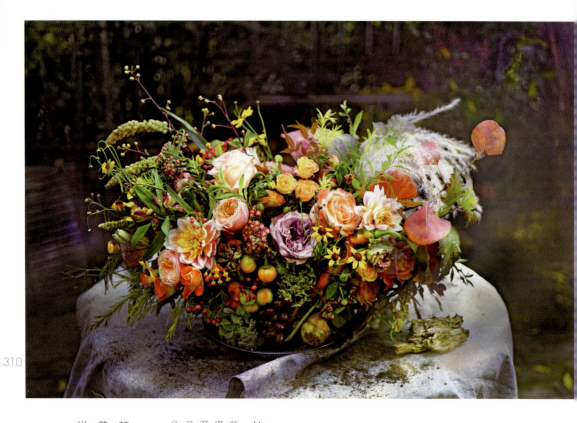

357

The 357th day

梦之花园

花艺设计：Suii
摄影师：Suii
图片来源：Desire Floral（北京）
花　材：玫瑰、芦苇、蔷薇
色　系：缤纷色

每个女孩心中都有一个花园，如梦似幻。在繁花中悠闲漫步，轻啜红茶，撷一束玫瑰，采几束野果，配上烂漫茜草，热烈而肆意。

358

The 358th day

东瀛风

花艺设计：Vane Lam
摄 影 师：Vane Lam
图片来源：LaFleur花筑（广东·广州）
花　材：蝴蝶兰、冬青、菊花、刺芹
色　系：缤纷色

选用了一些有着东瀛味道的花做设计，加入了纸质扇面更具东瀛风。

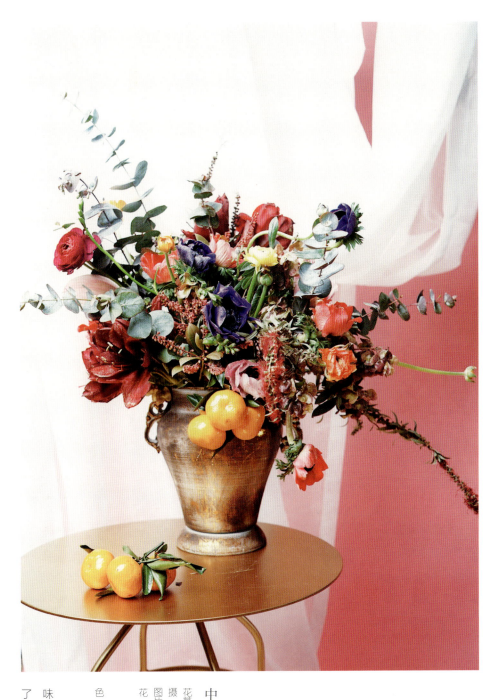

中世纪复辟

花艺设计：可媛
摄影师：可媛
图片来源：豆蔻（江苏·南京）
花　材：银莲花、朱顶红、花毛茛、尤加利叶、红千层
色　系：缤纷色

只是多了点阳光的味道，二月的天空，变了颜色。

359

The 359th day

360
The 360th day

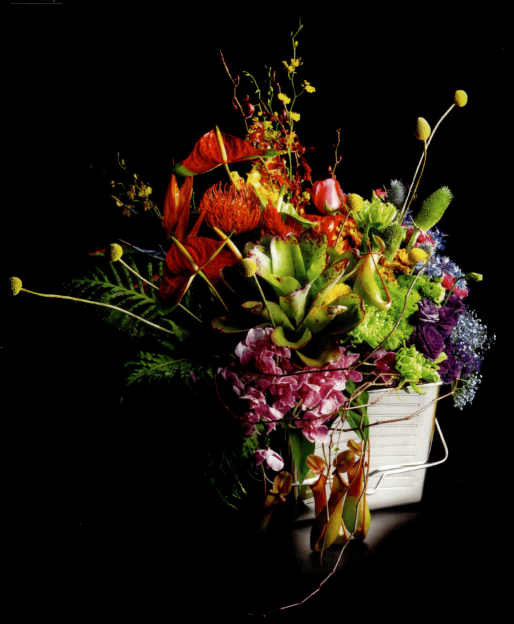

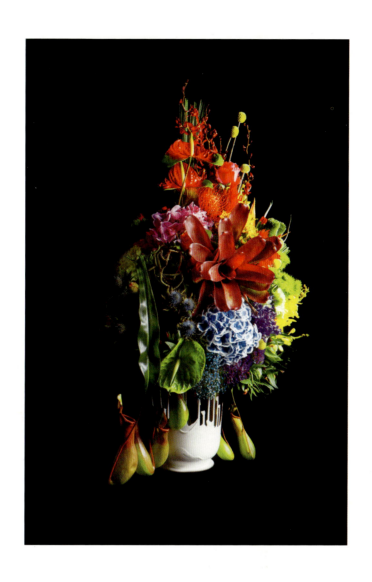

桌上提香

花艺设计：光合实验室
摄　影　师：光合实验室
图片来源：光合实验室（四川·成都）
花　　　材：猪笼草、绣球、针垫花、金槌花（黄金球）、火焰花、花烛（火鹤）、刺芹、跳舞兰、玫瑰、菊花、蕨
色　　　系：缤纷色

花植艺术家Daniel和Co以大画家提香的油画作为基点，再辅以时尚花艺重构概念，创作了一组时尚桌面花艺。为你温馨又有品位的家里，添置一抹时尚亮色，这也是冬天节日来临时，最让人开心的事了。

361
The 361st day

362 / 363
The 362nd day / The 363rd day

玄关花

花艺设计：Ykiki
摄影师：Ykiki
图片来源：鸳鸯里（广东·东莞）
花材：玫瑰、郁金香、绣球、万代兰、飞燕草、蓝星花、绣线菊、野果
色系：缤纷色

这是客户专属订制的一款玄关花。根据客户住宅室内风格而设计，该住宅主色调为红木美式家具配以蓝紫色软装布艺，整个环境氛围较为庄重大气，希望让室内增添一点鲜亮的色彩。于是选用对比的橙黄色作为主花色调，再以紫色配花与环境的紫色相呼应。在这基础上增加了一些流动的枝条线条感让整个环境变得更加柔和舒服。

紫金

花艺设计：Ykiki
摄影师：Ykiki
图片来源：鸳鸯里（广东·东莞）
花材：须苞石竹、乒乓菊、蓝盆花（松虫草）、绒毛饰球花
色系：复古色

每次大节日用花过后，总会有一些折断的损耗花材，做不了大花束但丢掉又觉得可惜，找个合适的器皿来利用上这些折断的花材，做一组既小巧又精致的花艺作品，正好点缀小小的家。

万物生长

花艺设计：Jessica海琴
摄影师：Jessica海琴
图片来源：QueenWait生活馆（上海）
花　材：波斯菊（格桑花）、洋桔梗、黑种草、马蹄莲、葡萄、多头蔷薇
色　系：缤纷色

花开润万物，姿态独享。

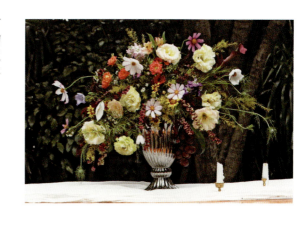

364
The 364th day

365
The 365th day

往事

花艺设计：不远ColorfulRoad
摄影师：不远ColorfulRoad
图片来源：不远ColorfulRoad（甘肃·兰州）
花　材：玫瑰、洋甘菊、茉莉
色　系：缤纷色

自然风格的插花，叶材用得比较多，黑釉的器皿，让人不禁想起往事，厚重的质感，回忆的沉思，一瓶适合放在玄关位置的桌花，适合搭配木质家具。

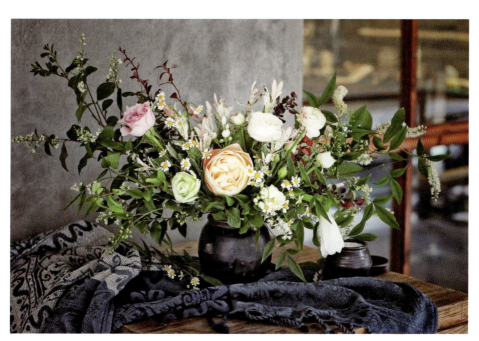

协作花店 / 花艺工作室

A

Adele Hugo 概念店
- 18150108252
- @Adele_Hugo概念店

艾可的花事
- 13510925544
- @艾可的花事

爱丽丝.花园小筑 Alice Rabbit.Hole Floral
- 西宁店　17809780707
- 西安店　15891303775
- 青海省西宁市城西区西川南路50号金座晟锦A区
- @爱丽丝-花园小筑官方微博

APRÈS-MIDI
- 15919009387
- 广东省佛山市南海区九江镇大正路洛浦园6号铺
- @ApresMidi–Floras

四月花开 April Blooms
- 18516569004（个人微信）

B

BREEZE 微风花店
新世界总店
- 0769-22468981
- 广东省东莞市东城区新世界花园东城大道10号铺

星河城店
- 0769-26268981
- 广东省东莞市东城区星河城购物中心二层P207号

南城店
- 13790178981
- 广东省东莞市南城区汇一城一层HELLO SALAD店内

花艺教室
- 0769-22239389
- 广东省东莞市东城区新世界花园东城大道8号铺
- @BREEZE微风花店

Bloomy Flower 花艺工作室
- 13901281396
- 湖北省武汉市江岸区永新路6号武汉天地
- @BloomyFlower花艺工作室

布里艺术
- 13911003435
- 北京市东城区建国门内北总布胡同十号院

不遠 ColorfulRoad
- 13893137911
- 甘肃省兰州市城关区麦积山路西口顾家沟115号
- @不遠ColorfulRoad

BREEZEMAY FLOWER
- 13581748823
- 北京市通州区通胡大街70号百合湾21-408
- @五月BREEZEMAY

优简 BestSimple
- 15291077577
- 陕西省西安市曲江官邸33号楼1单元104
- @优简BestSimple

花蜜蜂的花园 BeeFlower
- 18519715105
- 北京市东城区内务部街27号
- @花蜜蜂的花园

C

Clusteria 花植工作室
- 13917591647
- 上海市徐汇区蒲汇塘路158号101室
- @CLUSTERIA

彩咖啡
- 010-64070252
- 北京市西城区鼓楼大街铸钟胡同60号
- @彩咖啡colores_cafe

D

豆蔻 DOCO FLORAL DESIGN
- 18652008989
- 江苏省南京市鼓楼路民国建筑13-2
- @豆蔻floral

DT 设计
- 18311081092
- 北京市朝阳区大郊亭北街堂院3号库
- @DT宴会设计

Desire Floral
- 18611457907
- 北京市建外soho西区16号楼
- @DesireFloral

E

EVANGELINA BLOOM STUDIO
- 13602483890
- 广东省深圳市龙华新区潜龙曼海宁
- @EVANGELINA_K

Echo Studio
- 15361418077
- 广东省深圳市南山区阳光棕榈园20栋2单元1B
- @Echo Studio花艺民宿

二十一
- 15991166687
- 陕西省西安市雁塔区凯德广场

@二十一TWENTY_ONE

Encounter Flower Design Studio 遇见花艺工作室
- 13805179758
- 江苏省苏州市工业园区东沙湖路198号
- @encouner_flowers

F

Flower Lib 植物图书馆
- 15355412489
- 浙江省杭州市西干区凤起东路42号广茵大厦1423
- @植物图书馆
- natural_style（公众号）

仙女花店 Fairy Garden
- 025-86888882
- 江苏省南京市鼓楼区浦口路26号浦江大厦一楼仙女花店
- @周舟的仙女花店

FloralSu
- 13802292227
- 广东省深圳市南山区科苑南路2277号三湘海尚E座14F-G
- @FloralSu

五知 FIVE SENSES STUDIO
- 18901166771
- @五知STUDIO

芙拉花趣 Funloving
- 13678033599
- 四川省成都市锦江区成万路339号万福花卉产业园A1-11-13
- @芙拉花趣

G

GarLandDeSign
- 18589033839
- 广东省深圳市龙岗区中兆花园丽庭轩6座101
- @GarLandDeSign

光合实验室
- 4000191958
- 四川省成都市锦江区成都国际金融中心（IFS）L558K
- @光合实验室Lab

H

HeartBeat Florist
- 13724181259
- 广东省广州市越秀区启明一马路3号后座
- @HeartBeatFlorist

贰份壹花影舍 HALFBLOSSOM
- 15914371503
- @贰份壹花影舍

花时间
- 18362630536
- 江苏省苏州工业园区旺墩路圆融星座购物中心负一楼花时间花店
- @花时间线上花店

花匠花与礼
- 15520777797
- 四川省成都市锐钯街1号院附3号
- @花匠Studio

花艺师赵子敬
- 13810549986
- @敬敬新锐花艺师

I

IF花艺工作室
- 18013181203
- 江苏省苏州市苏州园区观枫街1号istationB30
- @IF花艺工作室

J

蒋晓琳
Instagram：amyjiang714

JARDIN DE PARFUM
- @Jardin_de_Parfum

L

洛拉花园
- 18689404340

LOVESEASON恋爱季节
- 0757-81031776
- 广东省佛山市南海区桂城保利西海1期4栋22号铺
- @Loveseason恋爱季节

LaFleur花筑
- 020-38678536/18620258918
- 广东省广州市天河区珠江新城兴安路15号天空别墅
- @LaFleur花築

M

MonetFloral
- 0573-87015006
- 浙江省海宁市南关厢历史文化街区91号
- @Monet-花园

MAX GARDEN
- 15172434020
- 湖北省武汉市武昌区汉街楚汉路庆文化产业街A4花店
- @MAX最花园

沐喜花植空间
- 13515100198
- 江苏省南京市玄武区长江路

300号圣和府邸豪华精选酒店负二楼
- @沐嘉花植空间

MistyFlower 蔚亦与花
- 13816670661
- 上海市共和新路1898号大宁国际商业广场5座3楼304
- @Mistyflower

Ms.One花艺
- 18108278116
- 四川省成都市高新区天府大道南段651号怡丰新城45栋3单元101
- @会会在这里

Meet Floral 遇见花馆
- 15960812005
- @MeetFloral遇見花館

名花有主花艺生活馆
- 028-64208258、13981772811、15881186890
- 四川省成都市金牛区蜀汉路317号
- @名花有主花艺馆

Multicolore夢筆生花
- 18020127088
- 江苏省南京市建邺区莫愁湖东路48号5-3

MissDill花艺设计工作室
- 0591-88550000
- 福建省福州市晋安区五四北路居住主题公园香榭丽居204栋
MissDill蒂尔的花店
- 福建省福州市鼓楼区乌山路大洋晶典2f
- @MissDill花藝設計工作室

记忆森林 Memory Forest
- 13265857700
- 广东省揭阳市普宁市流沙北御景城一期1075
- @記憶森林MEMORYFOREST花店

N

NaturalFlora 花艺工作室
- 18607578001
- 广东省佛山市南海区桂城保利花园二期北门98号铺
- @NaturalFlora花艺工作室

O

One Day
- 4000989812
- 福建省福州仓山区红坊创意园十号楼一楼
- 福建省福州区红坊创意园二号楼一楼
- 福建省福清市万达广场b1区门口旁73号
- 福建省长乐市郑和西路300号蔚蓝郡
- @OneDay花店-Sam

P

Poème诗
- 13929196163
- 广东省佛山市顺德区龙江镇东华路阳光嘉园31号地铺
- @PoemeFlowerStudio

派花侠 Pi's Garden
- 13688071755
- 四川省成都市锦江区水碾河南三街U37创意仓库内
- @派花侠

Q

Queen Wait生活馆
- 13771182049
- 环贸店
- 上海市淮海中路1285弄46号前门花园人民广场店
- 上海市成都北路503弄14号静安寺店
- 上海市南京西路1605号轨道站层上厅Inshop聚集地B10
- @QueenWait-生活馆
- @QueenWait-Jessica

R

R SOCIETY玫瑰学会
- 18800525177
- 江苏省宜兴市中星湖滨城C区湖滨尊园东大门北侧 R SOCIETY
- @RSociety玫瑰学会

瑞芙拉花艺生活馆
- 18102261350
- 广东省广州市天河区珠江新城兴民路186号 利雅湾北门商铺

S

SHINY FLORA
- 18810934283
- @SHINYFLORA

三卷花室SANJUAN
- 18577039084
- 广西南宁市青秀区竹溪大道广源国际2栋
- @三卷花室

芍药居
- 18777121801
- 广西南宁市青秀区中文路10号领世郡一号1栋2单元1801
- @芍药居SHAOYAOJU-ART

3S Flowers Studio
- 15210217621 15553320581
- 北京市朝阳区望京前港美度 山东省淄博市万象会华润凯旋门
- @3SFlowersStudio思思

桑工作室 Sang Design Studio
- 18807729395
- 广西柳州市龙潭路大美天第17栋1单元
 广西南宁市青秀区盛天地购物中心B6号楼101-103号
- @桑工作室

舍怡花研 Should We Flower
- 四川省成都市锦江区阳光新业中心2号楼
- @舍怡花研ShouldWeFlower

SuperFlora姝派花店
- 15966947637
- @SuperFlora青岛姝派婚礼花店

树里工作室 Sulywork
- 15928053171
- 四川省成都市武侯区大悦城秀太平园横一街新界
- @树里工作室

小凇花艺工作室 SŌNG FLEUR
- 13810041985
- 北京市朝阳区庄园西路3号院
- @花艺师小凇

U

Ukelly Floral 尤伽俐花艺
- 13760877377
- 广东省广州市天河区花城大道16号铂林公寓C座1605
- @UKELLY尤伽俐_广州花艺培训

U.S.花艺工作室
Urban Scent Floral Design Studio
- 18599034628
- 新疆乌鲁木齐市南湖东路北6巷阳光绿岛小区底商Urban Scent

UNE FLEUR
- 010-57804687
- 北京市东城区安定门内五道营胡同70号
 北京市朝阳区三里屯3.3大厦6层
- @UNE FLEUR一往情深_

W

無二美学 WUART
- 0371-86533389
 18300682868
- 河南省郑州市金水区农科路鑫苑世家6号楼三单元102
- @無二美学WUART

X

行走的花草
- 18919979255
- 甘肃省兰州市城关区永昌路西关里三楼
- @行走的花草

小熊故事独立设计花艺工作室
- 陕西省西安市南二环绿地乐和城
- @小熊故事独立设计花艺工作室

夏日蔷薇花艺
- 四川省成都高新区姐儿堰路152号南郡7英里39-1
- @夏日蔷薇红舞鞋

Y

YSFLOWER
- 13265113518
- 广东省广州市越秀区先烈南路9号
- @YSFLOWER订制花舍

一朵小院
- 15311440487
- 北京市西城区大石碑胡同22号
- @一朵小院

鸳鸯里花艺
- 13560809933
- 广东省东莞市33小镇

Z

早安小意达
- @早安小意达
- little_ida@126.com
- 早安小意达

ZOOFLOWERS花艺工作室
- 15017916231
- 广东省深圳市福田区华强南滨河大道3001号御景华城3栋34B
- @zooflowers

品牌合作
Brand Alliance

Cohim
亚洲顶级花艺培训学校
电话：400 6345 900
微博：@中赫时尚cohim
官网：www.cohim.com

MENG FLORA
中国花艺先锋阵营
电话：4000-380-233
微博：MENG FLORA
官网：http://www.mengflora.com

TOGETHER 苁
设计审美的花艺资材家
电话：400 606 9656
微博：TOGETHER苁丛
淘宝：https://together-cc.taobao.com

润家家居
演绎诗意 心随润家
微信：homechoicedecor
电话：15080481915
网址：http://m.1688.com/winport/b2b-28821759870187a.html

天狼月季
为中国的月季育种事业而努力
微博：天狼月季
淘宝：https://shop36517414.taobao.com

陶文时代
时尚前沿的陶瓷文化
电话：13146285586
　　　13121717171

flowerlib
自然系花材的图书馆
淘宝：植物图书馆花材店
微博：植物图书馆
微信公众号：植物图书馆flowerlib

"云花"新品、优品交易平台
电话：0871—66200029
网址：www.kifaonline.com.cn
微信：huapaizaixian

媒体合作
Media Partners

 北京插花协会

 婚礼素材搜集者

 芍药姑娘

 喜结婚礼汇

 早安园艺

 花现生活美

 环球花艺报

 塔莎园艺

 转转会
全球花店业态最新资讯
花业从业人员培训
花卉与生活的体验活动

欢迎光临
花园时光系列书店

Welcome to the Bookstore
of "Garden Time"
book series

扫描二维码了解更多花园时光系列图书

购书电话：010-83143594

中国林业出版社天猫旗舰店　　　　花园时光微店